简牍书法研究丛书

孙敦秀 主编

中國簡牘書法實用指南

ZHONGGUOJIANDUSHUFASHIYONGZHINAN

何中东 孙敦秀 刘俊坡 紫溪 著

民族出版社

《简牍书法研究丛书》（第二辑）编委会

主　　编：孙敦秀

副 主 编：刘俊坡　何中东

编　　委：（以姓氏笔画为序）

　　　　　刘俊坡　孙敦秀　何中东　张建德　宗宝光

　　　　　赵焕昌

撰　　文：（以姓氏笔画为序）

　　　　　王平生　刘俊坡　孙敦秀　安　宇　何中东

　　　　　张建德　邱　彤　宗宝光　赵青红　赵焕昌

　　　　　郭　婵　曹艳清　紫　溪　谢世鸣　樊建娥

何中东

祖籍重庆，号贵山富水人，崇艺斋主。中共党员、民建会员。大学中文、美术双学历，高级工艺美术师和高级书画鉴赏师。

中国楹联学会简牍书法艺术院常务副院长兼贵州分院院长，清华大学美术学院首届孙敦秀简牍书创艺术专项研究班优秀学员，央视"摄影频道"32讲书画摄影讲座撰稿及主讲人。先后担任民建中央文化专委会委员及民建贵州省委文旅专委会主任，贵州省总工会干校教研室主任，贵州省职工文体协会常务副理事长兼秘书长，省职工美术家协会和摄影家协会主席，省职工书法家协会常务副主席，省经济文化促进会诗书画院院长，省诗词楹联学会常务理事。

书画作品及论文在《亚洲美术》《当代中华》等十余家报刊上发表并在全国、省级书画赛事上获奖，在贵阳、新加坡等地举办个人书法展。作品被日本、加拿大等国家和港澳台地区十余家博物馆、图书馆、画廊和学校收藏。

孙敦秀

笔名习韬，中国书法家协会会员，中国硬笔书法协会原常务理事、理论委员，中国硬笔书法史编审委员会副主任，中国教育学会书法专业委员会委员，中国文物协会会员，中国楹联学会会员，清华大学美术学院简牍书法高级班导师，中国楹联学会简牍书法艺术院院长，北京大学文化创意创新孵化基地简牍书法艺术院院长，北京潞河中学"钱学森班"校外指导专家。研习秦汉简牍书法，其书法被国家版权局审定为"孙敦秀新简牍书体"，并被北大方正字库收录中国汉字电脑字库。出版《书法小辞典》《书法幅式百例》《中国文房四宝》《文房四宝词典》《中国硬笔书法史》《毛泽东书法珍闻》《汉简书法入门指南》《孙敦秀书法理论文集·六卷本》等，主编《简牍书法研究丛书》一、二辑，十四本。

刘俊坡

河北省南大港人，国家一级美术师，简牍文化学者、书法家，诗人，词作家。北京大学国家软实力研究院研究员，河北大学等七所大学客座教授，中国书法家协会会员，所书字体被命名为"俊坡简牍体"收入国家字库，书法作品编入中小学教辅教材。渤海理工职业学院建有刘俊坡书法艺术馆。多年从事简牍墨迹研究，提出"简牍母体说"的概念，总结出"简牍八法"。学术专著《中国简书源流典集》《中国简牍书法文化》两部著作被称为中国简牍书法研究的第三个高峰的标志性著作。另有《中国简牍美学探微》《中国简牍知识辞典》《秦简书法入门指南》(合著)、《刘俊坡隶书字帖》(9000余字)、《刘俊坡简牍书法字帖》(青少年教育读本五册)，诗集《芷兰之约》《简牍笺韵》，音乐作品有《水月花貌芙蓉姿》等著作数十部。

紫溪

原名王晨光，作家，书法家，画家，工程师，国企高管，某文创企业创始人。北京大学文化创意创新孵化基地简牍书法艺术院宣传教育部副部长，北京巾帼风采书画院副秘书长，华夏诗联书画院会员，启功研究会会员。近年来研习书画，主攻简牍书法及山水、写意花鸟，结业于清华大学美术学院培训中心孙敦秀简牍书创艺术专项研修班。

代表作长篇小说《地产盛宴》，2011年受邀"搜狐网房地产焦点访谈专栏"进行个人现场专访"对话地产盛宴见证房地产行业十年变迁"。另有《爱情三昧》《简牍古文化探秘》《青简》等小说、散文集、歌词、诗词及书法理论文章等多种题材十余部作品出版或发表。书画作品在国内各大型展览上多次入展，并被中国政协文史馆、南昌美术馆等机构收藏。

前　言

　　历史研究能够令后人格物致知。那些成片的，抑或缀在历史天幕中闪闪发亮的繁星，除了用文字记忆过往，最珍贵之处应是后人回忆品味历史，从而引发深思、滋生内心的评述。更有价值之处，当以史为鉴。

　　自从简牍帛从尘封千余年的地下被偶然发掘，对这神秘史物的探索就从来都没有中断过。直到20世纪70年代，那些记载了史料的简牍帛经过积累其数量已成规模、所涉门类已达众多，届时简牍帛作为一门历史分支的研究便水到渠成。截至当代，偶有片段的、独类的简牍帛史、简牍帛书法史有出版介绍，但笔者尚无缘读到一部完整的中华简牍帛史、或者中华简牍帛墨书书法史。我们这部《中国简牍书法实用指南》，原本是致力于想要完成一部对简牍帛书法历史较完整编著的宏愿，然深感学识寡陋，尚无足够积累，遂四人合力漫谈一二，从中华简牍帛墨书的出土与分布及内容分类，中国古代简牍帛墨迹的书写工具，中国古代简牍墨书选介，中国古代简牍帛墨书的笔画及结体特点，中国古代简牍文化与方略以及中国古代简牍帛墨书书法对后世书法诸体之影响，中国古代简牍帛墨书的地位与价值及继承与发展这七个侧重点列举史料，辨析遗册，便可为今后有志之士完整编撰提供阶段性的成果资料。

　　简牍帛是中华文明史上闪闪发亮的明珠，其墨书能够保留至今，是先人与我们传递讯息的媒介，是英雄伟绩垂史的佐证，也是先哲给世代后人积累智慧的最好资料。宇宙运动生生不息，人类文明发展的车轮也从来没有停止，碾压的何尝不是上古先辈无穷的智慧。在这片中华大地上，未来智能信息的前进将永远伴随史迹层出不穷地发现，有关简牍帛

1

的史料研究亦将永无止尽。每一次发现，引发每一种震撼；每一次惊喜，更激发民族自信。编著此书之际，我们心中最大的祈愿乃我中华生生不息，和平永远。

目　录

上编　中国古代简牍帛墨书书法概论

下编 中国古代简牍帛墨书文化方略

上编　中国古代简牍帛墨书书法概论

历来史学界的争论总是最多的。因为曾经发生过的事实并不能够依靠真实完整的数据来判断，所以那些串联起来的碎片式文物考证，犹如史学界一枚枚最珍贵的亮钻，镶嵌在历史长卷中散发着夺目而真实的光芒。简牍，便是秦汉历史中尤为闪亮的一枚钻石。曾经有学者评价说，殷墟的甲骨文、莫高窟藏经洞和汉晋简牍乃近代中国考古的三大发现。足见简牍对于历史诸多领域的考证具有的非凡意义。

从简牍帛墨书埋葬地下千余年后重见天日的那一刻起，便掀开了中国简牍帛墨书书法史的第一页。尽管我们在隔了多世轮回之后亲眼目睹了几千年前真切存在的这种墨书，但对于它的诞生，近年来似乎总在迷局和争鸣中犹疑徘徊。对于简牍帛墨书的起源，史学界总体上观点有三：

第一种观点，认为简牍帛墨书起源于西周，后来在春秋战国兴盛。这类论据皆因春秋战国的遗册最为广泛，而文字内容均诉说一种文化的繁荣，推演其起源便到达之前的西周时代。

第二种观点，认为简牍帛墨书起源于商代，它与甲骨和金石同时代，但淹没于这两者光芒之下且不被重用。佐证如《尚书·多士》云："惟殷先人，有册有典，殷革夏命。""殷先人"指先祖成汤；"有册有典"，据孔颖达《疏》解为"有策书有典籍"。由此推论，商王室从始祖成汤起就拥有简策文献。

第三种观点，认为简牍帛墨书是与甲骨并行于世的文献形态。譬如《史记·殷本纪》云："伊尹去汤适夏，既丑有夏，复归于亳，入自北门，遇女鸠、女房，作《女鸠》、《女房》。"[①]代桀灭夏这样的大事自当载诸典册，以期流芳后世，流传至今的《商书》中，第一篇即为《汤誓》。而《墨子》云，三代圣王，对要事"恐后世子孙不能知也，故书之竹帛，传遗后世子孙"。三代圣王，即尧、舜、禹。唐代刘知几的《史通·六家》亦载有："至孔子观书于周室，得虞、夏、商、周四代之典，乃删其善者，定为《尚书》百篇。"据此，简牍墨书的使用可推演到尧、舜、禹时代。另从考古发掘来看，甲骨文已有"册"和"典"字。甲骨文中"册"，象

① （汉）司马迁：《史记·殷本纪》卷三。

征着一捆用两道绳编连起来的简。"典"为上下结构，象征着把"册"摆放在"几"上。如此论之，简牍起源于尧、舜、禹时代是有根据的。目前还没有足够的证据来证明简牍与甲骨之起源孰先孰后，因此推测它们是并行于世的文献形态①。

诸如上述种种的推演都表明一个毋庸置疑的史实：在纸张普遍使用之前，简牍帛墨书在历史的舞台上叱咤风云，曾经历了删繁就简的漫长历程，至战国、秦、汉时期达其巅峰，直到魏晋之后，纸张以其便捷优势而在文化圈中时尚普及，简牍帛墨书方徐徐落幕。

中华大地经历千年风霜，埋葬于地下的宝藏永远无法探知其完整性，总在特定的时空展现于今人眼前。考证资料中，19 世纪以前出土的简牍帛墨书，由于种种原因未能有效保存下来，但从古文献的记载中仍能略见一斑。《汉书·艺文志》载，汉武帝时，鲁恭王坏孔子宅，从墙壁中发现了战国的竹简古书，有《尚书》《礼记》《论语》《孝经》等，凡数十篇。这些珍贵的古籍采用与当时传本不同的古文抄写，称"古文经"。《晋书·束晳传》载，晋武帝太康二年，河南汲郡有人盗战国魏王墓，得竹书数十车，统称《汲冢书》，流传至今的有《穆天子传》和《竹书纪年》。《南齐书·文惠太子传》载，南齐建元初年，湖北襄阳楚墓被盗，发现竹简十余枚，为《考工记》的部分内容。

19 世纪后期至 20 世纪初，共有 8 次简牍发掘的考古发现，影响较大的有 1899 年瑞典人斯文·赫定在新疆塔里木河下游的古楼兰遗址，发现了 120 余枚晋木简；1907 年至 1909 年英籍匈牙利人斯坦因在甘肃疏勒河流域发掘出汉代文书一千余件，即震惊世界的"敦煌汉简"；1930—1931年西北科学考察团瑞典考古学家贝格曼等人在今内蒙古西部额济纳河流域绵延几百千米的汉代烽燧遗址中发掘出简牍一万余件，即身世浮沉的"居延汉简"。

新中国成立后，我国对考古工作极为重视，组织人员有计划地进行科学发掘。经过考古工作者的努力，简牍实物多次被发掘出土，如 1975 年

① 金明生、樊瑞翡：《简牍的起源及其相关问题考释》，载《图书与情报》，2012（2）。

湖北云梦睡虎地发掘出秦简 1157 枚。汉代简牍出土较多，仅 20 世纪 70 年代甘肃省博物馆在额济纳河原居延汉简出土遗址就发掘出 1.9 万余枚；1993 年从甘肃敦煌悬泉置汉遗址发掘出汉简近两万枚。此外，1996 年 10 月在长沙走马楼发掘出三国吴简 15 万枚，超过了以往所发掘简牍的总和，再次惊动世界。

近几年城市建设中，屡屡发现令人惊叹的考古发现。2002 年，湖南龙山里耶战国故城 1 号枯井出土简牍 3.6 万余枚，向世人展示了秦王朝鲜活的面貌。2015 年 7 月，在南昌市西汉海昏侯墓园刘贺墓发现 5200 余枚简牍及 110 枚签牌，不仅再现了汉代六艺类儒家《论语》《春秋》等古书典籍，而且向世人清晰还原古代昌邑王国、海昏侯国的社会风貌。

《史记》和《汉书》是研究汉代及汉前历史的重要文献，但简牍的发现，不断刷新它们的记载，满足今人对那些故去的皇权战争、史料留名中更为真实隐秘的探知。倘若将考古专家历年来出土的简牍资料缀联成篇，便是一幅中华文化灿烂的图卷，更是一首人类文明的史诗，它囊括了中华古代的儒释道、易理、中医学、音乐、舞蹈、养生学、数学、兵法、文学、书法、文字学等各领域的历史和文化知识，凝结了华夏民族的伟大智慧，吸引人们驻足欣赏，每每徜徉其中，慨叹不已。

第一章　简牍帛墨书的文字及内容门类

第一节　简牍帛墨书的出土资料

较甲骨、钟鼎金文、金石、碑刻等在中华墨书舞台上粉墨登场的各种材料而言，简牍具有最大的运用优势，它资源广泛、价格低廉，更易于采伐制作，故而在纸张深入古人生活之前极其漫长的一段时期，简牍帛墨书是提供给社会各阶层沟通联系、抒情表达的最佳工具。《太平御览·桓玄伪事》载桓玄令曰："古无纸，故用简，非主于敬也。今诸用简者，皆以黄纸代之。"由此可见，至 4 世纪末的东晋中期，人们仍在使用简牍，经统治者颁令后才废止。因此，简牍在中国至少有三千余年的使用历史。缣帛，中国古代丝织品，古人以之作为记录知识的载体，缣帛白色，书写后又称为素书，缣帛柔软轻便，尺幅大，书写文字内容较多，且宜于画图，但价格昂贵，且书写不便更改，大都与皇室、贵族藏书有关。

简牍帛墨书不仅是中华历史上一种使用最久的墨书，且在当时的使用率是极高的。从国家的法律条文、官府文书、史料、儒家经典、诸家著作、军事、医学、数学、自然科学著作，到民间使用的历谱、田租赋税、商贩契约、杂事，甚至儿童习字、书信来往、通行关口特用凭证等皆依靠简牍帛，使用的人群从皇权贵族，到士子文人，再至黎民百姓，真可谓无人不用，无处不在，更是无所不记。

正源于古人这种良好的社会风范，中华诸多的智慧文明得以代代传世。春秋后期的《诗》《书》《易》《礼》《乐》《春秋》，皆书于简。战国

时期，"百家争鸣"的文化盛宴时代，《论语》《老子》《墨子》《庄子》《孟子》《荀子》《管子》《韩非子》《孙子兵法》《孙膑兵法》《吕氏春秋》等传世著作亦多书于简牍。我国的第一部词典《尔雅》，第一部纪传体史书《史记》，第一部断代史《汉书》，最早的诗集《诗经》，最早的兵书《孙子》，也都是书于简牍。自然科学方面，《考工记》记载春秋末年齐国三十多项手工生产设计规范及制造工艺；《度地》《地图》《地员》记载水利、地图、土壤；《地数》记载矿床学的知识，这些文献都是靠简牍流传下来的。另外，最早的天文历算著作《周髀算经》，最早的医学著作《黄帝内经》和《神农本草》，以及最早的分类目录《七略》等，皆先书之于简牍。如此，简牍是最好的史官，成就了不可磨灭的功勋。

无需多言，简牍的作用在从出土资料中可见一斑：1975 年云梦县睡虎地 11 号墓出土 1157 枚秦简，内容有编年记、秦律、日书、南郡守滕文书、治史例等；1972 年山东临县银雀山一号西汉墓出土竹简 4942 枚，大部分是古代兵书，其中有久已失传的《孙膑兵法》；1983 年从湖北江陵张家山地区西汉初期墓葬中获得竹简 1000 余枚，内容有奏议书、盖庐、算术书、脉书、历谱、日书、遣策等。1996 年 10 月长沙走马楼发掘出的"三国吴简"，内容可分为符券类、簿籍类、书檄类、信札及其他杂类等，涉及司法、财政、赋税、户籍等多个方面。

表 1-1　战国简牍帛墨书出土资料一览表 [①]

出土地点	时间（年）	数量（片）
湖南长沙子弹库楚墓	1942	帛书 1 件
湖南长沙五里牌楚墓	1951	38
湖南长沙仰天湖楚墓	1953	43
湖南长沙杨家湾楚墓	1953	72
河南信阳长台关楚墓	1957	137
湖北江陵望山楚墓	1965	273

① 表格中统计数据，如是帛书则单独说明，其余为简牍。

出土地点	时间（年）	数量（片）
湖北江陵藤店楚墓	1973	24
湖北随县曾侯乙墓	1978	240
湖北江陵天星观楚墓	1978	70
河南临澧九里楚墓	1980	数十
湖南常德德山夕阳坡楚墓	1983	2
湖北江陵九店楚墓 M56、M621	1981、1989	190+236
湖北江陵雨台山 M21 战国墓	1986	4
湖北荆门包山楚墓	1986、1987	279
湖北江陵秦家嘴楚墓	1986、1987	41
湖南慈利楚墓	1988	4000
湖北江陵鸡公山 M48 楚墓	1991	不详
湖北江陵砖瓦厂楚墓	1992	6
湖北老河口战国墓	1992	10 余
湖北荆门郭店楚墓	1993	804
湖北黄冈黄州区曹家岗 M5 楚墓	1993	7
湖北江陵范家坡 M27 战国墓	1993	1
河南新蔡楚墓	1994	1300
湖北枣阳九连墩 M2 楚墓	2002	1000
河南信阳长台关楚墓 M7	2002	不详

表 1-2　秦简牍墨书出土资料一览表

出土地点	时间（年）	数量（片）
湖北云梦睡虎地秦墓 M11	1975	2
湖北云梦睡虎地秦墓 M4	1975	1157
四川青川郝家坪秦墓	1980	2
甘肃天水放马滩秦墓	1986	460+464
湖北云梦龙岗秦墓 M6	1989	293
湖北江陵张家山秦墓 M135	1990	75

出土地点	时间（年）	数量（片）
湖北沙市关沮秦汉墓	1990	500
湖北江陵王家台秦墓	1993	800
湖北沙市周家台秦墓	1993	390
湖南龙山里耶战国故城 1 号枯井	2002	3.6 万余

表1-3 汉简牍帛墨书出土资料一览表

出土地点	时间（年）	数量（片）
甘肃敦煌汉边塞遗址	1907	708
甘肃敦煌汉边塞遗址	1913、1915	189
甘肃敦煌汉边塞遗址	1920	17
内蒙古额济纳汉边塞遗址	1930、1931	10100
新疆罗布泊汉边塞遗址	1930、1934	71
甘肃居延烽燧遗址	1930—1931	1 万（现藏于台北"中央"研究院）
朝鲜乐浪出土	1931	1
甘肃敦煌汉边塞遗址	1944	48（现藏于台北图书馆）
甘肃武威南喇嘛湾	1945	7（现藏于台北"中央"研究院）
甘肃武威磨嘴子汉墓 M6	1959	480
湖南长沙 M203 汉墓	1951—1952	9
湖南长沙杨家大山市东郊徐家湾 M401 号	1951—1952	1
长沙北郊伍家岭 M201 号汉墓	1951—1952	9
长沙市东郊徐家湾 M401 号汉墓	1951—1952	1
河南陕县刘家湾 M23 汉墓	1956	2
江苏高邮邵家沟东汉遗址	1957	1
甘肃武威磨嘴子汉墓 M18	1959	10
江苏连云港海州网疃庄汉墓	1962	1

出土地点	时间（年）	数量（片）
江苏盐城三羊墩汉墓	1963	1
甘肃甘谷刘家坪汉墓	1971	23
甘肃居延地区采集散简	1972	22
甘肃武威旱滩坡汉墓	1972	79
湖南长沙马王堆汉墓 M1	1972	361
山东临沂银雀山汉墓 M1	1972	4942
山东临沂银雀山汉墓 M2	1972	32
湖北光化五座坟汉墓	1973	30 多
湖南长沙马王堆 3 号汉墓	1973	28 种帛书，总字数 12 万多字
江苏连云港海州西汉墓	1973	9
湖北江陵凤凰山汉墓 M9	1973	83
湖北江陵凤凰山汉墓 M10	1973	176
湖北江陵凤凰山汉墓 M8	1973	175
河北定县八角廊汉墓 M40	1973	约 2500
甘肃居延前后出土	1973—1982	19920
内蒙古额济纳汉边塞遗址	1973、1974	19637
北京大葆台 M1 号汉墓	1974	1
湖南长沙马王堆汉墓 M3	1974	617
湖北江陵凤凰山汉墓 M168	1975	67
湖北江陵凤凰山汉墓 M167	1975	74
陕西咸阳马泉西汉墓	1975	3
广西贵县罗泊湾汉墓 M1	1976	15
安徽阜阳双古堆汉墓 M1	1977	6000 余
甘肃玉门花海汉边塞遗址	1977	91
山东临沂金雀山汉墓	1978、1983	9
青海大通上孙家汉墓 M115	1978	300
江苏连云港花果山汉墓	1978	13

续表

出土地点	时间（年）	数量（片）
甘肃敦煌马圈湾汉边塞遗址	1979—1980	1242
江苏邗江胡场汉墓 M5	1979	26
青海大通上孙家寨汉墓	1979	400
陕西西安未央宫遗址	1980	115
甘肃敦煌酥油土汉边塞遗址	1981	76
甘肃武威磨嘴子汉墓	1982	26
湖北江陵张家山汉墓	1983、1984	2787
江苏扬州平山养殖场 M3 号汉墓	1983	不详
江苏仪征胥浦汉墓 M101	1984	20
甘肃武威五坝山 M3 号汉墓	1984	1
江苏连云港新浦黄石崖西郭宝墓	1985	5
甘肃敦煌汉边塞遗址	1984—1990	235
内蒙古额济纳旗居延遗址	1986	1000
湖南张家界古人堤遗址	1987	90
湖北江陵毛家园 M1 西汉墓	1988	74
甘肃武威旱滩坡东汉墓	1989	20
甘肃武威旱滩坡汉墓	1989	17
甘肃清水沟	1990	41
湖北江陵高台汉墓 M18	1990	4
湖北沙市关沮萧家草场 M26 汉墓	1992	35
甘肃敦煌悬泉置汉遗址	1990、1992	约 2 万
甘肃敦煌悬泉置汉遗址	1990、1992	帛书 2 件 纸帛书 4 件
湖南长沙望城坡西汉长沙王后墓	1993	100
江苏连云港尹湾汉墓	1993	168
湖南沅陵虎溪山汉墓	1999	约 1336
湖北随州孔家坡汉墓	2000	785
甘肃武都琵琶相赵坪村	2000	12

出土地点	时间（年）	数量（片）
内蒙古额济纳旗居延遗址	2000	500
香港中文大学文物馆藏简牍	不详	259
陕西西安南郊西汉墓	2000	木牍数件
江苏连云港海州区双龙村汉墓	2002	1
山东日照海曲西汉墓 M106	2002	不详
重庆云阳县双江镇旧县坪遗址	2002	5 枚

表 1-4 三国魏晋简牍墨书出土资料一览表

出土地点	时间（年）	数量（片）
新疆古尼雅遗址、古楼兰遗址	1901—1949	1187（魏晋简牍）
湖北武昌任家湾六朝墓	1955	3（六朝）
新疆巴楚古城	1959	20
新疆吐鲁番阿斯塔那晋墓 M53	1966、1969	1（晋木简）
江西南昌东湖晋墓 M1	1974	6（晋木牍）
安徽南陵麻桥东吴墓	1978	3（吴）
江西南昌阳明路吴墓	1979	23（吴木牍）
新疆古楼兰遗址	1980	63（魏晋木简）
湖北鄂城水泥厂吴墓 M1	1981	6（吴木牍）
安徽马鞍山吴墓	1984	17（吴木牍）
甘肃武威旱滩坡晋墓 M19	1985	5（晋木牍）
甘肃高台常封晋墓	1986	1（晋木牍）
湖北鄂州滨湖西路东吴墓	1993	数枚（吴）
湖南长沙走马楼吴简	1996	10 余万（三国吴简）
江西南昌雷陔墓	1997	2（东晋永和八年）
天津蓟县刘家坝大安宅村古井	2000	1（魏）
甘肃玉门花海乡毕家滩墓葬	2002	9（西凉—北凉）

从上述整理的简牍帛墨书出土资料来看，从 19 世纪至今，在各阶段、几乎遍及各地都有一定数量的简牍帛墨书考古资料现世。百年来出土的简牍，总共近 26.5 万枚（件），其中出土较多的地方分别是湖南、甘肃、内蒙古、湖北、江苏、新疆、江西及山东等省区，除此之外，中国历史博物馆、上海博物馆（第二批楚简）、湖北省考古研究所、荆州博物馆、甘肃考古研究所等单位亦有数量不详的藏简。值得一提的是，20 世纪中期以来，在日本、朝鲜、中亚地区、埃及、英国及欧洲其他地区，都有中国古代的简牍出土。这正昭示了简牍帛墨书在历史某段时期的繁盛程度，也足见中华的简牍帛文化不仅渗透在中华之四海八荒，也传到了欧洲、非洲及亚洲其他地区。如今当我们参观世界各大博物馆，面对玻璃柜后面那一条条窄窄的竹木简，或者木牍，定然一边感慨古人对待生活工作的严谨态度，一边感谢古人给我们留下了这诸多历史的痕迹，让我们在今天乃至未来能够得益其中，从中汲取先人们留下的精华，滋养赖以生存的土地绵延不息。

第二节　简牍帛墨书的内容门类

简牍内容广泛之程度，可以说令人震撼。李学勤先生在《东周与秦代文明》一书中曾经指出：“简牍所提供的史料特别丰富，尤其是律文，反映了当时的社会政治情况，异常宝贵。这方面的研究，目前仍处于开创阶段，还有待于更深入的研究。”秦简牍除律文外，文告、簿籍、符券、病方、地图、信函、日书、祠祝书、道里书、算数书、占梦书，甚至文学遗存等，提供了从极宽广幅面反映当时社会面貌的丰富资料。

若是将简牍帛墨书的文字品种归类划分，则可以站在多个角度做坐标点划分，陈伟主编《秦简牍合集》中指出“业已出土的秦简牍在类别上显示出强烈的时代特征。广义的文书类文献为数众多，内涵繁复。其中公文

书主要有文告、信函、符券、簿籍、爰书、地志、律令及其解释性文献，私文书主要有信函、叶书、质日、簿籍。书籍类文献则相对少且单调，主要有日书、数书、制衣书、病方，以及目前仅见于北京大学收藏的民间诗文。"①大多专论都将简牍从应用形式上做了一种划分，一类是文书类，一类是著作类。其内容涉及古代政治、地理、社会经济、数学、医学、文学、历法、方术、民间信仰等诸多领域，可以发现，简牍已经广泛运用在了当时社会各个领域。

著作类简牍帛墨书其内容则更加丰富，随着出土资料不断增加，划分类别方法也出现各种版本，随着史料的不断发表和研究，简牍墨书的门类划分将更加细致准确。兹列举如下：

一、诸子经史类

《汉书·艺文志》著录有儒、道、阴阳、法、名、墨、纵横、农、杂、小说这先秦诸子百家等10家。其中最有代表性的是儒、墨、道、法4家。代表他们政治和学术观点的著作分别是《论语》《墨子》《老子》《庄子》《韩非子》等。因历史尊崇的缘由，在简牍著作类留存下来的版本也皆是这些诸子经史中的精品，数量也更多。如长沙马王堆汉墓帛书《五行》《九主》《明君》《德圣》《经法》《十大经》《称》《道原》《老子》甲本、《老子》乙本；湖北荆门郭店楚简《缁衣》《鲁穆公问子思》《穷达以时》《五行》《唐虞之道》《忠信之道》《成之闻之》《尊德义》《性自命出》《语丛》《老子》甲本、《老子》乙本、《老子》丙本、《太一生水》；上海博物馆藏楚简《缁衣》《子羔》《曾子立孝》《曾子》《武王践阼》《子路》《恒先》《曹沫之阵》《四帝二王》《颜渊》《性情》《容成氏》《鲁邦大旱》；河北定县八角廊汉墓竹简《儒家者言》《哀公问五义》《保傅传》《文子》《太公》；山东临沂银雀山汉墓竹简《晏子》；湖北江陵张家山汉墓竹简《庄子》；河南信阳长台关战国楚简《墨子》佚篇；安徽阜阳双古

① 陈伟：《秦简牍合集》，武汉，武汉大学出版社，2014。

堆汉墓竹简《庄子·杂篇》。再如长沙马王堆汉墓帛书《战国纵横家书》乃纵横家的典籍等。

二、六艺类

周朝乃中华文明继尧舜禹之后的第一个鼎盛期，当时社会的贵族创立了一套系统完善的教育体系，礼、乐、射、御、书、数是六个方面的教学方向。出土的简牍中，涉猎该内容的比比皆是。长沙马王堆汉墓帛书《周易》《系辞》《易之义》《要》《缪合》《昭力》《春秋事语》《丧服图》；上海博物馆藏楚简《周易》《乐礼》《乐书》《孔子闲居》；湖北江陵王家台楚简《归藏》《孔子诗论》；安徽阜阳双古堆汉墓竹简《仓颉篇》；甘肃武威磨咀子汉墓竹简《仪礼》；河北定县八角廊汉墓竹简《论语》《孔子家语》等。

三、诗赋及文学类

中国的文学从古时的一部《诗经》和另一部《楚辞》便诠释了其辉煌，至今湖南的岳麓书院门前即悬挂了"唯楚有才"的对联，战国时期楚国的大文豪屈原的《楚辞》是中国文学浪漫主义的起源，最早的小说、词赋都在简牍中呈现于今。如安徽阜阳双古堆汉墓出土了竹简《诗经》；江苏连云港尹湾汉墓木牍《神乌赋》是一篇用拟人化手法描写神乌的小说，甘肃天水放马滩秦简《志怪故事》也是最早的小说之一。秦代流传下来的文学作品极为有限。

另外，山东临沂银雀山汉墓竹简《唐勒》（或谓为《宋玉赋》）；上海博物馆藏楚简《赋》；还有一种诗赋体韵文，书写在几枚木牍上，语言十分生动风趣，如"饮不醉非江汉也，醉不归夜未半也"，应该是秦人饮酒时吟唱劝酒的歌谣；另有一枚枣核状六面木骰，每面书写两字，可辨识者有"饮左""饮右""不饮""千秋"等，应是饮酒行令时使用的骰子；再

如敦煌出土的《风雨诗》皆是此类。

四、历法及占卜数术类

中华神秘类学术自上古时代就甚是风靡，人们对于星象、战争、人事及各种赛事都纳入预测占卜的对象，甚至对于动物、器具都要进行占卜。预测与天文的关联是极其密切的，星宿的研究带动了历法的发展，也带动了算术学的发展，据简牍出土资料显示，我国的算术学在吉尼斯世界纪录中被授予为目前发现的"人类最早的十进制计算器"记录，而"九九算表"也是世界最早。此类的简牍有湖南长沙子弹库楚帛书，长沙马王堆汉墓帛书《天文气象杂占》《五星占》《阴阳五行》甲乙篇《太一辟兵图》《出行占》《木人占》《阴阳五行》《相马经》《刑德》甲乙丙篇；江苏东海尹湾汉墓木牍《博局占》；湖北江陵张家山汉墓竹简《历谱》《算数书》；湖北荆州沙市关沮秦墓竹简《历谱》《日书》；湖北云梦睡虎地秦简《日书》甲乙本；甘肃天水放马滩秦简《日书》；湖北江陵九店楚简《日书》；甘肃武威磨嘴子汉墓竹简《日书》；湖南沅陵汉沅陵侯吴阳墓竹简《日书》；山东临沂银雀山汉墓竹简《相狗方》；安徽阜阳双古堆汉墓竹简《相狗经》；居延汉简《相宝剑刀》等。

五、法律及兵书类

这一类简牍亦是突出，如睡虎地秦简、张家山汉简、龙岗秦简、敦煌汉简、包山楚简等中的法律资料，虽不包括在《汉书·艺文志》的分类之中，但仍可按后世如《隋书·经籍志》的分类列入史部刑法类。而兵法类的史料数量也众多，如山东临沂银雀山汉墓竹简《吴孙子》《齐孙子》《尉缭子》《六韬》；湖北江陵张家山汉墓竹简《盖庐》；青海大通上孙家寨汉墓竹简《军令》等。

六、医学养生、美食方类

长沙马王堆汉墓帛书《足臂十一脉灸经》《阴阳十一脉灸经》甲乙本《脉法》《阴阳脉死候》《五十二病方》《十问》《合阴阳》《杂禁方》《天下至道谈》《胎产书》《杂疗方》《却谷食气》《养生方》《导引图》；湖北江陵张家山汉墓竹简《脉书》、《引书》、湖北荆州沙市关沮秦墓竹简《病方》；湖南沅陵汉沅陵侯吴阳墓竹简《美食方》；上海博物馆藏楚简《彭祖》等。

目前，简牍帛书的出土速度远远快于学术界的整理和消化吸收速度。出土的资料在尚有未整理完成出版的情况下，新的大宗出土资料又接踵而至。如 2008 年收藏的大批"清华简"，再如 2017 年南昌西汉海昏侯墓中发掘的大批简牍资料，其内容包括《悼亡赋》《论语》《易经》《礼记》《孝经》《医书》《六博棋谱》等文献，而且还发现了失传已久的《论语·知道》篇。未来考古学家和史学家们将不断研究整理归类，想必会不断刷新我们对于先秦、秦汉时期历史的揣测和认识。书法界对于简牍墨书的研究则更注重于墨书的艺术体征研究，对于简牍，从墨书的笔法和结体来进行划分则可以参照地域和年代来归纳。大致上可分为先秦、秦、汉、魏晋及与纸并行时期几种，而先秦中的楚简、汉简中的草书因其书法特征鲜明可以单独归类。大致上，先秦时期、秦时期是文字从篆书刚刚演变来的时期，因此这两种墨书字体中篆书的特征比较明显；到了汉、魏晋时期以及与纸并行时期，文字已经发生了隶变，甚至出现了魏楷，因此这几个时期的墨书中隶书的特征比较明显。

典型的简牍帛墨书有以下几种：

楚简（有学者认为亦可称为"战国简"）脱胎于大篆，笔法凌冽，凸显金石之气。可以说，楚简乃是甲骨、金文与墨书的转化书体。其中典型的墨书有望山楚简、包山楚简等。

秦简较楚简隶化程度更明显，且处于一个大的历史时代转化时期，中

华的南北统一便是于此时发生，因而南北风格的撞击融合在墨书的体征中得以淋漓尽致地表现。同时因秦皇书同文的体制直接导致了今文字的起源发展，在此背景下秦简具有承前启后的功绩，如果说简牍墨书是今文字的母体，那么秦简乃是母体中的母体。较有代表性的有里耶、睡虎地、龙岗、放马滩、周家台、青川以及王家台、杨家山、岳山等简牍，今人通过对这些简牍墨书笔墨细节的考察，梳理其风格特征、点画用笔、构形嬗变等因素，则基本勾勒出战国至秦代秦系手写书迹的纷繁形态及演变规律。其中墨书中更值得临摹的是"里耶秦简"和"睡虎地秦简"。

汉简是简牍帛发展最为繁盛时期的墨书，尤其到了西汉时期，较战国朴拙的特质而言，墨书追求更为成熟的笔法，其中最为著名的是号称"天下第一简"的甘肃武威《仪礼简》，其结体规整，章法大度，实为当时的一件精品。另外，敦煌汉简、居延汉简都曾在考古界乃至书法界掀起了极大的震动，除此之外，山东银雀山汉简、帛书与秦汉简牍同时代运用，媒介特质较简牍而言更为昂贵，虽然使用率低于简牍，但出土资料却毫不匮乏，最为著名的是湖南马王堆出土的帛书，其中有的丝帛依旧色泽艳丽，足见古人制丝缣帛的技艺相当纯熟。墨书保存最为完整的有《老子》甲本和乙本、《道德经》等篇章，其笔法更为典雅端庄，章法布局横竖明晰，捺画的个案处理别具生面，堪为一绝，因而也为今天墨书的临摹提供了极好的条件。

汉简草书兴盛于后汉文人对于自由随性的追求，《说文解字》中说"汉兴有草书"，草书始于汉初人们对于墨书的审美趋于灵动飞扬，笔画则更为省减连绵，其中最为著名的是马圈湾汉简、武威医简、《神乌赋》《死驹劾状》汉简牍等。

三国魏晋南北朝时期，纸的出现令简牍墨书与之长期并存，一直到晋安帝元兴三年，刚刚称帝的桓玄颁布的一则《以纸代简令》，方才令竹简完全绝迹，但尺牍的称呼一直沿用。基于这段过渡时期，简牍的数量呈现下降趋势，出土的资料也较汉简少些，墨书特征真草行楷的字势更为突出，最具有代表性的如"走马楼吴简"等。

第二章　中国古代简牍帛墨书的书写工具

第一节　毛笔的历史

毛笔的发源史大致分几个阶段，战国和秦楚时期、汉代、唐代、宋、明和清。现今从出土的实物中可以窥得其发展的脉络。

一、早期、战国

毛笔在中国使用很早，最晚在商代即已出现，但因实物易腐朽，难以发现。最初的毛笔是用来涂描甲骨文的笔画的，甲骨文和金文的点画都是刀刻，由于龟甲和兽骨较硬，故而多用方直的点画。金文是刻在陶范和蜡模上的，较之稍软，点画多圆浑。这两种笔法对笔的要求都不高。

1954 年湖南省长沙市左家公山 15 号战国楚墓出土，出土时装在一竹筒中，毛笔长 21.2 厘米，竹筒长 23.2 厘米，笔管长 18.5 厘米，口径 0.4 厘米，笔毛长 2.5 厘米。笔杆为圆形实竹，笔尖为兔毫，其制作方法是将笔杆一端劈成数股，夹住兔毫，用丝线缠紧，髹漆，使其牢固。这支毛笔是目前发现的最早的毛笔实物。

1957 年在河南信阳长台关战国大墓出土的毛笔，就是这种外扎式的毛笔。笔杆是小竹杆，通长 23.4 厘米，笔杆直径是 0.9 厘米，笔锋长 2.5 厘米，笔毫是用绳捆扎在笔杆上的，类似扫帚。

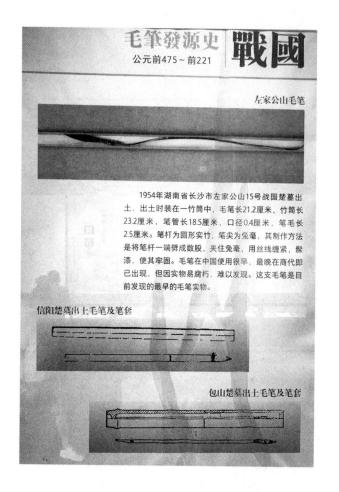

毛筆發源史 **戰國**

公元前475~前221

左家公山毛笔

1954年湖南省长沙市左家公山15号战国楚墓出土，出土时装在一竹筒中，毛笔长21.2厘米，竹筒长23.2厘米，笔管长18.5厘米，口径0.4厘米，笔毛长2.5厘米。笔杆为圆形实竹，笔尖为兔毫，其制作方法是将笔杆一端劈成数股，夹住兔毫，用丝线缠紧，髹漆，使其牢固。毛笔在中国使用很早，最晚在商代即已出现，但因实物易腐朽，难以发现。这支毛笔是目前发现的最早的毛笔实物。

信阳楚墓出土毛笔及笔套

包山楚墓出土毛笔及笔套

二、秦楚时期

以竹为杆，髹以漆汁，用麻丝把兔箭毛包裹在竹杆的外围，形成笔头。元代金石学家吾丘衍云："今之篆书，即古之平常字，历代更变，遂见其异耳。不知上古初有笔，不过竹上束毛，便于写画，故篆字肥瘦均一，转折无棱角也。"这句中"转折无棱角"的笔法，正是秦楚时期篆文的特征，书写这种字体要求的笔虽然也有一定弹性，但不能重按作隶书，只能作大篆。所以较早期的笔有所改进，把笔杆一头劈开，笔毛夹在其中。随着文字的演变发展，如隶化的趋势，对笔的制作提出了更高的要

求。蒙恬造笔之说，就是毛笔制作工艺的一次重大改良，那时正值篆隶演变最为激烈的时期，因此制笔工艺的变革对书法史的发展来说极为重要。在对笔管的材质选取上；在选用笔头材质上，特别是"鹿毛为柱、羊毛为被"的被柱法，这种毛笔其笔肚结实，书写时可以提按自如，大大丰富了毛笔的表现力。

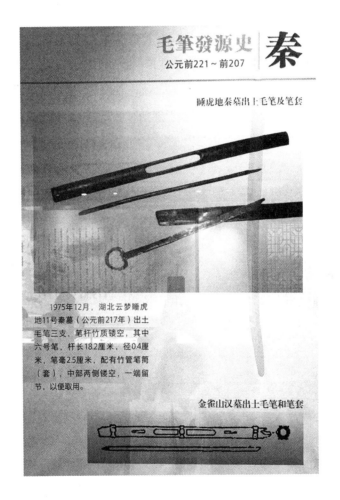

毛筆發源史 | 秦
公元前221～前207

睡虎地秦墓出土毛笔及笔套

1975年12月，湖北云梦睡虎地11号秦墓（公元前217年）出土毛笔三支，笔杆竹质镂空，其中六号笔，杆长18.2厘米，径0.4厘米，笔毫2.5厘米，配有竹管笔筒（套），中部两侧镂空，一端留节，以便取用。

金雀山汉墓出土毛笔和笔套

1954年6月在湖南长沙左家公山战国楚墓出土了一支毛笔。笔杆是用竹的，笔毛采用上等的兔毫，就是兔箭毛，将笔杆的一端劈成数开，将笔毛夹在中间，然后用细线缠住，外面还涂了一层漆，就是用的这种办法。

1975 年 12 月，湖北云梦睡虎地 11 号秦墓出土毛笔三支，笔杆竹质镂空，其中六号笔，杆长 18.2 厘米，径 0.4 厘米，笔毫 2.5 厘米，配有竹管笔筒（套），中部两侧镂空，一端留节，以便取用。

当时还没有普遍用竹管，笔杆普遍比较细，所以要在笔杆的一端，钻一个洞以纳入笔头。这个洞，称为毛腔。这时候开始先制作笔头了，把笔头的根部扎紧，塞入毛腔之中。笔头的制作，在制笔工艺上是重大的进步。

到战国晚期，如 1978 年，湖北云梦睡虎地秦墓所出毛笔，将竹管的端部凿成腔，以藏纳笔头。这种笔弹性好，不易开叉。

三、魏晋唐时期

经过长期的历史演进，随着书法、绘画的发展，出现了名目繁多、种类不一的各种毛笔。鸡矩笔，乃是唐代经改进的一种形如鸡矩（鸡爪后那个不着地的趾）的短锋笔。因其笔锋短小犀利，形如鸡矩，故名。唐代诗人白居易《鸡矩笔赋》中载："足之健者有鸡矩，笔之劲者有兔毛。就足之中，奋发者利矩，在毛之内，秀出者长毫。合为笔乎，正得其要，像彼鸡矩，曲尽其妙。"

鸡矩笔是在汉笔的基础上改进的笔，笔头的材料与汉笔比较，基本未变。仍是以紫毫为主，狼毫为辅。但笔头直径加粗，直径当在 0.8—1 厘米之间，入斗较深，当在笔头的 1/2 以上。紫毫、狼毫的特征都是中间粗，两头尖细，如梭状。入斗一半以上者，便只留毫腰和锋颖的部分露在斗外，毫腰到根部不受力的部分完全藏入斗内。如此笔头自然短小犀利，奋发强健。《笔史》载："山谷云，戈杨李展鸡矩，书蝇头万字而不顿。"

鸡矩笔，因其短小犀利，奋发强健，一笔而后笔锋回复如初，故特别适合快速书写，作行、草尤佳，因而备受唐宋诗人、书家的青睐和珍爱。

鸡矩笔始于何人？相传为唐代笔工黄晖，得蒙恬制笔工艺，而制为"金鸡矩笔"。而山谷所说的"弋阳李展"，唐人耶，宋人耶？无可考，有

待来者考证。

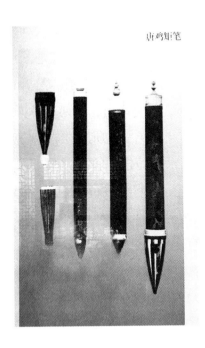

到了魏晋时期，毛笔已经比较考究，出现了专业的制笔高手。三国魏韦诞的《笔经》一书，就对当时的制笔方法作出了相当详细的总结。到晋时期，安徽宣州用兔毛制成的紫毫笔，以笔锋坚挺著称于世。

四、汉代

汉代是字体演变更为剧烈，而且各种书体异彩纷呈的时期，除了隶书在更成熟发展，草书的出现使书法成为一种艺术趋势的发展更为清晰，草书侧锋用笔以及豪放的取势要求毛笔的制作更为精细柔软，那时候采用纯兔毫来制笔已经更为成熟完备。

1993年尹湾6号汉墓中出土毛笔1对，笔套1个，均为木质。其中一支除局部开裂外，其余完好，杆长23厘米，毫长1.6厘米，下端直径0.7厘米，向上渐细，上端直径为0.3厘米，并削成锥形。另一只稍短，

杆长 20.5 厘米，笔毫已朽，下端直径亦 0.7 厘米，亦向上渐细，上端直径略粗，为 0.5 厘米，至上端末削成凸字榫形。两支笔均在离下端 0.3 厘米处用丝线缠绕，扎紧毫口，并用生漆加固。两支笔均装入一个双管笔套内。笔套髹黑漆，纹朱纹，两端末无孔，实心从中间分为两截，一截为 10 厘米，一截为 9.5 厘米。两截可自由分合，分合相接处有槽，故将笔插入，则两截相合成为一体，将笔取出，则两截分开为二。笔套制作精美、工艺精细、独具匠心。笔毫为兔箭毛所制，选毫极为讲究，历经两千年出土时仍毫尖如锥将笔插入水中提起，毫尖立即收拢，圆润尖利。

1972 年甘肃武威磨咀子 49 号东汉墓出土的毛笔。笔头的芯及锋用黑紫色的毫制作，外覆以黄褐色的毫。使用两种硬度不同的毫制毛笔，则刚柔相济，便于书写。笔杆上刻款"白马作"又正与《汉宫仪》所称"尚书令仆、丞、郎月给赤管大笔一双，篆题曰：'北工作'"的格式相合。笔杆顶端削尖，是为了便于簪带，因为当时有"簪白笔"的习俗。此笔与汉代的笔制相符，故可视为有代表性的汉笔。"白马作"笔出土时，尖部位于墓主人头部左侧，推断笔是簪于头上的。可能就是"簪白笔"的一种形式。簪是按汉代官员为了奏事或记言的方便，将笔杆尖端部分插入发束中或冠上的一种做法，以备随时取用。这种携带、放置毛笔的方法，就叫"簪"。所谓"白笔"，就是指没有蘸过墨的新毛笔。汉时的文官多蘸白笔。据 1954 年在山东沂南县西出土的一座东汉时期的画像石墓中，前室东、南、西三壁之上额都刻有《献祭图》，可以清楚地看出，图上一些持荇祭祀者的冠上，都簪着一支毛笔。可见汉代簪白笔的普遍程度。

1957 年，在甘肃武威磨咀子二号汉墓中，出土东汉毛笔一支，竹质实心笔杆，上尖下圆，长 20.9 厘米，笔杆径宽 0.7 厘米，下端凿一孔，用以容纳笔毫，可惜笔毛已荡然无存，外边缠细丝，涂上漆以加固，笔杆刻有"史虎作"三字。和白马作笔的出土，可以看到制笔业形成品牌的雏形。

蔡邕的《笔赋》中曾载"惟其翰之所生，于季冬之狡兔，性情及以剽悍，体劲近以骋步，削文竹以为管，加漆系之缠束，形调搏以直端，染玄墨以定色。"1978 年山东临沂城区东南隅金雀山第 11 号西汉墓中，出

土了盒装石砚、笔筒，同时出土的有一支竹质实心无皮笔杆，虽笔头已损失，但杆头残留迹象能够观察到笔毛是插在笔杆的空腔中的，这成为笔赋中所言的实证。

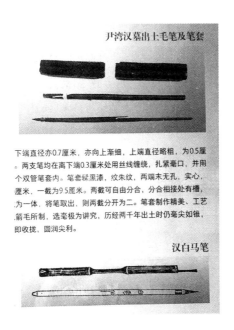

尹湾汉墓出土毛笔及笔套

下端直径亦0.7厘米，亦向上渐细，上端直径略粗，为0.5厘
。两支笔均在离下端0.3厘米处用丝线缠绕，扎紧毫口，并用
个双管笔套内。笔套髹黑漆，纹朱纹，两端末无孔，实心，
厘米，一截为9.5厘米。两截可自由分合，分合相接处有槽，
为一体，将笔取出，则两截分开为二。笔套制作精美、工艺
箭毛制所，选毫极为讲究，历经两千年出土时仍毫尖如锥，
即收拢，圆润尖利。

汉白马笔

1975 年，湖北江陵凤凰山一西汉早期墓中，发现毛笔一支，笔杆竹质细捷，笔头纳入其内，尚存有墨迹，笔锋仍圆饱劲健，当属硬毫笔。同时同地还发掘另一西汉初年墓，也出土了一竹质杆毛笔，笔毛已朽无踪迹，毛腔仍存。

1993 年 2 月底，在江苏连云港市东海县温泉镇的尹湾汉墓，出土了数百枚竹简，其中有文坛诗赋珍品《神乌赋》及双管毛笔。这篇赋文为章草，对应出土的毛笔与这种成熟潇洒的书风极为吻合。

据石雪万《连云港地区出土的汉代"文房四宝"》中载："汉时兔毫笔不但选料精，而且做工也非常精致。选大料做小笔这是连云港市出土的汉代毛笔的一大特点。"汉时制笔选长毫做笔头，但是露锋却不多，有时竟有一半储入杆内，如网疃汉墓毛笔，其中有一枝毫长 4.1 厘米，竟有 2 厘米储入管内。这样做的好处是使毛笔的储水量增加很多，蘸墨后可以一气

书写几行，甚至一短篇文简可以一气呵成，它使简的书写通篇连贯，气韵生动，也给当时的快速记写带来极大的方便。

若从汉时的书风来看，简牍草书的长撇，大波磔、快速行笔和时而蜿蜒的细丝相间，有时更有一笔到底的长撇竖，都给毛笔的性能提出了极高的要求。它要求毛笔达到锋利墨润，转折自如，蘸墨次数少，能连篇书写的性能。因此汉代工匠们竞选长毫做短锋笔，以适应当时汉书的特点。

我们可以看到，书法史上章草的出现，首先为了书写的便捷，这样的要求毛笔的笔毛性能更为弹性良好，以适应快速出现的变化自然的韵味。笔毛的材质在这个时期更为广泛，除了兔毫，还有羊毫、鹿毫、狸毫、狼毫等等。制笔有以兔毫做笔柱，羊毫做笔衣，这就是这"兼毫"笔。蔡邕的《九势》中载："转笔，宜左右回顾，无使节目孤露。藏头，圆笔属纸，令笔心常在点画中行。涩势，在于紧駃战行之法。"

笔的发展中必须提及书法史上的一个人，《笔经》中记载："蔡邕自矜能书，兼斯喜之法，非流纨绮素不妄下笔；夫工欲善其事，必先利其器，若用张芝笔、左伯纸、及臣墨，兼此三具，又得臣手，然后可以逞径丈之势。"由此看到，张芝善章草，尤其是他一笔成书的特征，关于他如何制笔现今无法考证，但有张芝笔的说法足以证明他的书风对制笔工艺改革和促进起到了推波助澜的作用。

五、宋代、明代及清代

北宋时期，毛笔由笔管、笔头、笔帽组成，笔管、笔帽为竹制，笔头已朽，仅残留黑色笔芯。似硬毫与麻纤维制成柱心，软毫为披，属于中锋柱心笔。

南宋毛笔，兹举一例。常州市博物馆馆藏的这支毛笔，出土于1978年武进村前南宋墓中，跟一般毛笔所不同的是，它的笔杆、笔套均用芦杆制作，笔头为细丝捻成。这种用特殊材料制作的毛笔在传世和出土的历代毛笔中极为少见，也是研究古代"文房四宝"较为难得的实物资料。

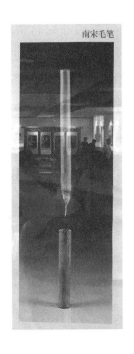

明代时期，更为精美，有一例彩漆描金双龙纹管花毫笔，管长 16.7 厘米，管径 1.7 厘米，帽长 9.8 厘米。笔头为葫芦式花毫。通体彩漆描金双龙戏珠纹。笔管上端长方形金漆底黑漆楷书款"大明嘉靖年制"。笔帽镶鎏金铜环扣。此笔彩漆描金装饰，色彩丰富，金色灿烂，具有浓重的宫廷色彩，嘉靖年款殊为少见。现为国家一级文物。

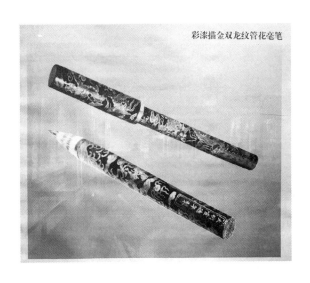

到了清代，又是一个巅峰，如湘妃竹留青花蝶管紫毫笔，管长 20.1 厘米，管径 1.1 厘米，帽长 9.8 厘米。清宫旧藏，笔管湘妃竹制，管身雕饰留青折枝花卉，飞蝶轻舞于菊、梅之间，纹饰雅致精细。笔管装紫毫，笔头为兰花头式，此为清代中期以前紫毫笔笔头的常见造型。

湘妃竹留青花蝶管紫毫笔

在制笔行业中，到了元代、明代时，浙江湖州涌现出一批制笔能手，如冯应科、陆文宝、张天锡等，以山羊毛制作羊毫笔风行于世，世称"湖笔"。自清代以来，湖州一直是中国毛笔制作的中心。与此同时，其他地方也有不少名牌毛笔陆续出现。

第二节　竹木简牍的制作

经专家研究考证，古代简牍的制作一般包括备料、片解、刮削、杀青（或上胶液）、编联诸主要的几道程序。

兹参考长沙博物馆刘茜《子归·简牍》简述的工序进行讲解。

一、备料

原料以竹木最为普遍。北方多以木为主，制版多用柳树、杨树等比较软的木材。南方竹子居多。

著书立说，传抄经书典籍用竹简，因此简册成为书籍的代称，版牍则多用于公文、信札之类。

材料是第一道工序，甄选质量尤为重要。

二、片解、刮削

选材后，就开始制作了。制作采用锯子将竹木按照规定的尺寸锯好，然后利用刀、斧以及削刀等工具进行片解和刮削，这道工序主要是保证简牍符合需要，并且使得表面平整光滑，利于书写。

三、杀青（或者上胶液）

杀青是指在火上烧烤竹简半成品，称之为"杀青"。

因为竹竿的表面有一层竹青，含有油水成分，不易刻字，而且竹容易被虫蛀，所以古人就想出了火烤的办法，把竹简放到火上炙烤。经过火烤处理的竹简刻字方便且防虫蛀，所以火烤是竹简制作的重要工序。当时人们把这个工序叫做"杀青"，也叫"汗青"、"汗简"。如《后汉书·吴佑传》中："恢（吴佑之父）欲杀青简以写书。"李贤注释说："以火炙简令汗，取其青易书，复不蠹，谓之杀青，亦为汗简。"

"杀青"一词就是这样来的。用火烤，让其"发汗"脱水，因此也称竹简为"汗青"，引申为书册、史籍，后来汗青成了史册的代称。

杀青还包括刮去竹面青皮，便于将字写在竹黄里。

"杀青"一词最早见于汉代刘向的《战国策叙》："其事继春秋以后，

讫楚汉之起，二百四十五年间之事，皆立以杀青。"

关于杀青另一种认识认为"杀青"是指"书籍定稿"而言。因古时杀字有削、剐之意，当将初稿草拟于青竹上后，定稿时再将竹削去青皮，书于竹白之上，如此不宜改动，故而定稿。故后世就用"杀青"泛指"书籍定稿"。

四、编联

最后一道工序即为编联了。编联是将一片片竹简串联在一起，这样防止有遗失或顺序错乱。

具体的做法是采用丝线或者麻绳，每隔一定间距编结，最后串联成册，称为简册。依简的长短，编捆的道数也不同，一般编上、下两道，也有上、中、下三道，个别长简还有用五道的。

简牍可以分为多种的制作形式，如果按照制作的材质来划分，包括竹简、木简、竹牍和木牍。单个的竹片叫"简"（或称牒），单个的木片叫版，1尺长的长方形版叫牍，所以也叫尺牍。牍也用来画地图，故而后世称一国疆域为"版图"。比较狭的版也叫木简。又小又薄的版叫"札"。很多枚简用麻绳或丝绳编连起来，叫做"册"。将"简"编连而成的整体叫"策"或"编"，将版牍捆在一起的叫函。编连简的绳子叫"编"，多用麻绳，也有用丝的称丝编，熟牛皮绳的叫韦编。

存放编连成策的简，通常用布帛做的套子，这种包书的套称"帙"，也叫"书衣"。后来"卷帙"泛指书籍。这些专有的名词均有一定的历史渊源。

另外若从形态上划分，则可以分为简、牍和觚三类。

简宽度一般为0.5—1厘米，厚数毫米，长度根据需要而定，在汉代有3尺、2.4尺、1.2尺、0.8尺（以上均为汉尺）等。简编成册后，绝大多数上下留有少许空白，为后世文献的排版留天地做了铺垫，编在最前面的两枚简一般做空白，称为首简或赘简，也为后世书籍扉页做了起源。在

古简册中，有的简末端或者背面标有数字，作为一种页码的标记，还有的有扁方框、圆点、圆圈、三角形等符号标明篇、章、句的所在位置。另外在档案整理和储存的办法中，简册的存放方式也开了一个先河，通常是以最末一简为轴心，将有字的一面向里卷，然后在首简背面从右到左题有篇名和篇次。在现已发现的秦代简册中，也有以首枚简为轴心卷的，这种情况简册的名称则题在末简的简背上。

牍的宽度要比简宽好几倍，有的宽到 6 厘米左右，个别的达 15 厘米以上，形式为长方形，又称"方"或"版"。牍多用来书写契约、医方、历谱、过所（通行证）、书信等。更多的牍是用作书写随葬品的名目清单，称为"赗方"（在简册上则叫"遣策"）。

觚的形式是用木头削成多面的菱形，一般有七八个面。较长，有的长至 80 多厘米。觚可以写较多的字，通常用来抄写《急就篇》、《仓颉篇》等字书，也可用作记事、打草稿或练字。

第三节　墨的实物发现

目前湖北云梦睡虎地秦墓发现的墨块，是已发现的最早的实物人工墨。墨的历史起源，至今仍未能准确断定，据出土文物考证，早在新石器时代，制陶工艺上就已经运用了墨色，可见墨的起源久远矣。

墨的发展大致分为几个时期：

一、先秦时期

西周是天然墨和人造墨并用的时期。天然墨，是使用天然矿物或植物为颜料，墨色多样，使用时必须用研石或研棒研磨。《周礼》中记载："漆车藩蔽。"漆，即为黑。

后来出现了人造墨，邢夷制墨的传说其产生年代就是那个时期。《论古书法篆》中详细记录了西周的周宣王时期"邢夷始制墨，字从黑土，煤烟所成，土之类也"。

1982年甘肃省秦安县大地湾考古中，在一座房址的室内出现一罕见的地面绘画，长宽1米有余。画面上方呈有男女两人形状，下方有一长方形方框，其内画有形似两个动物的图案。经考证，画面上的线条均采用炭黑绘制。

1931年，在山东济南龙山镇城子崖的新石器时代遗址中，发现了纯黑色陶器，薄如蛋壳，五黑富有光泽。

1954年在湖南长沙杨家湾战国墓葬里，出土了一批墨书文字的竹简，同时发现的一竹筐内，盛放着满满的黑色泥块。据研究分析，这就是当时用于书写的墨。

二、秦汉时期

这个时期人造墨较为广泛使用。1975年12月，在湖北省云梦县睡虎地4号秦墓里，发现了一块圆柱形墨块。该墨直径2.1厘米，长1.2厘米，这是现在发现和已知的最早的体积最大的烟墨实物。在此之前，一直考证我国的人工制造的烟墨始于汉代，而该墨块的发现，将我国人造墨的历史上推到秦时或秦以前更早的时期。

丸墨

西汉（公元前202—公元8年）
1972年武威磨咀子49号墓出土
甘肃省博物馆藏

墨丸近似椭圆形，墨色乌黑透亮，是现存最早的块状合成墨，为汉墨中所罕见。底部有磨用过的痕迹。考古资料显示，合成墨出现于秦代晚期，至汉代时调制合成墨工艺已经相当成熟。汉墨多采用松烟或桐油烟调制而成，墨性浓黑光洁。

图6

早期人工墨以汉代初期为代表，丸粒状、块状，甚至呈瓜子状。均手工制作，与后世相比还比较粗陋。一般较短，不超过 3 厘米，不便于用手执之研磨。1927 年，我国西北考察团在发现"居延笔"所在，同时发现了一些木炭。经考证是古时的"墨块"。反映了这个时期的人造墨仍沿袭秦时的制作方法，没有什么固定的形制。

1975 年上半年，在湖北江陵楚故都纪南城内凤凰山 168 号西汉墓中，也发现了许多大小不等的碎墨块，其中有两块稍大一些的，可以拼合起来，仍旧难以辨别出形体。经研究认为该墨块类似于秦墓中出土的墨，均属于早期的烟子墨。

清代学者桂馥在《说文解字》注释中说："汉以后，松烟、桐煤既盛，故石墨遂湮废。"该文中所说的烟子制墨和秦墓出土的墨块基本相合。

东汉时期进入了模制墨的阶段，这个时期出现了模制的墨锭，其墨质坚实，形制有了规则，尺寸也较大，利于手执研磨。在材料上，进入了许慎《说文》所说的"墨者，黑也，松烟所成土也"的松烟墨时期。

2017 年在海昏侯墓的考古发掘中，除了失传 1800 年《论语》的《齐论》版本轰动考古界外，中国最早松烟墨实物也得到了确认。在主椁室西侧与孔子屏风接近的地方发现了十几块松烟墨的残留。在此之前考古发现最早的松烟墨出现在东晋，而海昏侯墓内出土的松烟墨印证了汉代广泛使用松烟墨的史实。

三、魏晋南北朝时期

这个时期战争频繁，政治上动荡不安，同时各政权为了加强巩固，都极为注重文化的发展，大大刺激了松烟墨的生产发展。宋晁贯之的《墨经》中记载："古用松烟、石墨二种，石墨自魏晋以后无闻，松烟之制尚矣。"这段文字显示，当时制墨的主要原材料已经由松烟取代了石墨。曹植有诗曰："墨出青松烟，笔出交图翰，古人感鸟迹，文字有改刊。"

当时的制墨工艺已经相当考究，除了松烟外，还配有皮胶、麝香、冰

片等贵重药物加工，使得墨香扑鼻，且可以防蛀防霉。这种早期的松烟制墨法，乃书家韦诞首创，故而后人尊他为制墨的发明人和祖师爷。

1974 年上半年，江西省博物馆在清理南昌市区的两座东晋墓时，发现了两件墨块：一块圆柱形墨，长 9 厘米，直径 2.6 厘米，另一块长 12.3 厘米，由于长期被水浸泡，已变形制，但仍可断为长形墨块。其墨纯佳，墨的成分与现代墨大致相同。这一实物的发掘出土，充分证明了当时墨不光具有易于研磨的成挺的固定整墨形制，而且墨制技艺已经具有相当高的水平。

四、唐宋元明清时期

唐代之后，制墨业空前发展，据《墨经》载："唐则易州、潞州之松......"制墨业从南北朝的河北易州扩展了到潞州地区。潞州松多，李白诗曰"上党碧松烟，夷陵丹砂末"。这时期的墨造型从丸已经发展到了多样，例如乌玉块、蟠龙弹丸、双脊鲤鱼等等。至唐末，战争不断，北方制墨高手纷纷南迁，有很多来到了安徽黟歙，从此徽墨开始借助当地的优势破竹发展。彼时李超墨和澄心堂纸、诸葛氏笔、龙尾砚并称为南唐的文房四宝。

唐初开始使用雕版印刷，因用墨涂版，故称"墨版"。这个时期，摹拓技术已经盛行。墨的发展也促进了各地域间的文化交流。

宋代后，太祖赵匡胤重视文臣，各地知州以文治天下，使得文化形成了又一个巅峰时期。这时候徽墨的声名大振。宋宣和三年，歙州改名为徽州，那里的制墨便统称为"徽墨"，这个名号和"湖笔"并称，至今脍炙人口。这个时期，由于多年来采用松来制墨，导致松林逐渐匮乏，后来人们创制了油烟墨，以烧油取其烟，再配以麝香、冰片、梅片和金箔等物料，加以胶质而制。这种油烟墨当时名气很大，供宫廷御用。油烟以桐油为主，也有一种以石油烟作为制墨的原料加工。宋时期，制墨中除了黑色之外，也出现了人造的白墨和上等朱墨。朱墨的历史相对更久，1965 年，

在山西侯马晋国遗址上，出土了 5000 多件玉、石片，其上多写有毛笔字，有的呈红色，有的呈黑色，已有 600 余件可以认读。这些珍贵的历史文物，为我们提供了朱墨、黑墨在书写领域中的见证。宋时朱墨的运用主要是写在石碑上，以备镌刻。同时，造墨成为一种时尚，很多书家都兴致颇高。明屠隆《考槃余事》中记载："宋徽宗尝以苏合油搜烟为墨，至金章宗购之，一两墨价，黄金一斤，欲仿为之不能，此谓之墨妖可也。"

元代基本上以旧墨为主，在墨的理论研究中提升到了一个高度，留下了很多关于墨的专著，如张寿的《畴斋墨谱》和陆友的《墨史》。

到了明代，制墨业重新复苏并兴盛。油烟墨的制作水平达到了一个历史上的最高水平。明墨传世之品虽罕见，如北京同仁堂药店的细料库中至今仍珍藏几十块明墨，但有关墨的著录却极为丰富，如程君房的《墨苑》图文并茂。还有方于鲁的《墨谱》、方瑞生的《墨海》和万寿琪的《墨表》，乃至麻三衡的《墨志》等，均为后世留下了研究中华墨的历史的珍贵史料。

清代仍旧以徽墨名声为最，随着时代的变迁，徽墨也产生了派系分支，最著名的有歙县、休宁和婺源三派。三派中制墨名家知名度较高的仍是歙派中糙苏工、汪近圣、汪节庵和休宁派中后起的胡开文四家，这四家并称为清代四大制墨名家。清时期制墨业开始推向了另一个运用的范畴，例如在工艺收藏品和礼品方向盛行发展。例如徐康的《前尘梦影录》中记载了藏墨的内容。随着制墨业的发展，原材料愈加匮乏，粗制滥造的状况也更为频繁，制墨业的发展受到了一定的冲击。

五、近现代

政局的动荡总是影响各行各业发展的主要因素，中华制墨历经千百年来的盛衰，直到新中国成立后，又重新开始复苏和发展。新中国成立之后，延续了历史中的老店品牌，例如曹素功墨汁。也产生了一些优秀的新品牌，值得一提的有一得阁等。

第三章　中国古代简牍帛墨书选介

简牍帛墨书是我国古代先民们在没有纸的年代，发明了在竹木片上和缣帛书写典籍、文书文字等的载体材料。它几乎与甲骨、钟鼎载体材料同时出现，在东汉蔡伦造纸后，又与这一新生的书写材料并行了300余年，直到东晋桓玄下令废去竹简，才退出文字书写的历史舞台，屈指数来历经1700余年，可以说它是中国历史上使用时间很长的书写材料。时至今日，汉晋木简和殷墟甲骨文、敦煌藏经、明清档案并称为20世纪初中国考古学上的四大发现。20世纪初至今，古代简牍帛墨书持续不断出土，数量与日俱增，据统计，截至21世纪初出土的简牍墨书数量超过历史上碑帖数量的总和。

简牍帛墨书书法广义上是指流行于战国、秦汉和魏晋等时代书写在竹简、木牍和缣帛上的墨书，狭义上的简书是指西东两汉时期遗留下来的大量简牍帛墨书，后人亦称为"汉简"。这些都是我国古代聪明而智慧的先民们将文字的书写和运用从社会最上层的小圈子解放出来，进行的一场群众性的书写革命，以浩大的声势向更宽广的社会大踏步前进，被广大群众所掌握运用，使其成为一种平民化与社会生活结合最为紧密而频繁、最为广泛而流行的书写形式；以其巨大的优势推动着简牍书法的发展，形成了与当时官方文字并驾齐驱的书风潮流，并以洪荒之力一改古文字的线条构造为笔画造型，促进了古文字的解体，造就了今文字的横空出世。经过千百人的书写实践，并逐渐形成了一整套的用笔方法，以及区别于古文字的点画变化、字法结构和章法布局的笔情墨趣，它向我们展现了一个美轮美奂的墨像世界。简牍帛墨书书法之笔法是从实践中摸索总结出来的，除

继承篆书的用笔法外，还开创性地践行了诸多笔法的提炼和规范，使简牍帛墨书书法的用笔法更加丰富多样，有些已成为后世书法家们实践、公认的行之有效的规律。诸如起收笔法、提按笔法、中侧锋笔法以及方笔圆笔笔法之运用，疾笔和涩笔笔法的区分，藏锋和露锋笔法之表现等，笔法上的创新与践行赋予了简牍书体之美感和艺术感染力。使得简牍帛墨书书法结构自由，天真烂漫，奇趣相生，塑造了简牍帛墨书书法为后世今文字书法之母的形象。同时简牍帛墨书笔法之运用，当为今文字书法创写遵循之大法。

鲁迅先生曾讲："意美以感心，音美以感耳，形美以感目。"这里的意、音、形分别从书法的艺术熏陶，文字的可读性和文字结构，说明了文字美。书法的结构正是它的生命轮廓，简牍帛墨书书法结构，它不再受规整书法的束缚，冲破了单一线条结构的藩篱，改变原有书体的结字法则，即通过对构成汉字基本部件的简化、同化、分化等方式，对其结体进行了一种颠覆性的改革。尤其那些撇、捺笔画左右扩张及竖画拖笔较长的特殊书写，再顺着作者纵横自在直抒心意的书写，这种离奇笔画和夸张结体的组合不失为一种空前的创造，呈现出翩翩自得的结体之美。在有限的空间内，自然挥洒轻松自然，可长可短，又正又欹，笔趣横生，字尽其态，大小参差，粗细相间，极字之真态，为书法的表意性、抒情性提供了前所未有的典范。

书法是和文字紧密结合的一门独特艺术。书法萌生于文字初造之始。因而文字是书法中不可或缺的成分，所以字的书写是历代书家研习书法的重中之重。当人们站在书法之外，不难发现很多字写得不错，可却写不出好作品，这就涉及一个字的书写与整篇作品结构统一的问题。细品简牍文字的章法布局除常见的单行书写外，还有多行不等的书写，如出土于湖南龙山"里耶秦简"木牍，则是多达七行的书写，这样则要求书写者既要顾及文字的上下关系，又要考虑行与行之间的左右关系，形成了竖为贯通、横为联络的生动活泼的崭新局面。这种竖有行、横无列的布局方法，行间分明，意态活泼，整齐中有变化，平稳中显自然，此字书写和整篇结构统

一所显现的优势，正是字无定字，重在总体结构的和谐，似有一种神韵贯穿其中。这种神韵来源于作者的思想感情、审美、趣味和对现实生活中美的感受。世间和谐的东西即是美，字的书写和整篇的结构统一，正是简牍帛墨书的结构和谐带给大家视觉审美感受。开启了有随意性强的草、行书体的表现形式之先河。

简牍帛墨书历经千年，万人书写，其风格异彩纷呈，争奇斗艳，融合分化，又各自保持自家面目，楚简牍帛的诡秘清奇、疏朗灵透；秦简牍的庄重规整、浑朴雄强；汉简牍帛的淋漓率意、外拙内秀，无一不跃然竹木简牍和缣帛之上，它既为我们研究书体演变提供了重要脉络，又为我们研究书法的艺术语言的形成和特征，提供了最直接、最原始、最可信赖的依据。其特有的墨趣，是无意或有意对自然美的追求，这也是当今书家追求而难以达到的一种境界。至此我们可以说简牍帛之上的墨书，皆是书法之艺术结晶，传北宋书法家米芾当年曾看到过发现的简牍，他惊奇地认为：河间简牍，乃书法之祖。

第一节　战国时期楚国简牍墨书选介

20世纪50年代以来，我国楚系竹简、帛书（有学者认为亦可称为"战国简"）的出土，是迄今发现最早的简牍，并在湖南、湖北、河南等地多有发现。楚简帛墨书是我国春秋战国时期五霸和七雄之一的楚国在竹木缣帛上墨写的文字。当时各国文化交往频繁，南北文化进一步得到交流，独具一格的楚文化，就是以长江中下游地区各族人民长期丰富多彩的创造为基础，并接受了中原地区的传统文化，使楚文化充满浪漫和活力，这种审美情趣和活力注入文字和书法中就形成了风格迥异于中原的楚国文字与书法，楚国随即成为战国时代南方文化艺术的中心。

为便于同各国的文化交流，文字成为最重要、最频繁的信息传递载

体，提高书写的便利和快捷，推进书体变化成为当务之急。正如刘俊坡《中国简牍书法文化》一书中所讲：楚简帛书："在最广泛的应用过程中推进了书法字体的变化……它通过将篆书简化、草化、便捷化而逐渐形成新的字体。"① 以趣约简易演绎着优雅别致的楚地风度，浪漫想象浸淫于笔画书写之中，营造出一种特定的意境。楚简帛书法直承商周文字，并进一步使其接受了脱胎换骨的改造，他们截长为短，变曲为直，改线为点，省笔并笔，以笔画化取代了篆书的线条化，至此简帛书中出现大量的点、横、竖、撇、捺的笔画体系。何琳仪先生在《战国文字通论》中详细总结了楚系简牍文字笔画特点："分割笔画、连接笔画、贯穿笔画、延伸笔画、收缩笔画、平直笔画、弯曲笔画、解散形体等多种异化现象。"② 楚简帛书法开启了中国文字和书法笔画化的新纪元。

楚简帛书随当时形势所趋，走精简快捷之路，摆脱了笔势及行笔单一的"玉箸法"写篆之旧窠，向人们展现了一个崭新的墨像世界，率意便捷的笔画挥运之美、灵动简洁的形体结构之美、明快奇肆的生动气韵之美油然而生。楚简中较有代表性的有信阳楚简、郭店楚简、包山楚简等。

一、信阳楚简

1957 年在河南信阳市长台关西北一号楚墓出土竹简 148 枚，内容分为两大组，一组为古佚书 119 枚，另一组为遣册 29 枚，其中以竹木书为大宗。

信阳楚简书体为楚系古文，整简满写 30 字左右，使用小横线作钩识。其字体形式有的一改篆书纵长的特征，字形变得简略方扁，满篇或长或短并不划一。笔画工整匀细，平如顺出，起笔稍粗重，不尽藏锋，兼施露锋，收笔多细轻出之，似有古文中的"蝌蚪文"之意。横画略往右上倾斜，已非曲线，改为平直，收笔处每每又转为向下回曲，明显成为钩状，这种特殊笔画的出现，决非有意而为之。笔者曾试写这一载体材料，以均

① 刘俊坡：《中国简牍书法文化》，54 页，北京，中国文史出版社，2013。

② 何琳仪：《战国文字通论》，上海，上海古籍出版社，2003。

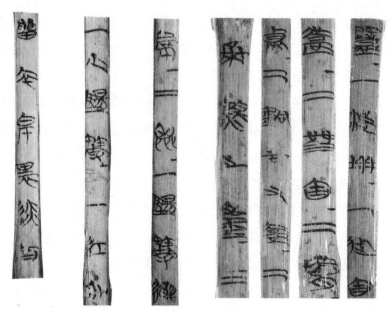

河南信阳楚简

衡笔力行到右而收笔处，由于竹简不整平，笔墨自然下滑致粗，收笔时且尖细，为重笔后收笔自然带出所致。这也和古人一手执简，一手执笔，悬肘书写有关，会直接影响书写效果和点画形质。结体篆意较强，但非篆书工整的格调，笔画变长为短，变曲为直，字体结构，得到简化，表现出了隶变的些许迹象和特征，使得字体多呈开阔大度，遒劲匀挺，神透气完之势。其章法布局，字间疏密，字距空一字或更大距离，且字形大小斜正不拘，或向左上或右下倾斜，形成用笔取势的习惯书风，既给人疏朗空灵之感，又开创出楚系文字妩媚恣肆的书风。

简牍笔画的生成，实现了减省文字构件、文字笔画的目的；结体的解放，孕育后世书体的种种笔法动机；章法布局的疏朗，为推进后世诸体书法布白审美奠定了基础。

二、郭店楚简

1993 年 10 月，在湖北省荆门市郭店村一号楚墓发掘出土，共 804

枚，为竹简墨迹。其中有字简 730 枚，共计 13000 多个楚国文字，内容多为道家学派、儒家学派的著作，所记载的文献大多为首次发现，被鉴定为国家一级文物。

　　这批竹简墨书为典型的楚国文字，书写者多人，风格各具特色，娴熟精致，神采皆具，逸趣横生，因出土篇目内容较多，故以其中《老子》甲种本为例，字体追求扁形，取其横势，首先奠定了隶书横扁的品格。这一方面取决于书写者简捷的书写速度和娴熟的笔墨技巧，另一方面应归功于楚人求变出新的审美情趣，其笔画书写不论曲势、直势多呈现头重尾轻的线条，横画特别是主横画总是尽量向两边伸展，有的冲出简边。主横居上的覆下，居下的载上，居中的横担，撇捺的运用，舒放之势若八字分散，不时地流露出向隶书方向追求的明显特征。有的笔画相连，多有草意流露，这主要是适应抄写便捷快速的需要。在用笔上也遵循这一书写原则，入笔采用顺锋入简的方式或侧锋切入法起笔，这两种起笔法都是先民们在运控锋毫过程中的自然运用，是单纯的，没有过多的动作介入，这与人们当时

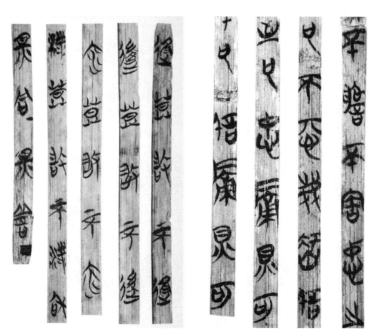

湖北荆门郭店楚简

斜执笔而便利书写有关联。《老子》甲种本结体典雅秀丽又生机勃发，章法中规中矩，又有自然变化之美。该篇和郭店楚简等，都是当时的精品力作。

三、包山楚简

1987 年出土于湖北省荆门市包山二号楚墓，共 279 枚，其中竹简 278 枚，竹牍 1 枚。为诸多楚简中又一代表作，其内容为当时各地官员向中央王朝呈报的若干事件、案件的记录等，为众多人书写而成。简文篆书结体以隶行出之，秀丽雄强，波磔鲜明，极具动态，趋向简化潦草，有明显急就风格。这正是当时对文字的需求迅速增加，要求简便迅疾地书写所致，笔画和字形的减省成为当务之急，有的省略字中的一笔或两笔，有的是不同的偏旁有共同的笔画，而省去相应的笔画，但也不乏增新笔画和偏旁构成新字的现象，亦有为书写的便利变化，而出现更新偏旁或偏旁位置置换的异形字。结体左低右高，欹侧善变，着墨浓度，用笔恣肆，笔力圆浑。该简直画增多，起收笔力度一贯到底，或重按重收；凡折笔处均以圆转之

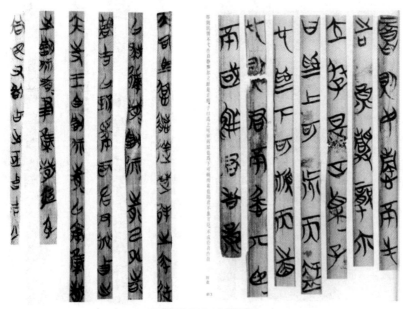

湖北荆门包山楚简

笔为之，撇捺笔的波挑明显，左右舒展，隐然蕴育古篆隶化的意味。其中间有连笔草简，简化了篆书屈曲缭绕的线条扭结之态，形成了一种全新的浪漫潇洒的气息。包山楚简由于多地多人所写，还有端庄俊逸、简净淡远等特点。

纵观楚系文字的共同趋向：篆体分化，结体简化，笔画隶化，殊途同归地朝着古文字向今文字演化的目标推进，正如李金泰先生在《论楚简的书法史意义》一文所讲："楚简用笔画结束了甲骨文、金文的线条化时代，从而极大地丰富了中国书法点线的表现力，如为今文字诸体的诞生注入了不可遏制的基因。"[①]

第二节　战国时期秦国及秦统一后简牍墨书选介

秦简在 20 世纪 70 年代以前没有发现过，1975 年开始在湖北、四川、甘肃等地陆续发现，其年代为战国晚期到秦末年，共出土秦简 11 种，近 5 万枚，计 30 万字，就书法角度而言，秦简墨迹的出土对书法史的演变脉络与生成轨迹，有了第一手资料的认识依据。另外，对书法史上隶书是小篆演变而来并产生于秦代的观点，有了颠覆性的认识。

战国末期，诸侯角力，秦为当时七雄之一，东到黄河，函谷而与三晋为邻；南有巴蜀与楚国为邻，西及西北与西戎和匈奴为邻。秦文化的发展，早期由于秦偏在西垂，与中原诸国交往较少，对周文化有了更多的吸收和继承，在当时已上升为社会主流文化，秦统一全国后，在一定的历史阶段，它又上升为占主导地位的全国性文化。秦文化注重实效、功利，质朴而率真，主动性强。秦统一全国后，在文化上实行"书同文"，全国通用小篆书体。从出土的简牍墨书中，在某些场合、领域也有例外，如一般

① 李金泰：《论楚简的书法史意义》，147 页，北京，人民日报出版社，2011。

官府文书为追求实用、便利、简洁,创出新体写就。这种创新书体,在里耶秦简、青川木牍、云梦睡虎地秦简、天水放马滩秦简等简中构成一部完整的早期变体书法发展史。秦人带有十分明显的功利色彩,其生活节奏及社会风气里显现的"简捷急就"的价值观也充分表现出来。

一、里耶秦简

2002 年 6—7 月出土于湖南省龙山县里耶古城,共计 3.6 万多枚,20 万字。主要内容是秦洞庭郡迁陵县十数年间官署档案,它不但是一本秦代的百科全书,而且为我们了解秦代历史提供了一个百科全书式的实录,同时也为书法及书法史研究提供了一个全新的思维方式。是迄今发现的秦代墨书文字资料中最为丰富的一宗。

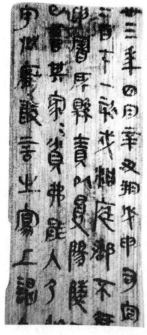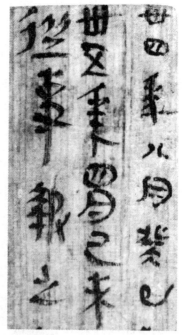

湖南龙山里耶秦简

里耶秦简以木牍居多，极少为竹简，墨书属秦隶书体，从篆书演化而来，形体中保存有大量的母体痕迹，篆隶互存，字形欹斜相依。这让我们清楚地看到了汉字由篆到隶的演变过程，和依靠快写、省略、假借、合并部首等快写手段，破坏的同时也优化了原有字体结构和用笔方式。书写中汉字构成的随机性，用笔形态的杂糅化是当时一种普遍的运用，在其中我们可以体验到无穷的创造空间，可以感悟到出人意料而又生动活泼的原生态之美。其用笔方法有独到之处，藏锋起笔、裹锋收笔、侧锋用笔，但也不乏顺锋收笔和快速收笔法。横画轻掠，竖画似锥悬，波挑分明，部分书写还有明显的连笔、并笔及省笔的现象，且开长拖笔的先例，种种用笔方法多是在简约快写以及快写后而形成的简化的笔触状态，呈现出一种爽利率意的美感。

章法布局上，多行墨书，紧凑均匀，行距均衡等同，段落分明；字体多纵长，字距有别，撇捺笔画多有拖出，显得灵动自由，满篇有行无列，于无意之中书写成自然之美，于随意中赋予了活泼生动之雅趣。从此墨书中可以看出秦人对字形的改造和章法的布局，不但追求便宜的使用目的，同时也时刻不忘对书法形态之美注入书写者的性情和自由思想，给予人们耳目一新的愉悦感。对其后世书风的形成和书体的出新都会产生或多或少、或大或小、或隐或显的多重影响。

二、青川木牍

1979—1980 年在四川省青川县城郊发掘出土的两件战国秦时之牍，一件残损，字迹难辨。另一件较为完好，牍书正反两面，正面记更修《为田律》等内容，字分 3 行，共 119 字。背面为与该法律有关的记事。字分 4 行，30 余字，但模糊难辨。经考证，文书书写时间比秦统一中国早 88 年，被视为年代最早的古隶标本。

牍文字相当细小，属蝇头古隶，字约 0.7 厘米见方，在书法形态上，与以前和当时的金文相比有许多差别，但作者一定是在谙熟古籀文的基础

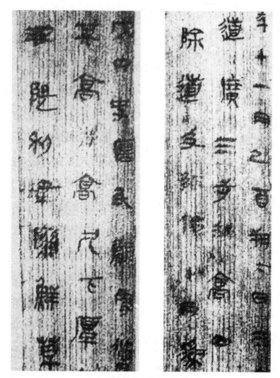

四川青川木牍

上，自觉地走出了一条实用书体的路子，当为那时的著名书法家所为。首先化繁为简，减少大篆盘曲之笔，更见恬淡洒脱；同时易圆为方，劲折峻俏，又显古朴奇拙。尤其是横画的运用明显增多，将弯曲的弧线改为简洁明快的直线，且逆入横出，浑厚丰满；左长撇已被后来汉隶所传承；向右方向的末笔已多具波挑之势，可看出篆隶之间转换的轨迹，少数轻松活泼的笔画，竟隐约看出些许草书的踪影。青川木牍的发现完全否定了程邈造隶书的传说。牍书作为刚从篆书规整的笔画中解放出来，还夹杂着诸多篆书的痕迹，显示了与其隶变母体的延续性、依赖性；结体自然随意，错落有致，篆法隶势简化草写，把字形从狭长渐变为正方、扁方，加之从笔势、笔顺、笔画的连接中为汉隶和草隶创拟了模式。章法布局上自然错落，字距宽于行距，有行无列，形成了自己独特的规律，呈简牍书法之规，开启了后世行、草书体布局之常规。丛文俊曾评价此简"牍文尚处于

隶变初级阶段，篆法隶势，古今结构一应俱全，呈无序状态。表明隶变伊始，书写性简化还在自然地进行，人们还没有形成清楚的书体意识，主动去改造所有的字形，以使文字体系的符号式样协调一致。同时，牍文书写平正工稳，用笔从容，与人们所想象的隶变之六国文字式的潦草颇不相同，应该是它从简化'篆引'中化出的真实反映。从艺术角度看，牍文的美感还不够明晰，也未能至于上乘，这与它处于日常实用书写的地位是相称的。"①

三、云梦睡虎地秦简

1975 年 12 月，湖北省云梦县睡虎地墓地发掘出来战国晚期至秦王嬴政三十年（前 217）期间的简牍墨书，出土竹简 1155 枚，另有两件木牍，近 4 万多字。这是我国考古史上首次发现秦简。其后又有两次发现，这不仅在史料方面弥补了史书记载的不足，而且为秦文化研究，特别是秦简墨书的艺术研究找到了一个切入点。云梦睡虎地秦简是秦朝实行"书同文"后，在一个时期内推广小篆所应用产生的新书体，似隶书又非隶书，在二者之间发挥着重要作用，但又不是"过渡性"书体所能释读的。从其艺术性、纯粹性和书写的熟练程度来看，兼有小篆书体和隶书之美。以强烈、独特的个性，应用于官方的正式文件和百姓日常生活之中。

秦简墨书，字形由修长变成扁方已成主流，兼有正、欹、长、方等多种姿态，字形端庄大气，上下结体紧凑，左右舒展畅达，书写短促爽利，浑厚而不板滞、灵动而不生涩，鲜明地体现了结字的简洁明了，其笔画肥瘦曲直皆有，篆书"婉而通"的笔画偶有保存，也出现了与此相反的方折用笔。秦简墨书中的横画、捺画收笔处加重，彰显波势，并以燕尾式的笔意出现。这些都成为隶书演变轨迹中的重要成因。这主要是针对秦简《编年纪》而言，当然还有字体略长、结字疏朗的《效律》简，字形横扁，字

① 　丛文俊等主编:《中国书法史》第一卷（先秦·秦代卷），南京，江苏教育出版社，2002。

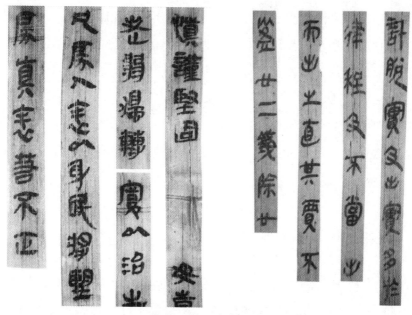

湖北云梦睡虎地秦简

势左右倾敞的《法律答问》简；笔画爽利，结体草率的《封诊式》简；字势右倾，笔画省减的木牍等，都从侧面证明了书法处在大质变时期，多地众人共同为新书体的诞生而努力。云梦睡虎地秦简的书写，上下栏字迹不一样，而且行气上也有脱节之处，简书应是多人所书，由于《编年纪》偏重于记事，内容文字多，书写需要迅捷，字体尽量减省，用笔不拘典雅，书写起来处于一种完全自然状态，给人以个性强烈，简捷畅达，率意随性的出新、求简、多变的美感。

四、天水放马滩秦简

1986 年在甘肃省天水市北道区放马滩一秦墓出土，属战国晚期，出土秦简 461 枚。由于它是秦人发祥地——天水首次出土的典籍文献，直接为秦史、秦文化以及秦简书法研究提供了珍贵的第一手资料。

此简经整理内容有《日书》甲乙两种，《墓主记》简文以古隶体书写

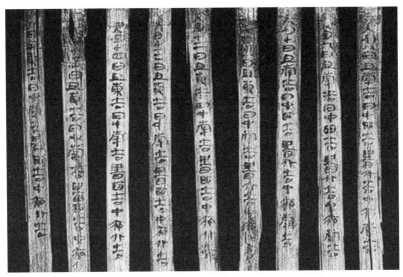

甘肃天水放马滩秦简

在蒉黄面，字体以圆曲弧线的笔画为主，又多带有篆书之势，部分字形从结构上还留有战国文字遗风。从此简中既可看出人们要求文字方便简捷的历史趋向，字体相对稳定且大大简化，是比较成熟的隶书了。这表明隶书至少在战国中期即开始通行。简文墨书是在一简书上写一条内容，至一章写完，如有空余，再写不同的篇章，其间以圆点或竖道区分，如有转行，必写在邻近简的空白处，无篇题。其字形疏朗，结体宽博，笔沉墨实，字距阔绰；其用笔厚重拙朴，行笔时见方意，运笔多以中锋，并辅以侧锋，极少有汉隶波磔和挑法。笔法上则肥瘦相间，刚柔相济，奔放而浑厚，变化多姿，线条干练；其形态，疏者任其疏，密者任其密，随意布局，自然之美跃然简上。另外，草写笔画的产生，在隶书演变过程中同时孕育着后来草书的基因，这为我们研究草书发展脉络和新的课题提供新的证据，古隶书的快捷草写当是新体草书生成的重要原因之一。

秦小篆和秦简墨书都是对秦统一后的文字进行简化的结果。"省改""约易"，从字体发展方向上讲是相同的。简牍墨书比小篆简化更前卫，更鲜明，比起楚简来更前进一大步。用笔画化解散或破坏了象形字之基础，以潦草化书写笔画，又为草书生成培育了基因，这在书法艺术领域中有其

独特的风韵，这是中国书法史上的一大创新，其功劳当属简牍墨书了。

第三节　汉代简牍帛墨书选介

西汉建立伊始，统治者为汲取秦灭亡之教训而调整政策，促进生产发展，恢复社会秩序，并注意加强国内各地区、各民族以及同西域之间的政治、经济上的联系和发展，文化事业也蓬勃兴旺起来。于秦朝一度受压抑的诸子百家又活跃起来，文字在社会生活中的应用也更为广泛和频繁，加之统治者的重视和提倡，形成了我国书法艺术发展史上较为繁荣的一个重要时期和关键性的一代。它直接上承先秦篆、隶书上的一些规则，下启魏、晋南北朝以及隋唐的书法风范。在隶书发展定型化的同时，又演变派生出章草、行书、草书、楷书书体。这也是汉代美学思想多样化自然辐射到书写领域的创作中，成为时代集体的审美意识所致。汉代的书写风格多样化更多地体现在简牍墨书里，而西汉更是字体变动的重点期，它以其"书体演变之剧烈，书写风格之多样，构成了中国书法史上远胜于春秋战国的空前大枢纽"。有关学者把甘肃居延汉简、敦煌汉简、武威汉简、甘谷汉简并称为"四大汉简"。

一、居延汉简

居延汉简有新旧之分，习惯上将 20 世纪 30 年代在甘肃北部的额吉纳河流域之古延地区出土的汉简，称为"旧简"；将 1970 年后出土的称为"新简"，新旧简共计 3 万余枚。居延地区是汉代防御匈奴南进的重要屯兵驻军之地，故书写内容极其丰富，涉及政治、军事、文化及社会生活等各个方面。该简书写时间跨度 270 余年，发挥着补史、证史、特别改写部分书法史的作用，确为难得的第一手史料。

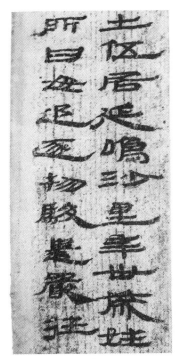

甘肃居延汉简《甲渠候官文书》

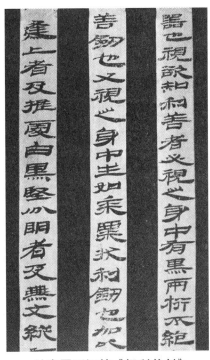

甘肃居延汉简《相利善剑》

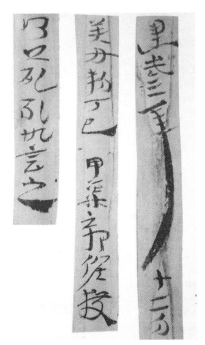

甘肃居延汉简《死驹劾状》

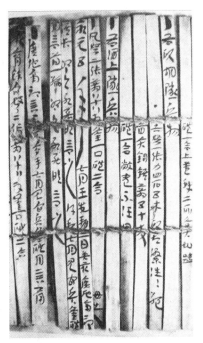

甘肃居延汉简《永元器物簿》

居延汉简跨越了西汉至东汉初的漫长历史时期，正是字体变动剧烈的时代和隶变的关键期。展现了行、草、真各书体孕育发展的过程，是难得的七份光彩夺目的书法资源。因是戍边将士留下的日常实用文书的手迹，清晰地反映了汉代基层书写的真情实态。绝无板滞做作之嫌，多有草率豪放之情，一派边塞大漠风貌。

居延汉简书体基本上属于章草范畴，也不乏隶书之作。古人便于记言书写，乃隶书急就，结字出其不意，大小参差错落，给人以强烈的质朴之美。为追求快捷的书写，文字一般较草率，出现了大量的连接、省减和替代现象。笔画与笔画、部分结构与部分结构相连接，省减笔画或部件，以简单笔画替代部分结构或简单结构代替复杂结构等。这也是汉字在持续演进、变异和定型中保持运用的一大法宝。其结字虽非一人之手，却尽可为我用之。横画多向右上取势，有一波三折之起伏状。竖画向左斜，特别是末笔便于下拖的竖画，则故意夸张拉长，如此淋漓尽致的一笔，使得通篇布白疏密有致，虚实相间，营造出超强的空间感。半包围笔画多圆转，具有简洁流畅之美，其笔法简捷，起笔收笔没有过多讲究，落笔即行，收笔即停，简洁明快，任笔成形，笔从不同方向入简，行笔迅疾，较少使转笔法运用，表现出较强的劲利为美的审美倾向。整体章法多取横势少纵势，其放纵者、收敛者各具其势；上下结构、左右搭配者，重自然少做作：字字独立又顾盼生姿。特殊笔画的放纵，也让整个章法充满了生机和意趣。人们称此简为汉简中的精品，当不为过。

二、敦煌汉简

敦煌汉简，是甘肃省敦煌市、玉门市、酒泉市出土简牍的统称。指的是 20 世纪初至 2008 年在甘肃西部疏勒河流域汉代长城关塞遗址中发掘的 11 批汉简，共 25700 余枚。因在汉代敦煌郡范围内发现的时间最早、数量最多，故称为"敦煌汉简"或"流沙坠简"。

学术界一般将敦煌汉简分为三部分，即 1913 年至 1944 年的敦煌前

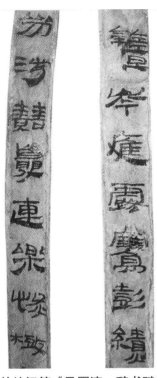

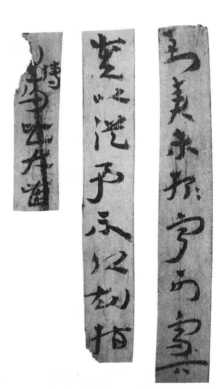

敦煌汉简《马圈湾·辞书赋》　　　　敦煌汉简《马圈湾前汉简》

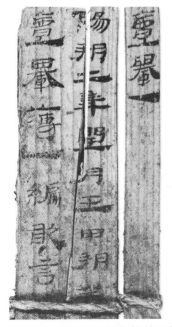

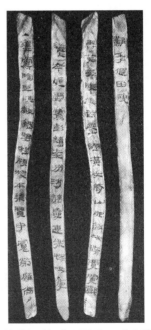

敦煌汉简《阳朔二年车辇簿册》　　　敦煌汉简《马圈湾习字觚》

期汉简（又称"敦煌旧简"）；1977年至1988年的敦煌后期汉简（又称为"敦煌新简"）；1990年至1992年的敦煌悬泉汉简。这三大内容反映了汉代河西地区生产、生活和戍边的状况，反映了汉代与西域关系和交往活动情况。这些手书墨迹，除了文字内容在考古研究上具有极为重要的参考价值，又是十分精美的汉代书法艺术品。

敦煌汉简最突出的特点是通过楚、秦对篆书笔画简化，改造创新到此时已较完备而熟练地运用到书写中去，已成为今文字真正成熟的标志。简牍上的书体如篆、汉隶、章草、今草、行书、隶楷，应有尽有。无怪乎20世纪末在中国书坛上刮过一阵"敦煌风"。今天同样是我们书法艺术出新而取之不尽的艺术源泉。

敦煌汉简横、竖、撇、捺、点、折、钩七种基本笔画齐全；而且每个笔画又有种类列出；横画分为燕尾横和平横；竖画分为悬针竖、垂露竖、短竖；撇画分为回锋撇、出锋撇；捺画分为长捺、平捺；点画分为圆点、方点等；折画分为方折、圆折；钩画分为横钩、竖钩。笔画的变化为字的结构简明，书写的快捷灵动及各种新书体的形成进行了广泛的书写实践，增加了诸多书体特征的审美内涵。

三、武威汉简

20世纪50年代末和80年代初，在甘肃武威凉州西汉墓中出土了几批简牍，统称为"武威汉简"。其数量之多、保存完好、内容丰富、史料可贵等独有的特点，为中国简牍学的重要组成部分，特别对研究书法的演变及推动书法艺术出新有着更为重要意义。其中尤以《仪礼》简、《王杖诏书令》简、《医药》简三简最具有代表性和艺术性。

（一）《仪礼简》

1957年出土于甘肃武威磨嘴子六号汉墓中，共480枚，是汉简中字数最多的简册之一。尽管出自多人之手，但书体基本统一于严整规范中，

风格极为协调。它完全摆脱了篆书束缚，在简化、快捷的书写大道上朝着成熟的隶书方向大进。

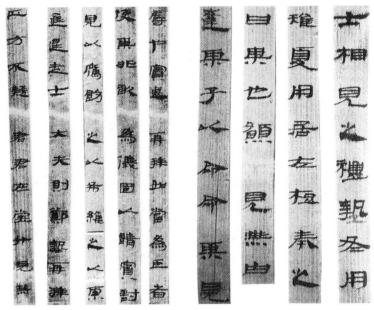

<p align="center">武威汉简《仪礼简》</p>

书写中呈现出一种挥洒自由，天真稚拙的隶韵。一点一画，笔笔不苟，多数字画藏锋起收，中锋行笔十分明显，波磔点画规范又多变；捺画、转折画，接近于楷书或类似。

武威后汉《仪礼简》线条活泼爽健富有韧性，笔法明快而有率意。结字均衡，形扁茂密，左右分展，字势左移，利用向右展开的横波取势，得到了欹侧中的平衡，增加了字幅中的生动变化。章法中的处理也别具匠心，着意横画的压缩，偏偏的字形油然而生。字距拉大，字字独立，字间承接自然，更有一种整隽之美。此简完成了用笔画符号取代单一线条结构的篆书（象形文字）的任务，完全建立了新型的笔画书体，即西汉末期最为成熟的隶书。此简创作的章法布局为东汉大多数官方碑刻及后世正书布白所采用，如汉碑刻《曹全碑》《史晨碑》等，《仪礼简》开创了"纵有行，横有列"的典范模式，并有"天下第一汉简"之美誉。

（二）《王杖诏书令》简

1981 年出土于甘肃武威磨嘴子西汉墓中，共 26 简。该木简册书法拙朴自然，结字多方扁，但一部分横画较多的结体仍为长方形，写到得意处，有的捺画特别夸张地撑到右下角，有的竖画极力向下延伸，形成了简书区别于其他书体特殊而具个性的笔画特征。充分体现了密不透风、疏可走马的疏密对比强烈的布局方法。笔画起笔处多为圆转笔，易于形成蚕头状；方笔少之，笔毛直接切入木简，再提笔转至中锋行使，更易于形成一波三折的曲线状态，收笔时笔锋末端提起出锋成燕尾状，成熟隶书的蚕头燕尾笔画在此简册中得以完美地体现。简册用笔老练，在不经意中不但结体变化多端，而且笔姿也丰富善变，粗细、长短、曲直信笔挥来，自信自然。字距紧凑，有的竟字字相连，形成一种必然连贯的趋势；但字有大小、宽窄、长短、欹正变化，一行中又有参差错落，但行气贯通而生动，和《仪礼》简字距宽大的布局形成鲜明的对比，给人一种不可遏制的气势，

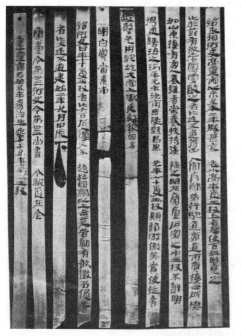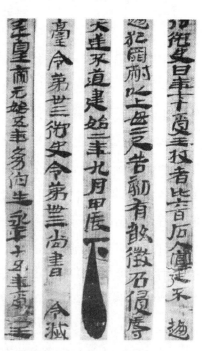

武威汉简《王杖诏书令》简

该简册在字体简化，书写简捷的过程中，已完成字体本身的追求，随之运用到内在的行气布局之中，使行气贯注，气势逼人，同样给人一种不读不快引人入胜的吸引力。

（三）《医药简》

1972 年出土于甘肃武威柏树地一汉墓中，共 92 枚，其中简 78 枚，牍 14 枚。简文书体为草隶类，章草笔法时杂其中，用笔简捷，点画飞动，洒脱流畅，古意盎然，无一点媚俗气，字里行间闪耀着一种动态美，具有率意、质朴、雄强的风格，纯属运用中产生的艺术品。有人称其为汉简中的神品。

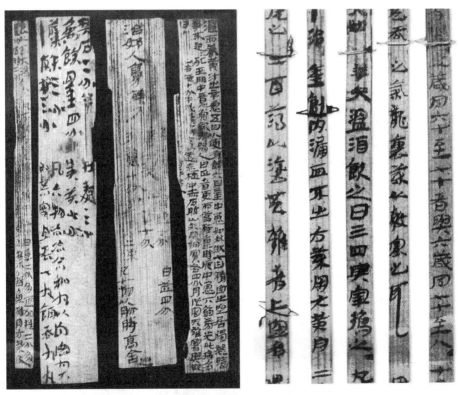

武威汉简《医药简》

特别是处方牍，完全为大夫给病人开的治病处方，用笔快速书写而毫无做作或刻意雕凿之态，一任随意，明显地放弃了隶书蚕头燕尾的规律。下笔不藏锋收笔少回锋，偏锋行笔，时有所见，笔画勾连简约，这种草率的隶书就是隶草，是章草的最初形态。其结体倚斜多变，并明显地解散了隶书偏扁的结字特征，多数字呈现长方形或异形，书写者随意挥洒简牍之上。在章法谋篇上注重行距拉开，字距紧凑的手法，已具有后世草书家视为规范的布局方法；医药简牍墨书因处方的书写方法特殊，又为书法幅式的运用，即尺牍、信札的布白，提供可资借鉴的范本。

四、甘谷汉简

甘谷汉简是 1971 年在甘肃省天水市甘谷县一汉墓中发现，共 23 枚。简上墨书为当时通用的规范汉隶抄写，出自一人之手。

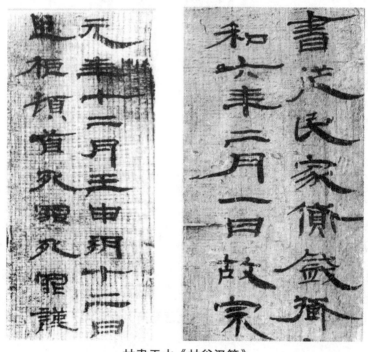

甘肃天水《甘谷汉简》

此简牍整齐划一，严谨豪放，作为隶书到此时已脱变得较为圆满，简化到了极致，充分表现出了汉代书法趋向成熟的风格特点，清楚地看到书写人当时简洁的心境，人们追求书体简化所达到的一个最高境界。书写时完全没有今人所谓的书法艺术创作意识，更没有什么书法艺术的功利性追求，是在极其自然纯粹的状态下完成的。字字精彩，行行绝伦，整体飘逸，挥洒自如，既别于居延汉简的篆意，又别于敦煌汉简之率意，更别于武威汉简之章草味，为东汉简牍隶书的典型范体。

通观甘谷汉简书法之风格，其主笔画放开，中宫紧收，内密外疏，结体由竖长变为横阔，构成开放疏朗的外向型结构，给人以严谨而豪放的美感。其用笔多藏锋，起笔逆入，收笔回锋，是一显著之特点；善用中锋，在行笔中既增加了笔画的厚重，又有明显的提按之笔，呈现端庄而灵动的笔势；转折之法运用灵活；捺画的夸张既是意兴又是匠心。正面墨书两行。笔画飘逸秀丽，摇曳多姿，近似《曹全碑》的风格；朴实雄健、端庄遒劲之趣却同比其晚十年的《史晨碑》相似；笔势放纵、不受拘束、姿态横溢、有意夸张撇捺的特点，几乎同于晚其五年的《孔宙碑》。章法布局也可说是后世行、草书章法布局之最早实践者。由于东汉时期出土简牍书法少见，在一定程度上弥补并还原了汉碑书写原貌的缺失和遗憾，为我们学习东汉隶碑提供了一份重要参考依据，这足以说明，东汉碑刻隶书在很大程度上吸取了简书的营养。

第四节　战国、秦、汉时期缣帛墨书

缣帛墨书是指书写在帛上的文字。帛是白色的丝织品，汉代总称丝织品为帛或缣，或合称"缣帛"，所以帛书也叫"缣书"或"缣帛书"。当时，帛的用途相当广泛，其中作为书写文字的材料，常常简牍帛并举。帛书的实际存在当更早，可追溯至春秋时期，如《国语·越语》曰："越王

以册书帛。"

现存最早的且最富传奇色彩的，春秋战国时代唯一的完整帛书是1942年出土的长沙子弹库楚帛书，保存完整的有1件；1990年至1991年间在甘肃敦煌附近古遗址，还发现了西汉宣帝年间的2件帛书和4件宣帝至新莽时期的纸帛书，是目前为止发现的时代最早的用纸书写的文书，书法风格与同出文书完全一致；闻名遐迩的西汉帛书主要发现于长沙马王堆3号汉墓，共12万余字；此外，1979年在敦煌马圈湾汉代烽燧遗址也发现一件长条形帛书，是裁制衣服时留下的剪边，墨写隶书30字，记录边塞绢帛价格和来源。

一、子弹库楚帛书

1942年，在长沙人民路湖南省地质局办公大楼西南侧的丘岗上子弹库，最早的古代楚帛书这件旷世奇珍从这里的一座楚墓中被盗墓者发掘出土。从出土开始，楚帛书的命运就带上了传奇色彩———贱送、被骗、流

湖南长沙子弹库楚帛书

失出国……到今天成为学者眼中的宠儿。楚帛书之所以在文物界声名赫赫，不仅因为它是目前出土最早的古代帛书，也不仅在于它离奇的身世和坎坷的命运，更是由于它自身丰富的文化内涵，为我们了解先秦时期的思想与文化提供了新的路径和启发。

今天，楚帛书主体部分及一块残片远在美国华盛顿赛克勒美术馆，另一块残片则被收藏在湖南省博物馆。此帛书的尺寸大约为 48 厘米 ×40 厘米，是书写在丝织品上的一段图文并茂的图画及文字。

楚帛书字体是战国时期流行的楚文字，全书共 900 余字，分两大段，其上四边画有十二神像和青、赤、白、黑四木，中间有两段文字，书写的顺序相互颠倒，颇带神秘色彩，一般认为是战国时期数术性质的佚书，它的内容应该与古代天文、月令、神学、占卜等方面有关。它是目前出土文物中最早的古代帛书，也是一件千古奇绝的书法作品，对研究战国楚文字以及当时的思想文化有重要价值。郭沫若在《古代文字之辨证的发展》中指出"体式简略，形态平扁，接近于后世的隶书"。

二、汉悬泉置帛书

1990 年至 1991 年间发现，遗址在甘肃敦煌附近，除出土大量简牍书外，还发现了几件西汉宣帝年间的帛书，其中《元致子方书》，帛长 23.2 厘米，宽 10.7 厘米，10 行 319 字。综合已有研究成果，帛书的可能时代为西汉晚期及汉元帝、汉成帝、汉哀帝期间，即公元前 48 年—公元前 1 年。

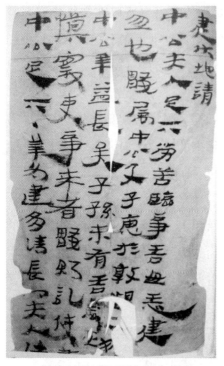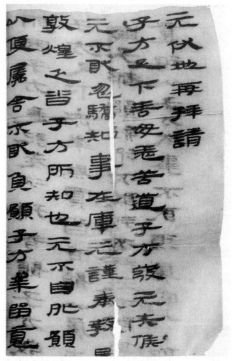

甘肃敦煌《汉悬泉置帛书》　　甘肃敦煌《汉悬泉置帛书·元致子方书》

三、马王堆帛书

1973年12月出土于湖南长沙马王堆3号汉墓，有写在整幅帛上的和写在半幅帛上的两种。字体有篆、隶之分。帛书的书写年代大致在秦始皇统一六国（公元前221年左右）至汉文帝十二年（公元前168年）之间。被认为是20世纪中国乃至世界最重大的考古发现之一，其出土文物所代表的学术价值，填补甚至颠覆了人们对秦汉时期社会形态和人文发展的一些固有认识与猜想。曾参与马王堆汉墓帛书整理研究的清华大学教授李学勤说："发掘墓葬的重大意义，体现在通过对它的整理和研究，改变了我们对历史上一个时代，或者一个民族、一种文化的认识。马王堆汉墓就是这样一种发现。"

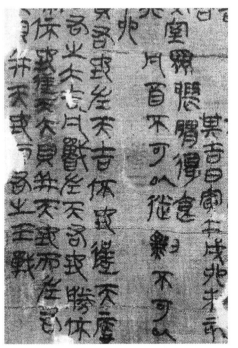

马王堆帛书《阴阳五行》甲篇

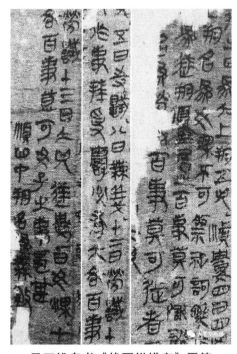

马王堆帛书《战国纵横家》甲篇

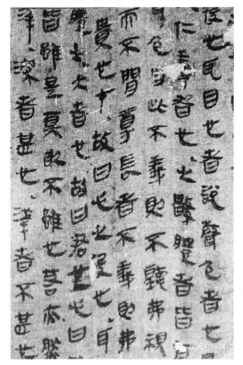

马王堆帛书《老子》甲本

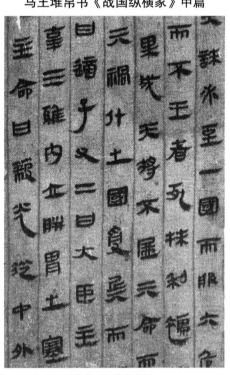

马王堆帛书《老子》乙本

　　长沙马王堆 3 号墓出土的帛书共有 28 种，计 12 万余字，内容涉及战国至西汉初期政治、军事、思想、文化及科学等各方面，也有讲道的儒家书籍、道家书籍，有如《老子》《周易》等传世文献，也有我国最古老的天文书、占卜书、养生书、医书，还记载了养生方、房中术等，可谓丰富多样，堪称"百科全书"。这些帛书可作为校勘传世古籍的依据，不仅是研究历史的第一手资料，也为研究汉代书法及书法演变、发展提供了珍贵的依据。现藏于湖南省博物馆。

　　由于帛书抄写的时代正值中国文字发展史上最重要的隶变时期，其独特的书体风格、特殊的历史地位和巨大的艺术价值，已吸引着越来越多的书法界同仁对之进行多角度的审视、临摹、研究和创作。

　　马王堆帛书的字是用毛笔醮墨抄写在生丝织成的黄褐色细绢上的，绢幅分整幅和半幅两种，整幅的幅宽约 48 厘米，半幅的幅宽大约 24 厘米。马王堆帛书的字体大致可分为篆隶（一般就称为"篆书者"）、古隶（或称为"秦隶者"）和趋见成熟的今隶三种。其中篆隶以《阴阳五行》《战国纵横家书》甲篇等为代表，字体在篆隶之间，笔画有篆、隶笔意，显得苍劲古朴，笔道纵横，方圆并举，舒展俊逸，波则内敛，磔则外张，一种雄毅豪放的气势跃动于字里行间，反映了汉字从篆向隶转变初期的实际情况；《老子甲本》《春秋事语》等帛书用古隶抄写，用笔厚重朴实，横平竖垂，波面不倾，磔而不张，是古隶的代表作；《老子》乙本、《周易》等在构形上比较规范，用笔比较有规律，线条已完全失去了篆书圆转的态势，其字形呈正方或扁方形，笔画以方折为主，横画方入尖收或蚕头雁尾并用，左波右磔对比强烈，字距间规整有序，俨然一种谨严、成熟而定型的汉隶（今隶）字体。

　　《阴阳五行》甲篇则用笔秀逸而细劲，谋篇布白更是匠心独运，多次出现年号、时令和时辰等两字一行横排书写的帛书片断，俨然一件刻意经营出来的书法作品，有着令人惊叹的艺术魅力。

马王堆帛书《阴阳五行》甲篇

　　帛书的抄写多有一定的格式：有的用墨或朱砂先在帛上钩出了便于书写的直行栏格，即后世所说的"乌丝栏"和"朱丝栏"。整幅的每行书定七十至八十字不等，半幅的则每行二十至四十字不等；篇章之间多用墨钉或朱点作为区别的标志；篇名一般在全篇的末尾一两个字的空隙后标出，并多记明篇章字数。秦汉之交，正是中国汉字转型的一个关键时段。秦始皇统一文字，规定废除战国时期其他各国的不同文字，统一使用规整的篆书。然而，由于篆书字体的曲线较多，极不便于快速书写，自然而然地演变成了化曲线为直线的隶书。马王堆帛书上的字体，便是篆转隶阶段汉字面貌最鲜活的反映。

　　前汉马王堆帛书字体的不同形态，给中国书法发展史的研究，特别是给隶变研究提供了绝好的第一手材料。近两千年来书法界一般都认为，隶书起源于战国晚期，成熟于西汉晚期，精熟于东汉末期。随着地下资料的

不断出土，这种传统的看法都在逐一地进行更正。从艺术观赏的角度论，马王堆帛书中的古隶抄本是其精华所在，但从抄写的规范和整饬等方面来看，那大批用汉隶（或称为今隶）抄写的帛书则给人们提供了比较工整成熟的隶书范本。"帛书是书体和用笔演变过程中产生的书法艺术，帛又是类似于纸质的柔和的载体材料，学习帛书更利于领悟今日在纸上书写的真谛。"①

综上所述，从楚简、秦简、汉简、缣帛的墨书中，除了秦始皇颁布小篆是由统治者有计划地规定外，隶、草、楷、行书体都是在社会书写实践中自觉地逐渐进行的，且都是在竹木简牍书写材料上孕育而形成。因此，当这些新文字最初出现时，大多是下层吏民书写实用中潦草不整的原始手迹，正是这些底层书写以其巨大的优势推动着书体的发展，并形成一整套的用笔方法，和当时推行的官方字体是大相径庭的。从某种意义上讲，许多具有普遍性的艺术法则的形成，都首先源于民间的书写，源于从不为人注目的无名之辈手中。近代大量的竹简木牍缣帛的出土，就有力地证明了这一事实。

① 赵青红、张建德：《缣帛书法入门指南》，5页，北京，民族出版社，2019。

第四章 中国古代简牍帛墨书书法的笔画及结体特点

第一节 楚简牍墨书的笔画特点

从 20 世纪开始，大量的战国简牍在湖南、湖北以及河南等地陆续出土，因这些地方在战国的楚国故地，故此，人们把这些竹简木牍称之为"楚简"。楚简的发掘无疑是 20 世纪和 21 世纪文化、艺术、考古界，特别是楚简书法的重大发现。

楚系文字和楚墨书迹是中国文化的精华，它当是中国文化的精华；简牍墨迹则领先于当时中华广大地域的艺术成就高度，特别是楚人在书写材料的运用中也起到了示范的作用，竹木简牍及缣帛的运用，毛笔书写工具的介入及书写墨的使用，加之独占当时的楚人传统文化和重独创性的追求，创造出了一种独特而影响广泛的楚人书法风格。

楚简牍帛墨书是战国楚地的一种实用文字，与早期甲骨文和金文书法亦步亦趋的铸造、铭刻和摹写相比，楚简牍帛一出现就具有鲜明的审美特征和独具特色的艺术风格，表现出墨迹鲜明的起始性和开创性特征，这与楚简牍帛属于书写墨迹真实、自然、率真和笔墨流畅且易于上手有关，也与当时时代审美变化有关。为书写的快捷与方便，战国时的楚国人吸取了各国和各地的文化与文字特点，用毛笔蘸墨在竹简、木牍和缣帛上书写文字时，在结体、用笔和用墨等方面做了很多变通，形式变化丰富，艺用与实用并存，畅怀淋漓，多具抒情性和实用性。根据出土情况，较有代表性

的楚简包括信阳楚简、郭店楚简、包山楚简及清华大学藏战国楚简和上海博物馆藏楚简等，楚简墨书笔画特点归纳为以下八种。

一、鸟影虫形，优美飘逸

我们从郭店楚简上的文字看出楚简是从早期楚国的鸟虫文演变而来，有些似站立飞翔的鸟类，有些如爬行蠕动的虫类，书写随意，典雅秀丽。考古学家、书法家丛文俊先生认为："笔势圆融，正欹变化空灵有致，充分显示长锋笔的风格美感，是楚系墨迹中惟一可以揭示虫书秘奥的作品"①，具有楚系文字的特点，是典型的楚国文字。郭店楚简《成之闻之》简，《语丛三》简，挺拔雄媚；《性自命出》简，无拘无束，意态天然。《语丛四》简，清华大学藏战国楚简用笔清劲圆美，秀润婉转。

郭店楚简《成之闻之》

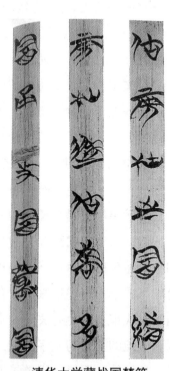

清华大学藏战国楚简

① 丛文俊：《郭店楚墓竹简》，北京，文物出版社，1998。

二、提按分明、简约质朴

楚简用笔提按分明，节奏迅捷，简约质朴，猛然看上去，虽然有较多的弧形和曲形及曲线，感觉似乎有些软弱无力，但只要细细品味和欣赏，却发现笔笔挺拔有力，字字灵动飞扬。

从郭店楚简的《老子》《太一生水》，清华大学藏楚简中的《楚居》《系年》等简牍中可见一斑，这一路楚简起笔和收笔简约明快，顺其自然，不像篆书那种刻意追求装饰和对称僵硬的用笔，所以，楚简就更加显得率真灵活、质朴平实。我们从中还可以看到楚简运笔中锋和侧锋兼用，简牍虽然细长狭窄，字形微小，但却能纵横洒落，逸韵十足。

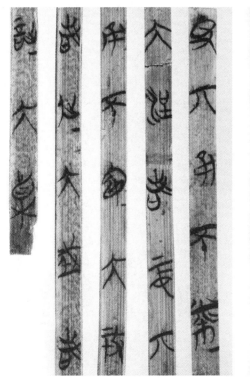

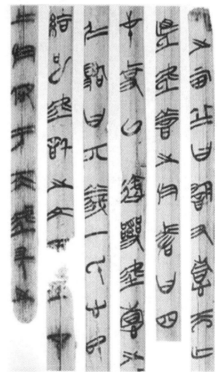

郭店楚简《老子》　　　　　　　　　清华大学藏楚简《楚居》

三、笔法流畅、墨迹飘逸

正因为上述所提到楚简有提按分明、简约质朴的特点，才会出现笔法的流畅自由、神采飞扬。郭店楚简的《六德》《性自命出》《成之闻之》线条流利，笔触的粗细和长短的变化对比强烈，动感浓烈；上海博物馆藏楚简《性情论》可看出平行的横笔较粗，但具变化，流露出既紧凑又流畅的感觉；上海博物馆藏战国简《武王践阼》用笔或重顿轻出，或尖入尖出，用笔灵巧多变、抑扬顿挫。以上这一类的楚简节奏起伏，韵律流畅，变化多姿，意味悠长，艺术感染力极强。

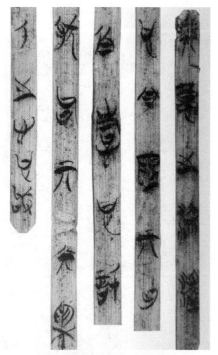

郭店楚简的《性自命出》

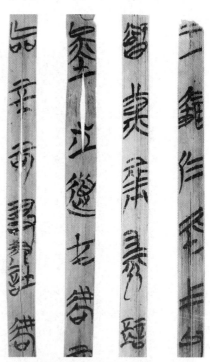

上博藏战国简《武王践阼》

四、左低右高、前后顿挫

因为楚简墨书书法书写工具、书写材料的特殊性，书写作者采用左手持竹简木牍条片、右手手执毛笔，右手腕底倚在竹简上不能随便移动，所以形成了以手腕为轴心的运笔运动方式，这也致使楚简墨书在字形上以扁方居多。

不仅如此，还呈左低右高的倾斜"爬坡"之势和前后顿挫之态，颇具意趣和韵味，显现便捷、流利、随意、斜而不倒等特征，有书法和中国画的大写意风格。秦简墨书这种横势左高右低和倚侧顿挫飞扬的字形，不仅是风格奇特，韵味悠长，还为后世书法之诸体（隶、草、楷、行）的笔画，特别是点画和横画的态势及书写等奠定了基础。上海博物馆藏楚简《吴命》《武王践阼》和包山楚简等尤为突出。

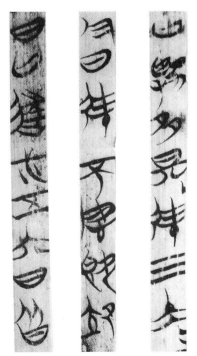

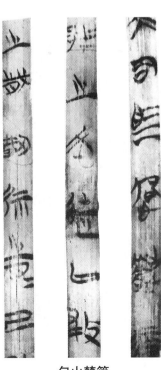

上海博物馆藏楚简《吴命》　　　　　　　包山楚简

五、篆隶结合、方扁灵动

　　楚简与以往的传统金文小篆的结体不同，金文小篆以竖长为主，特征性笔画在竖画，且对称均匀、结构严谨，而楚简的字形出现扁方，且所占比重非常居多，很多笔式已具隶书雏形。以隶行出之，笔势圆融，秀丽雄强，波磔鲜明，极具动态，特别是横画更为突出，可见由篆变隶的轨迹，可以说，楚简脱胎于篆书，而又表现出隶书的萌芽因素。从上海博物馆藏战国楚简《孔子见季桓子》《姑成家父》和《武王践阼》显露的蚕头燕尾和笔法笔意，看出楚简已有相当成熟的隶书（古隶）了。楚简文字似篆而非篆，似隶而非隶，显示出既奔放又收敛、既疏朗又凝重、既秀美又粗狂、既狭长又扁方的撼人心魄的风采和独具风格的魅力。楚简书法独特的字势、体势、笔法和浪漫的楚风文化交织在一起，共同构成了中国书法史上隶变的先声，为后来秦、汉以及魏晋草、正、行等书体相继出现埋下了"伏笔"。

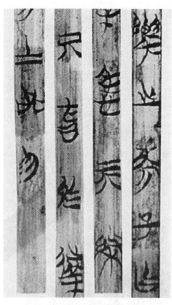

上海博物馆藏楚简
《孔子见季桓子》

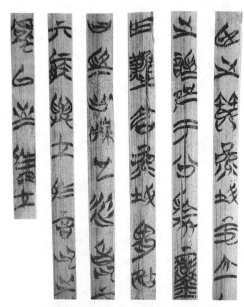

上海博物馆藏楚简《姑成家父》

六、刚柔兼济、疏密得体

上海博物馆藏楚简《孔子诗论》《子羔》《彭祖》《吴命》等楚简落笔重而收笔轻，多有首粗尾细之感；郭店楚简的《忠信之道》形体偏于修长，用笔圆润而不失坚挺，出现悬针用笔。这些作品特点是结体紧密多变、疏密得体，用笔方圆相生、刚柔兼济、平缓流畅，有战国时期的青铜器铭文之韵味。

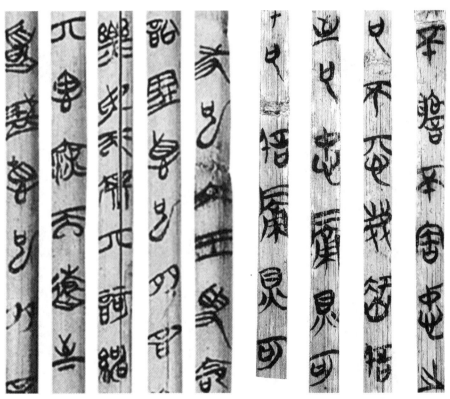

上海博物馆藏战国楚简《孔子诗论》　　　　郭店楚简《忠信之道》

七、粗壮雄浑、古朴厚重

楚简除了有些文字笔法流畅、墨迹飘逸外，有些还出现笔墨厚重敦实，形态古拙朴实的文字。郭店楚简的《唐虞之道》，清华简中《保训》《良臣》起笔藏锋，中锋运笔，比起尖入尖出的用笔又进了一步，如上海博物馆楚简的《平王问郑寿》《庄王既成》《柬大王泊旱》等用笔粗重，雄浑和厚实，虽用笔没有太多的装饰性，却处处体现出质朴雄浑、大气磅礴。

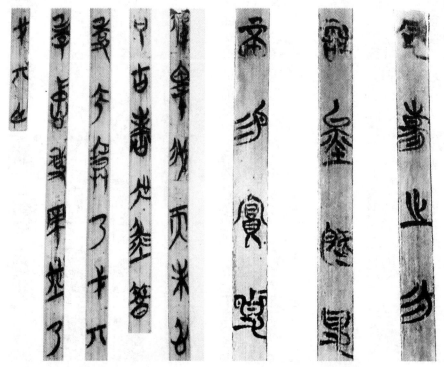

郭店楚简《唐虞之道》　　　　　　　清华大学藏战国简《保训》

八、含蓄内敛、紧凑平稳

上海博物馆藏简《周易》《性情论》和信阳楚简中的文字，含蓄雅致，结体扁平，用笔粗细近乎一致，起笔、收笔内敛，不露锋芒，平实无华，却彰显出用笔的功力，营造出紧凑且流畅之感；信阳楚简字体呈方形，字法由以前的体式纵长、笔画曲屈变为形态扁平，线条圆劲，体式结构紧凑，笔画匀细工整，平入顺出，无明显的波磔，呈含蓄内敛、布局沉稳之势。

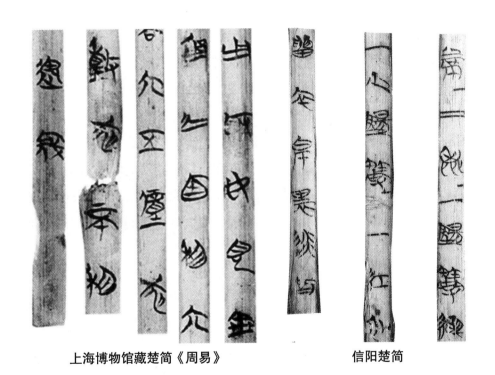

上海博物馆藏楚简《周易》　　　　　　　信阳楚简

第二节　秦简牍墨书的笔画特点

秦简牍是战国时期秦国（先秦）及后来的秦朝遗留下来的简牍和简牍书法的总称。秦简的发现对于研究秦的历史有着无法替代的重要作用，特别是对于研究中国汉字和书法的发展也有极高的参考价值。

人们常说隶书产生于战国，盛行于汉代，从大量出土的先秦简墨书来看，已经证实了这一说法。战国时的先秦和楚国等已经出现了古隶和快捷书写的草书端倪，秦简之前的金文大篆以竖长为主，特征性笔画在竖画，而战国的楚简和秦简的字形开始出现扁形和方形笔画，有许多有特征性的笔画在横画和点画上，在篆书到隶书和草书的演变过程中，秦简形成了很重要的过渡阶段，笔式和笔画已具隶书雏形和由篆书（大篆）变隶书（古隶）和草书的轨迹。所以秦简墨书的笔画特点独树一帜，风格多元，比较著名的秦简有：湖南的里耶秦简、湖北的睡虎地秦简、四川的青川秦牍、甘肃的天水放马滩秦简和龙岗秦简、湖北的周家台秦简、湖南的岳麓山书院藏秦简和北京大学藏秦简，从这些秦简墨书当中可看出其墨书笔画的特点。

一、中锋行笔，骨力血丰

书法的中锋行笔是书法运笔中的主要法度，至今书法用笔尚以中锋为主。由于秦简是较早用毛笔在简牍上书写文字的墨书，就离不开毛笔的运笔特点，故书写文字行笔时将毛笔的主锋保持在点画的中线，笔锋在笔画中行，其线条两边齐平，圆润浑厚，骨血饱满，神采飞跃，用中锋写出的线条圆浑而富有弹性和质感。故此，秦简墨书开书法中锋行笔之先河，为后世真草隶篆行等书法运笔方式奠定了坚实的基础。从湖南的里耶秦简、

湖北的睡虎地秦简、湖北的周家台秦简和岳麓山书院藏秦简等诸多秦简墨书中，就可窥视这种中锋运笔、骨力遒劲的特点。

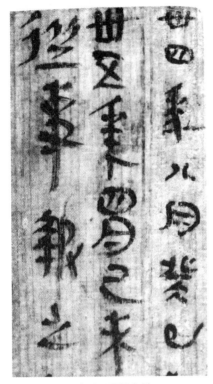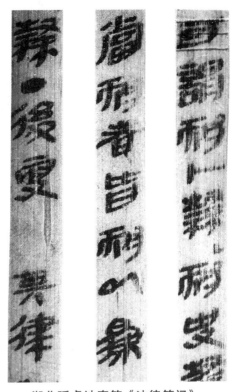

湖南里耶秦简　　　　　　　湖北睡虎地秦简《法律答问》

二、裹毫行进、藏而不露

这种书写方式是书法用笔的一种技法。也就是我们常说的：欲上先下，欲左先右的运笔方法。中锋落笔时锋尖先是向左，落笔后翻转、调整锋毫完成裹毫，随即右向行进，回锋起笔后大多转入正锋运行，写出的线条粗细均匀、持稳、厚重，这也就是我们今天常说的"调锋藏锋起笔法"。里耶秦简、岳麓书院藏秦简和睡虎地秦简等是其特点的代表作。

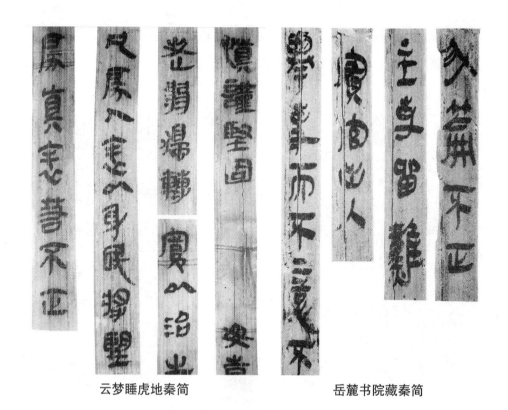

云梦睡虎地秦简　　　　　　　　　　　　岳麓书院藏秦简

三、半逆回锋、隶意凸显

　　秦简除了以上全逆式回锋起笔外，半逆式回锋起笔也是秦简一特点，一改全逆式起笔那样持稳划一的态势，而斜侧向落笔，出现侧锋拉出态势，显然这是全逆式回锋起笔的简化，是因为快写简化成的笔触形态。半逆式回锋起笔后笔锋稍扁侧，或借势侧锋拉出，或转归中锋推进这种笔法颇接近于汉隶和汉碑中典型的起笔，特别是横势画"蚕头"及随后的第一波折的技法。在里耶秦简背面的潦草书写中，半逆式起笔的变化更加凸显出来，里耶秦简、云梦睡虎地 4 号墓两件家信木牍也都有该种写法。青川秦牍笔法流畅率意，结体错落有致，其中横画属典型的半逆式起笔，这与后来成熟汉隶横势画快写时的起笔基本一致。岳麓山书院藏秦简、天水放马滩秦简用笔老练率性，线条遒劲浑朴，横画趋于平直，

蚕头雁尾，书风灵动舒逸。从以上诸秦简字形中我们可以看到秦篆隶变的转化轨迹。

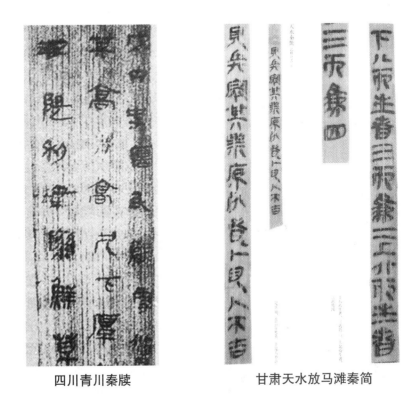

四川青川秦牍　　　　　　　甘肃天水放马滩秦简

四、逆入平出、戛然而止

以里耶秦简、睡虎地秦简、天水放马滩秦简等为代表的秦简墨书的点画收笔，大体可归纳为回锋、戛止、出锋等几种方式。这些秦简墨书收笔处则往往变为戛然而止收笔，即线条的结束点不做回锋，也不做裹锋，更不会"临门一脚"而扫出尖锋，而是形成截断状的斩钉截铁的笔触。秦简出锋笔或尖锋尾笔不像楚简那样出现尖、细、长、露状，而是出现钝、粗、短、润状，锋芒圭角并不显著。秦简即便收笔出锋也总显得含蓄、节制和收敛。在调锋、隐锋和运笔用墨上，秦简墨书点线总显得匀整、含

蓄、润泽、醇厚而质朴。这种调锋、裹毫、中锋行笔、收尾戛止法，乃为后人广为推崇的逆锋起笔、逆入平出、藏头护尾法的早期操作形态，集中于长横、捺、撇等文字的笔画上。后世汉代隶书碑刻书法中，如《张迁碑》《石门颂》等可见一斑。

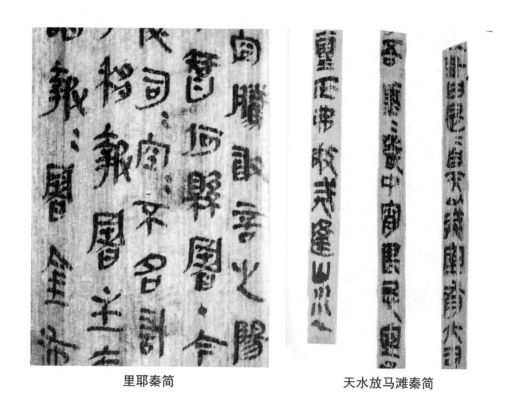

里耶秦简　　　　　　　　天水放马滩秦简

五、向右倾斜、纵向连贯

我们从湖北的云梦龙岗秦简和睡虎地秦简《治狱程式》中可以看出其有一个共同的显著特征，那就是由左向右下呈倾斜状态，有"下坡状""斜肩状"趋势，且通篇笔势上的一致性和字与字之间连续性，字的笔画一律由左向右倾斜。除此之外，结构布局和章法虽然单字个个独立，却笔势相承，单枚竹简内字间相互呼应。这种"势"的贯通有三方面的特

点：一是点画笔触形象始终统一；二是结构点线平行、均衡；三是较快速的书写自然形成的"动势"和"动感"引发了字间承续意味。纵向连贯感相当程度上取决于速写程度，里耶秦简背面草率的书写就是该种特色的体现，只有在草体简牍中纵向贯通性才得以相当程度地实现。

湖北云梦龙岗秦简　　　　　　　　睡虎地秦简《治狱程式》

六、字势内敛、包裹内缩

秦简单字字势封闭内敛，点画紧密内缩，不随意拉出长笔，也不像楚简等东土文字那样字内点线呈多向放射状。秦简单字，"口""宀""门""勹"等部首宛若长手臂把字内点线紧紧揽裹起来，阻止点线外逸。许多位于字边缘的长弧形笔画又加重了这种圈围感。

睡虎地秦简《为吏之道》

七、平行均衡、质朴敦厚

古文字学家裘锡圭教授指出："在整个春秋战国时代里，秦国文字形体的变化，主要表现在字形规整匀称程度的不断提高上。"① 秦简牍文字构形同样是"点线平行均衡列置"。

单字内点线一般做平行、等距列置，同类、同方向点线平行排列，如横势画、竖势画、斜势画分别平行、匀齐列置；点线间常作等距离、匀齐布置。这种典型结构在于天水放马滩、睡虎地、周家台、杨家山、岳山、王家台、龙岗等秦简牍中尤为突出。

"从书法史的角度来看，秦系文字又恰恰处于字体上由篆书到隶书的转折时期。秦简书是汉字走向新时代的枢纽，古今书法诸多元素交会于此。"②

① 裘锡圭：《文字学概要》，北京，商务印书馆，1988。
② 紫溪、刘俊坡：《秦简书法入门指南》，5 页，北京，民族出版社，2019。

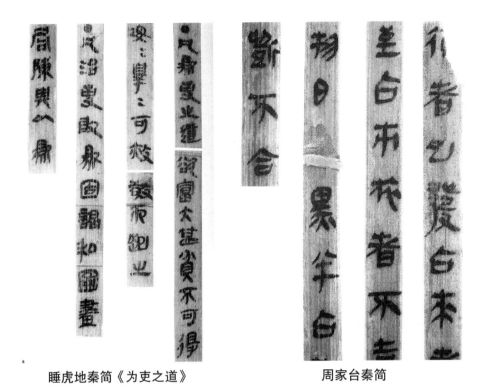

睡虎地秦简《为吏之道》　　　　周家台秦简

第三节　汉简牍帛墨书的笔画特点

中国汉代的书法有两大系统，一是碑刻文字，一是简牍帛墨迹，它们都是在东汉蔡伦造纸术发明以前或纸张还未大量使用以前的书籍文献和书法珍品。汉简墨书是中国西汉、东汉及部分前晋时代遗留下来的用毛笔书写在竹简、木牍及缣绢帛上的文字墨迹总称。

汉代的简牍帛墨迹由于书写材料、工具、内容、形制及书写者的身份不同，因而汉简表现出各自不同的书体和独特艺术风格，在书写思想上因为没有受到那么多的束缚，因此，表现出丰富的创造力，最终成为由篆隶向草书、楷书和行书转化的过渡性书体。且汉简数量庞大，流派纷呈，各体咸备，故此，汉简书法章法布局匠心独运，宽绰开张，谨严自由，错落

有致，笔法灵动雄健、质朴自然，生气盎然，随意挥洒，或舒朗放旷，或沉着敛抑；或雄浑洗练，或劲健冲淡。体现了中国艺术思想中"大道至简"和"道法自然"的艺术境界，具有独特的美学价值，在中国书法史上占据着极其重要的地位。

汉简牍帛墨书书法具有以下几方面的特点。

一、急就草率、不拘一格

汉简书写的文字内容或是书信记事，或是公文报告，因不拘形迹，除部分尚工整外，多数由于使用的原因和社会生活日趋繁杂，不得不追求简易速成，草率急就，相比楚简和秦简来说，汉简卓率急就者居多，虽然汉简受简牍面狭长、字迹微小的限制，但正因为这种左手持简，右手执笔的特殊方式，才使得作者运用自如，随心所欲，呈现承上启下，左右逢源之势。这也是简书书写中的一大特点。正因如此，反而在书法艺术上表现出一种落落大方的自然生趣。

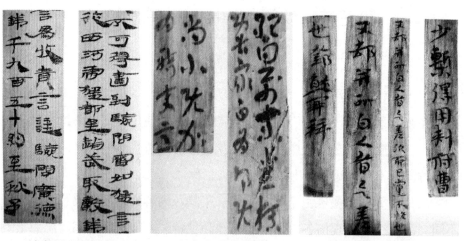

甘肃居延前汉简　　　湖南东牌楼简牍　　　湖南郴州汉末吴初简

甘肃的居延汉简、湖南的东牌楼简牍及郴州汉末吴初简中的大部分字，形态用笔变化很大。有的生辣雄动，属于古朴的隶书，有的草率急

就，自由开放，成为章草的范畴，有的是篆意较浓的秦隶，有的是形态飘飘的分书，还有的开始向楷书转化。

二、轻重粗细、节奏感强

汉简墨书书法的线条十分讲究，方圆粗细变化幅度很大，节奏感非常强烈。线条一画之内起伏跌宕，在起伏流动中寓稳健厚实，字势节奏的变化，大小搭配、丝线与墨块谐调唯美。在摆字布势和运笔上粗细线条运用自如，用墨上要么粗犷拙实，使转变化较速而不拘谨的古拙之风韵；要么纤细如丝，紧紧相扣，形成强烈对比，不同粗细的线条组合之后，不但让人不觉有丝毫不适感，反而极具空灵质朴韵格，结字点画上极富流动感和浓厚的抒情意味，好似进入白居易《琵琶行》中所描绘的"大弦嘈嘈如急雨，小弦切切如私语。嘈嘈切切错杂弹，大珠小珠落玉盘"的意境之中。

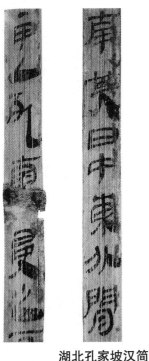

湖北孔家坡汉简

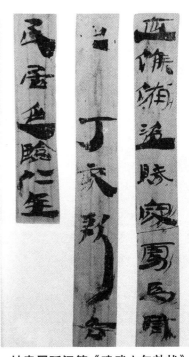

甘肃居延汉简《建武六年劾状》

这种章法布局和用笔墨上的运用及创造，被后来书法草书和中国画大写意章法构图所采用。《永元器物薄》《死驹劾状》《甲渠四时文书》《建武六年劾状》及孔家坡汉简等简牍最有代表性。

三、掠扫撇拂、八面出锋

汉简墨书用笔的幅度非常大，大得让人惊讶且惊艳，很少有描头画角，柔靡软弱，恹恹如黛玉扶病之状。用笔时大量出现掠扫和撇拂之笔锋，用笔如"虐笔"，但却掠扫而能留、撇拂而不浮。所谓使尽笔势，而收纵有度，故起笔、行笔、收笔八面出锋，笔锋正侧欹卧不拘、抹挑挫按

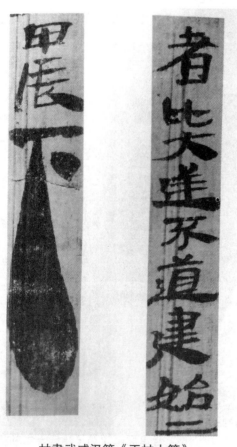

甘肃武威汉简《王杖十简》　　　　甘肃敦煌悬泉置汉简

并用。曾国藩尝言："写字当如少妇谋杀亲夫，既美且狠。"所以章法布局仍能匠心独运，错落有致，随意挥洒，很少受法度限制和拘束，表现出一种自然生趣，落落大方，粗犷拙实，使转变化较速而不拘谨的古拙之风韵，颇有当年李世民见虬髯客"不衫不履，神采扬扬"的境界。

四、夸大笔墨、疏密得当

在书法艺术上汉简或许有些"不规范"和"不标准"，但这恰恰是它最为显著的特色。简书作品中最有特色和最"抢眼"的是一条或几条简牍中出现的部分字体把竖笔拖长下来的笔势，并加粗笔画大胆用墨，呈现草书"刀笔""鼠笔"渴笔、飞白和悬针垂露的特色，加上拖尾之前的几行字的紧凑和年月年号的连写，出现用笔上的上紧下松并由右向左的倾斜态势，使整条或整篇简牍构图布局更加流动自然、疏密有致、松紧得当、大小相间、虚实相间，彰显生动活泼、灵活自由、天真自然、妙趣横生的艺术风格和视觉效果。从书法技法史来看，这些长竖的出现，对后世书法之布局和技法的创造起到了借鉴和推动作用。

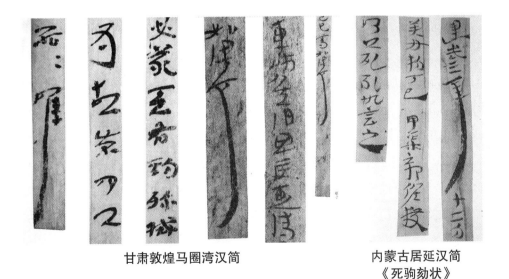

甘肃敦煌马圈湾汉简　　　　　　内蒙古居延汉简
《死驹劾状》

内蒙古居延汉简　　甘肃敦煌悬泉置汉简　　甘肃马圈湾《王莽新简》
《永元器物薄》　　　　　《元延二年》

　　居延汉简的《永元器物薄》《死驹劾状》《甲渠四时文书》《推辟书》及悬泉置汉简的《元延二年》和《封检》，还有马圈湾《王莽新简》和武威汉简的《王杖十简》等简牍最有代表性。

五、险象环生、化险为夷

　　汉简书法结体和结字奇变时有时会出人意料的产生强烈的视觉效果。画面极不安定感，从视觉上来看偏旁部首左右向背、上下错落，避就争让中充满张力，有时高低交错、大小参差、疏密对比，反差强烈；有时东倒西歪，单字看上去有微微晃动和不安定的感觉，也就是中国画构图所常见的"造险式"，是一种活泼有动感的形式，往往要先造险、后破险，以"化险为夷"，如古人画诀所说："树木正，山石倒；山石正，树木倒。"以字内、字间、行间相避相形、相呼相应，达到整体结字和整篇布局的险中求稳、稳中寓险，充分达到"出奇制胜"的令人惊异的程度和效果。

甘肃武威医简

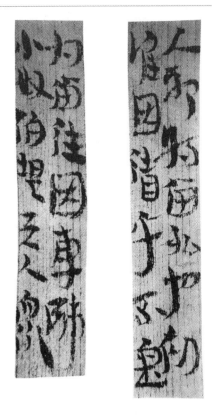

甘肃敦煌马圈湾汉简

六、左掠右波，妩媚天然

由于材料的限制，简牍的书写者别具匠心，使字迹尽量横向发展，笔画左掠右波、内紧外松、密不透风、疏可走马。"蚕头燕尾"，极力行舒展飘逸之意，使结构紧而不密，疏而不松，风格秀逸潇洒，字形宽扁趋横。

由此，创出了分书和隶书的独特结构。也正是以其活泼而浪漫的笔法，形成了汉简书法妩媚天然，生机蓬勃的风采神韵。汉碑及后世隶书、楷书继承了这种特点，使撇画和捺画愈加成熟和规范。代表作有甘谷汉简、威武汉简的《仪礼》《王杖十简》、居延汉简的《相利善剑》《甲渠候官文书》《虎溪山前汉简》等。

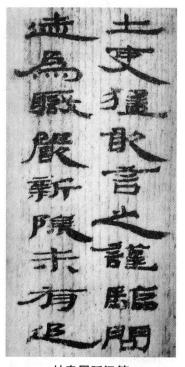

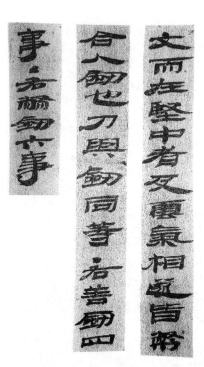

甘肃居延汉简
《甲渠候官文书》

甘肃居延汉简
《相利善剑》

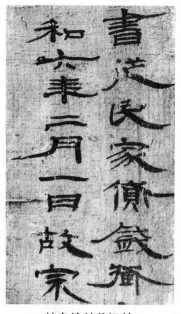

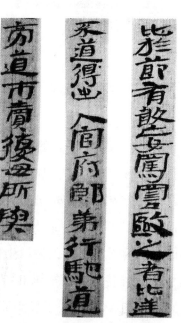

甘肃的甘谷汉简

甘肃武威汉简《王杖十简》

七、左斜右倾、妙然成趣

由于书写汉简的工具和方式的独特性，在书写文字时有些汉简布局和字势可以看出自左下向右上的走势，这是隶书发展到波磔以后才产生的笔法和章法上的艺术处理，所以左斜右倾，或是往右下倾斜。单从单个字来看让人觉得摇摇晃晃，但从整体布局来看却稳如泰山，协调统一。

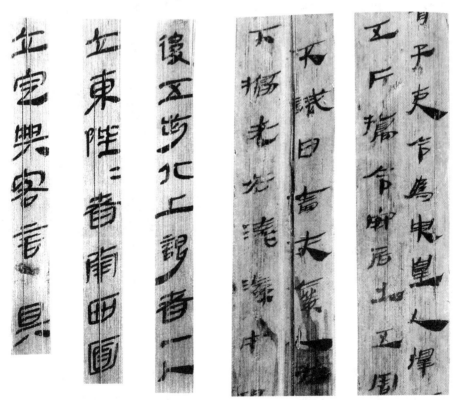

湖北张家山汉简　　　　　　　　湖北走马楼汉简

这种打破"横平竖直"的传统的格局、独具匠心的结字和章法布局让汉简书法更加洒脱自然，趣味横生，为后世书法诸体的结字、间架结构和布局，特别是横画的"左低右高"和捺画的向右倾斜延伸提供了依据，奠

定了基础。

汉简左斜右倾的特点主要代表作为松柏汉简、张家山汉简、走马楼汉简、虎溪山汉简、天长汉简和肩水金关汉简等。

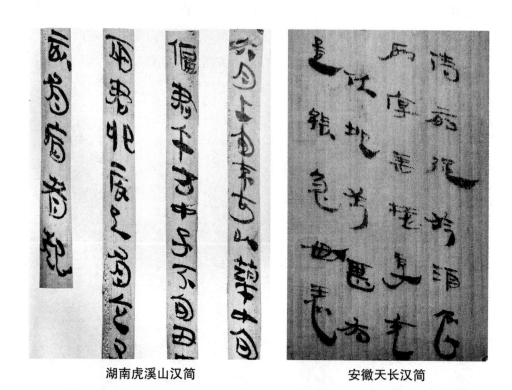

湖南虎溪山汉简　　　　　　　安徽天长汉简

八、纵横成行、排列严谨

在西汉的简牍书章法布局方面，每一简虽也有字数的限制，但不受限格所围，可以变化安排，相对灵活自由。到了东汉汉简字体基本上用笔和章法整齐划一，装饰美观，用笔上左磔右波，轻重顿挫，起笔藏锋逆入形成蚕头，收笔藏露兼之并形成燕尾或掠脚的笔势；结构上由坚长变成横阔，将点画组成扁横结构，给人以宽绰开阔、严谨豪放的韵律感；章法上纵横成行，排列严谨，相互照应，这种书法的形式美到了汉末、

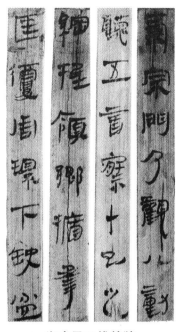

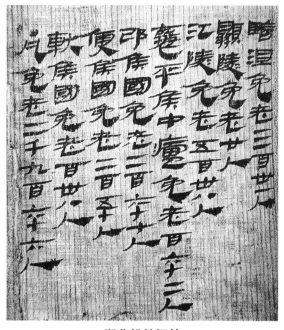

湖南马王堆简牍　　　　　　　湖北松柏汉简

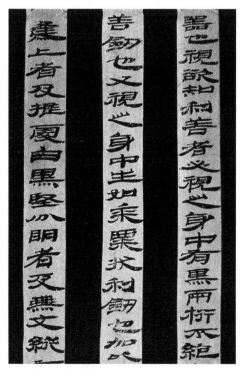

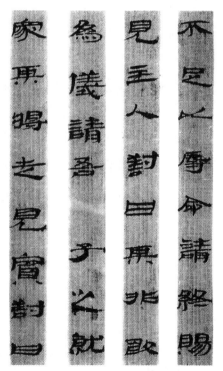

内蒙古额济纳居延汉简《相利善剑》　　甘肃武威汉简《仪礼》

魏晋、隋唐的汉碑、隶书、魏碑和楷书等则成为一种着意追求的境界并形成了相对的模式。"在章法上形成后来人们书写隶书的章法习惯，基本上属于'纵有行、横有列'的特征"。[1]

威武汉简的《仪礼（士相见之礼）》、居延汉简的《相利善剑》《甲渠候官文书》、虎溪山汉简、悬泉置汉简、张家山汉简、松柏汉简、银雀山汉简和河北定县汉简等尤为突出。

九、诸体兼备，风格迥异

汉简书法承上启下，各体具有，后世规整的隶书、行书、草书（章草和今草）、楷书，就是从这种不规整的字体中逐渐演变和产生的，它为"汉简是后世书法诸体之'母体'"提供了第一手资料。

这中间经过长期的磨合、加工、整理，世代因袭演化，形成了规律，逐步达到今天炉火纯青的精美书法。敦煌汉简的出土，把隶书的成熟期由过去人们公认的东汉晚期提前到了西汉中期，从中看出古隶向汉隶转化的剧变和成熟过程；汉简发展到隶书和楷书时在笔法上则为方笔和逆锋，藏裹笔锋，中锋行笔，如马圈湾汉简、走马楼吴简等；加草以后的简书，逆锋多不明显，而是放纵自然，甚至有些起笔处是露锋，转折之处出方析又变为圆转，这些都是后来草书的用笔，早期的西汉居延汉简到西汉末年的武威汉简正体现了这些特点。

[1]　岳俊喜、李艳波：《仪礼简书法入门指南》，64页，北京，民族出版社，2019。

下编　中国古代简牍帛墨书
文化方略

第五章　中国古代简牍帛墨书书法
对后世书法诸体之影响

　　简牍帛墨书书法承上启下，承前启后，开辟了后世书法的隶、楷、行、草书法之先河。通过简牍帛墨书，人们把隶书的成熟期由过去公认的东汉晚期提前到了西汉早中期，从中可以看出古隶向汉隶转化的剧变和成熟过程。被后世奉为草圣的东汉书法家张芝，就是在改良简牍帛书法的基础上脱颖而出、自成一家，晋代书圣王羲之的作品就具有汉简遗风，近现代的沈曾植、于右任、王蘧常、李刚田、毛国典、鲍贤伦、王友谊、孙敦秀、李金泰、张成银、刘俊坡、毛峰、田生云、吴巍等书法家，都曾从简牍帛书法中汲取营养，并形成各自的风格和特点。

　　从竹简木牍缣帛所看到的墨书书法艺术，是研究战国秦汉书法的第一手资料。从战国秦汉简牍帛上可看到汉字字体从古隶逐渐演变以及草书形成的过程，也可以看到隶书开始向楷书演变的情况：有的生辣雄动，属于古朴的隶书；有的草率急就，自由开放，成为隶草（草隶）和章草的范畴；有的是篆意较浓的秦隶；有的是形态飘飘的分书；还有的开始向楷书转化，所以，简牍帛墨书也是研究汉字发展史的重要资料。

　　大凡阅读过书法史的人，都清楚汉代书法研究多是以东汉众多的碑刻为研究资料大注笔墨的。西汉少碑，书法史研究似乎是一个空白点，至少给人一个书法链条断裂的感觉。直到1901年1月，英国籍匈牙利考古学家斯坦因在今新疆民丰县约150千米的尼雅河终点，发现汉简11枚起，至今汉代简牍持续出土不断。据统计，从魏晋往上，截至目前面世

的简牍超过30多万枚，帛书20余万字，两汉简牍帛占绝大多数。这使我们从竹简牍木牍缣帛上的汉人墨迹中领略到那个时期的书法真面目。

简牍帛墨书书法均是以竹木片和缣帛作为载体材料的，都是两千年前后的墨写字迹。其木简多发现于我国西北地区，竹简和缣帛多发现于我国南方江淮流域和湘楚大地。遍览此时简牍帛墨书书法，不仅能清晰地看到书体演变的历史轨迹，同时也间接地看到汉代社会文化和地域间的差异。从北方和南方不同的书法风格中，既可以领略到北方粗犷、率真，又可看出南方沉静、温雅不同的审美取向。但也不可否认，无论是南国，还是北土，都是各自同时出现有粗放、温雅等不同风格的墨迹形态。但书写之率真，结体之天成，笔法之出新，墨迹之光泽，神韵与势能都跃然简上。官家士人与民间群众书写各尽其能，共同推动着字体在演变的大道上迅跑，促进了字体在此时几近脱胎换骨的变化。特别是两汉简牍帛演变之剧烈，书写风格之明显，令人惊叹。甚至可以把后世诸体艺术风格与这些简牍书一一对应起来。时而篆，时而隶，时而楷，时而行，时而草，绮丽纷呈，多姿多彩，精致与粗放共存，拙朴与雅逸同织，不可否认丑俗与美巧混杂，但素面素心、简约天真，我们不能以盲目崇古的心态一概认为这些统统都是美的书法，而应以"去伪存真""去粗存精"的态度进行艺术对比、分辨和鉴识，以见中国古代简牍帛墨书书法对后世书法诸体之影响。

第一节　汉代简牍帛墨书与隶书之演变

过去人们总把《礼器碑》《曹全碑》《史晨碑》《张迁碑》等汉碑石刻视为隶书的原貌，而事实上，汉碑是书家与刻工两者结合的成果。汉简的发现第一次为我们揭示了汉代笔法的真正奥妙，这是一种毫不矫揉造

作的质朴无邪的笔法，它又一次推翻了世人津津乐道的"程邈创隶"的主观猜测。

简牍帛墨书虽说是信手拈来，但其艺术性胜过艺术创作，与以上著名的汉碑书刻相比毫不逊色，所以，自 20 世纪 70 年代以来许多书法爱好者和书法家，纷纷把简牍帛书法视作碑帖，心摹手追，打破了以往仅以汉碑为隶法的传统思维模式，给书法界带来了一股清新的艺术气息，被人们称之为"简牍体"，也掀起了一股"简牍帛热风"。

一、楚简和秦简对隶书的影响

中国书法界有隶书始于战国和先秦的说法，但这一时期的隶书到底是什么模样？数千年来一直成为一个"千古之谜"。直到 20 世纪楚简和秦简的出土和挖掘，人们才真正揭开它的神秘面纱。透过战国时期的楚简、楚帛书和秦简，我们不仅能看清战国隶书的本来面目，还能确定隶书在战国时代实际已经存在。

秦简用的字体和秦朝的小篆字体区别很大。后世人们常说的"程邈作隶书"之说，自然是烟消云散了，这只能理解为秦朝小官程邈对当时先秦的隶书和秦朝民间流行的字体做了些整理和改进而已。裘锡圭先生认为隶书在战国时代就已基本形成了，秦简上的文字不但数量多，而且是直接用毛笔书写的，由此可以看到当时日常使用的文字的真正面貌。[1]

两千多年来，秦始皇以小篆统一六国文字的说法已经根深蒂固，但先秦秦简和统一后的秦简的发现，无疑推倒了这一传统论断，改写了秦以小篆为官体的传统书学观点，得出了小篆并非秦代主流官体文字的颠覆性结论，因为出土的秦简内容涉及秦代典章制度、行政设置、军事动态、民族关系、当地水文等方面，是标准的秦代官方文档，所书简牍帛文字绝大

[1]　裘锡圭：《文字学概要》，北京，商务印书馆，1988。

多数为篆隶和古隶书文字，鲜有官方颁布的小篆文字。秦简的出土，以实物证实了隶书是秦代的官方文体，小篆只能成为朝廷纪功刻石和体现皇权印章的御用文字而已。而秦所谓的"罢其不与秦文合者"，旨在消除六国异体，并没有禁止秦国在统一前就流行使用的古隶书的使用。起源于春秋战国时期的篆隶和古隶书以简洁便捷的书写方式被秦广泛地使用，并成为秦官方的实用"手写体"和秦代书写的主流书体。因此，秦代各郡县官方文档广泛使用古隶书作为官体文字是历史的真实景象。传说的"因为这种字体常被地位低微的小官员使用，写起来又很方便，所以称作隶书"的说法，也因为秦简的出现让人们重新审视。

在战国时期楚国的楚简和先秦的秦简出现隶书端倪，后世称为"篆隶"和"古隶"，秦始皇一统天下之后，创制了统一文字的汉字书写形式——小篆，自始小篆成为秦朝官方统一的文字，但只是官方使用而已，从方便快捷角度上讲，民间和百姓们很大程度上还是依然沿用了战国时期先秦的秦简笔法和墨法，所以说秦代是隶书与小篆并行的。小篆难写，多用在比较正规的场合，不能适应秦代公文往来的需要。为了便于快捷地书写，隶书将小篆圆转均匀的线条变成方折平直、粗细有致的笔画；将小篆纵长内聚的结体风格变为横扁舒展；此时的隶书成为不再象形的汉字符号，"隶变"就成了古今汉字的分界。汉代隶书取代小篆成为正式的书写体，也称为"汉隶"（今隶）。

一种文字和书体的由来，都有其孕育、发展、演化的过程，并且中间有一个过渡阶段。从楚简、秦简的"古隶"再到秦篆，之后再演变成秦隶，进而发展为汉隶（今隶），这中间的演化人们从秦汉简牍帛书法中看得较为清楚。从上文介绍的郭店楚简、上海博物馆藏楚简到《云梦睡虎地秦简》《里耶秦简》《青川郝家坪木牍》《龙岗秦简》《周家台秦简》岳麓山书院藏秦简及天水《放马滩秦简》等字体，看隶书已是战国时期全国日常运用的书体，是从大篆逐渐演变而来，而非源于小篆，是与小篆并存，这

就推翻了清代刘熙载《艺概·书概》"由大篆而小篆，由小篆而隶"的说法。楚简和秦简的字型由狭长变方圆，再趋方扁，点画波磔明显，显露蚕头燕尾笔法笔意，虽存篆形，但已开始隶化。书体为秦隶（古隶），体势斜正圆转不拘一格，富有变化，用笔老练率性，线条遒劲浑朴，书风灵动舒展，以上秦简可以清晰地找到秦篆隶变过渡转型的轨迹。

　　这些对后来的汉简和汉碑隶书（今隶）的发展和辉煌，起到了承前启后，推波助澜的作用。此后，中国书法不断发展完善，最终形成了篆、隶、草、楷、行等书体。

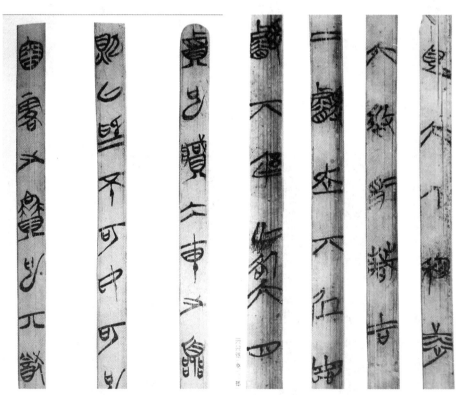

上海博物馆藏楚简《孔子诗论》　　　　上海博物馆藏楚简《周易》

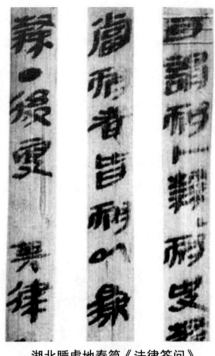

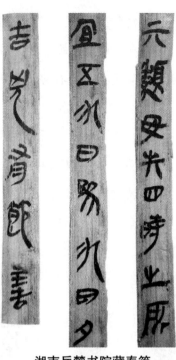

湖北睡虎地秦简《法律答问》　　　湖南岳麓书院藏秦简

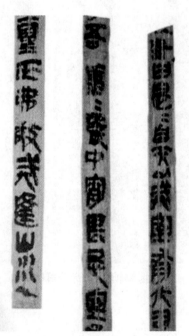

甘肃天水放马滩秦简　　　　　　湖北周家台秦简

二、汉代简牍帛墨书对隶书的影响

在中国文字发展过程中，书法艺术也得到了发展。到了汉代书法艺术的发展已成为一门独特的艺术。简牍帛中所表现出来的各具特色的书体，证明了两汉时期书法艺术之繁荣昌盛，同时文字在社会生活中应用更为广泛，也与统治阶级加以提倡有关。

湖南长沙汉墓出土的西汉《马王堆汉简帛书》和山东临沂出土的西汉的《银雀山汉简》等，使前人争论不休的西汉有无隶书的问题迎刃而解，所谓西汉无隶书，西汉无分书等说法不攻自破。其简书和帛书从文字性质看虽属隶书，但在笔法上仍然保留着篆书用转的痕迹，彰显了浑朴拙古的古隶演化到秀美奔放的标准汉隶的这一过程，领略到了西汉隶书的风采：用笔遒劲稳健、厚实圆满，布局规整、匀称有序，字体是正方或扁方形，

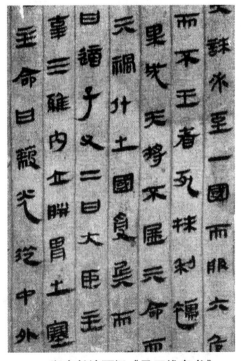

湖南长沙西汉《马王堆帛书》

山东临沂西汉《银雀山汉简》

用笔略向左倚，横画或方入尖收，或蚕头雁尾并用，其构形左右对比较强烈，无论用笔结体还是章法布局，处处显示出成熟隶书的书法气象。

由此可见，西汉时的隶书和秦代的隶书是相因袭的。除上述的楚简、秦简和出土的汉代《居延汉简》《武威汉简》《甘谷汉简》等书体人们能很清楚地感受到其结字之法虽引源秦隶，但已趋于成熟，在笔法上，带有篆意者沿用圆笔书写，发展到隶书时期则出现方笔，藏起笔锋，中锋行笔，"蚕头护尾"的波画初见端倪，只不过此时的波画还没有东汉正体隶书和汉碑隶书的波画那般规范和个性化，而是依然保留着秦汉过渡时期的某种随意和自由性，篆隶相杂，这时秦汉书法面貌才得以看清，由古隶和篆书向隶书（今隶）的转化、形成和发展才清晰可见。

湖南长沙的《马王堆汉简》是西汉初年写在木牍之上的墨迹。结体中宫

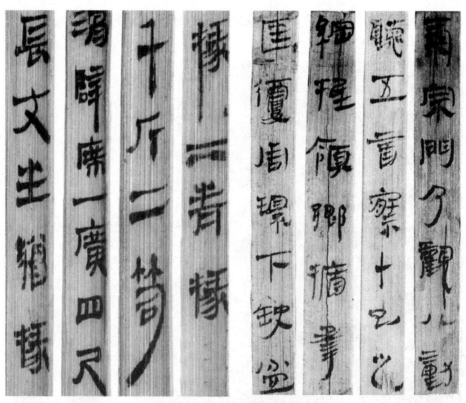

湖南长沙《马王堆汉简》

紧凑，四周舒展，左右避让，上下呼应，粗细参差，能随心所欲地将刚柔笔画有机地糅和在一起，字形已脱离秦简，"古隶"长字形，而改为正方、横扁图形，并由字形多态化逐步向横扁形发展，尚不是成熟的汉隶形构。

此汉简墨书笔画横势，波磔笔在该简中有相当范围的显露，它应是西汉初年隶变的先行者和改革者。它由内向外、由中间向两边最大限度地伸张，一改篆书的圆转、封闭性结构，进而不断地向开放、外向型图案构造，并演变成汉隶一种早熟、典型的笔画。也体现了汉代的丰满、舒张、奔放的时代特点，该简和马王堆部分帛书一起，担当起汉代引领性作品的示范作用。

北京大学藏西汉《妄稽》和《反淫》竹简，是 2009 年入藏北京大学一批竹简中最为醒目的两篇赋体文字作品，其字体中的构筑形式也出现了超前意识的创新笔画，弧形笔画和波磔笔画显露出翩翩自得之趣和顽强的生命力，显示出强烈的视觉刺激效果并蕴含着深刻的内涵，使字体结构越发显得疏密空灵，它应当是隶变过程或简牍书在此时的典型标识，甚至可清晰地追溯隶变和简牍书的进度和轨迹。

这种笔画的运用，在此简书中完全没有后人那种"蚕不双设，燕不双飞"的规矩。书写者对此笔画书写颇感倾心，有的一个字中往往有两处波势和弧笔，足以看出当时此笔画的受宠程度和优越性。此简书体当是后世隶书的鼻祖和先行者。

甘肃武威西汉简《王仗诏书令简》为流行于当时的官方墨书文字，所书写的文字应是当时被认为比较正统的书体形式，这一特性决定着它比于其他场合所运用的书体形式，有着相对的规范性。由于受书写材料的特殊制约，书写时多用毛笔蘸浓墨书写，墨色不易洇染，用笔的变化清晰在目，尤其是起笔和收笔更能清晰而直接地展现出汉人的书写特征和风范，起笔讲究藏锋入笔，笔锋宜轻宜重运用自如，收笔时迅速提笔，作空收笔之势，笔画稳重而平衡。笔笔断而再重新起笔，起收之间呼应有加，笔势连接顺畅自由，文字结体规整严谨，以方扁为主，体势取其横势，偶有几笔长竖画，既增添了整篇布局的趣味，又见规矩中蕴含的自然灵动感。

　　该简粗看为隶书，仔细观察可见不少楷书之痕迹，之中夹杂着草书的笔画，其中可见简牍书体在其发展进程中逐步孕育后世诸体演变的漫长过程，同时为笔法的发展提供了可信的依据。此简被今人认为是艺术价值极高，可与东汉隶书碑刻相媲美的经典之作。

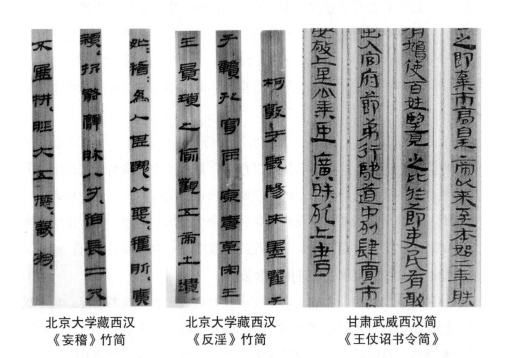

北京大学藏西汉　　　　　　北京大学藏西汉　　　　　　甘肃武威西汉简
《妄稽》竹简　　　　　　　《反淫》竹简　　　　　　　《王杖诏书令简》

　　内蒙古额济纳出土的西汉居延汉简、虎溪山前汉简、马圈湾简以及湖南长沙走马楼西汉简等，已是成熟的隶书，方折笔势明显，波磔俯仰突出，已与东汉成熟的汉碑隶书无异。从字形上看，有的字形工整，结体严谨，极有东汉《史晨碑》之韵；有的轻灵飘逸，烂漫多姿，似为《乙瑛碑》之教本；有的敦厚朴茂，端庄古雅，颇似后来《张迁碑》的风格。

　　被称为"天下第一简"的甘肃武威西汉《仪礼简》和《特牲简》。已摆脱了篆书框架，字形趋扁，流畅秀丽，纵向和横向字与字的间距和造型趋于规整，结体有明显偏左的侧势，波磔的笔势已趋成熟。折锋用笔与使转变化与东汉隶书《礼器碑》极为近似。

甘肃西汉简马圈湾简

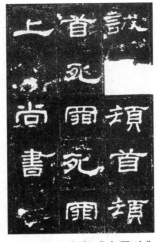
东汉碑刻隶书《史晨碑》

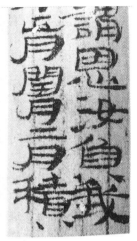
居延汉简
《侯栗君所责寇恩事》

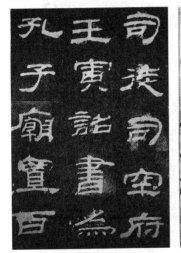
东汉碑刻隶书《乙瑛碑》

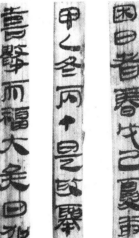
虎溪山汉简

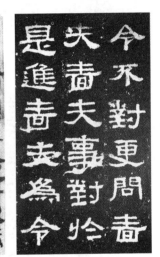
东汉碑刻隶书《张迁碑》

　　湖北西汉张家山简与甘肃东汉甘谷汉简字体宽扁、波磔突出、纵横成行、秀丽整齐，笔画俊朗飘逸、婀娜多姿，近似东汉碑刻隶书《曹全碑》和《孔庙碑》的风格。

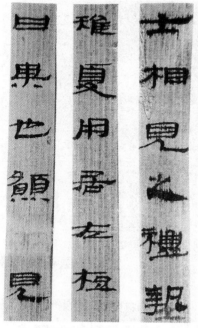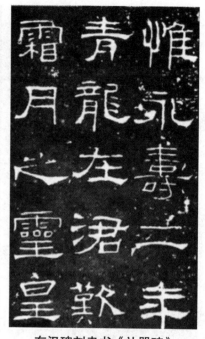

西汉武威《仪礼简》　　　　东汉碑刻隶书《礼器碑》

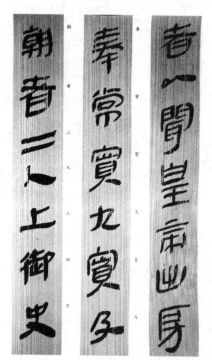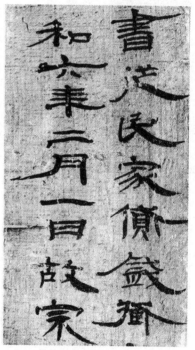

湖北西汉张家山简　　　　甘肃东汉甘谷汉简

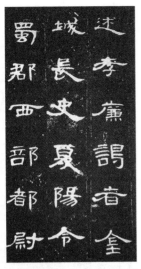

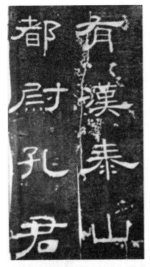

东汉碑刻隶书《曹全碑》　　　　　　东汉碑刻隶书《孔庙碑》

　　江苏连云港西汉尹湾名谒木牍、湖南长沙走马楼汉简及甘肃敦煌悬泉置汉简汉简书法等，用笔舒展、自然飘逸、蚕头燕尾、迤逦妩媚，把它们和《礼庙碑》《曹全碑》放在一起比较，近乎一样。

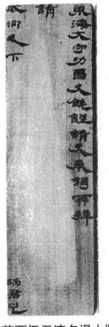

江苏西汉尹湾名谒木牍　　　湖南走马楼汉简　　　内蒙古居延悬泉置汉简

东汉隶书《曹全碑》　　　　　　东汉隶书《礼器碑》

内蒙古额济纳居延汉简《候粟君所责寇恩事》结体之自然天真、古拙峭拔接近东汉隶书《张迁碑》《鲜于璜碑》，也可看出由隶书向楷书逐渐演化的过程。

内蒙古额济纳居延汉简　　　　天津东汉碑刻隶书
《候粟君所责寇恩事》　　　　　《鲜于璜碑》

　　所以说，战国末期至秦间，隶书虽已露端倪，在民间也已使用，但隶书独立地占据统治地位，却在两汉，尤其在东汉当为隶书的全盛期。由古隶向汉隶转化，隶书已脱离篆书而独立成体，隶书的出现，结束了以前古文字的象形特征，跨进了书写符号化的疆域。简牍帛书的发现把隶书的成熟期由过去人们公认的东汉晚期提前到了西汉时期，也改变了历史上王次仲、蔡邕造八分书的说法，证明人民创造历史的真理。

　　综上所述，战国秦汉简牍帛墨书的大量发现，让我们更能从墨迹书写过程中揣摩和观摩其墨韵十足、率真自然的隶书丰富形态样式，当今不少隶书创作者从中汲取了这一丰富营养，增强了隶书创作的书写流动感、笔墨味和新鲜的时代气息，使当代隶书创作呈现出一种崭新的格局和面貌，这不但在考察文字衍变上具有重大价值，而且也是研究书法艺术形式美衍变规律的重要依据。从秦隶到汉隶是中国书法发展史上一次重要的变革时期，有着承先启后的重要历史意义，在书法源流上占有重要地位。

第二节　汉代简牍帛墨书与草书之生成

　　在秦汉简牍大量出土以前的一千多年里，有人认为"草书从楷书、行书发展而来"，北宋书法家黄庭坚曰"欲学草书，须精真书，知下笔向背，则识草书法，不难工矣"[①]；宋代大文豪苏轼也曾说："真生行，行生草。真如立，行如行，草如走。未有未能行立而能走者也。"[②] 黄庭坚和苏东坡直接把学草书的前提局限在了楷书和行书了。当然，楷书体打基础固然重要，但如果不取法楷书之前的篆隶和古草（含章草）等书体，那么，今草书必然停留在楷书、行书快写的阶段，即缺乏古韵，又忽略了草书真正的

① 　崔尔平：《历代书法论文选续编》（山谷论书篇），上海，上海书画出版社，1993。
② 　崔尔平：《历代书法论文选续编》苏轼（评书）篇，54页，上海，上海书画出版社，1993。

来源。甚至有人认为"章草"是草书的起源，南宋的姜夔在《续书谱》中强调草书应先取法汉魏，师法张芝、皇象、索靖，这样才能下笔有源，指出不学汉魏的话草书就会出现很多怪相："自大令以来，已如此矣，况今世哉！……然后仿王右军，申之以变化，鼓之以奇崛"，即学完汉代草书后再研究王羲之的变法过程，在变化和体势上努力，但事实并非如此。

　　简牍可谓是由篆体发展而来的一种"新型书体"，这种书体的最大特点就是书写方便，而在篆书的不断变化之中，篆书的草化也发展起来。草书是怎么出现的？东汉赵壹《非草书》说："夫草书之兴也，其于近古乎？上非天象所垂，下非河洛所吐，中非圣人所造。盖秦之末，刑峻网密，官书烦冗，战攻并作，军书交驰，羽檄纷飞，故为隶草，趋急速耳，示简易之指，非圣人之业也。但贵删难省烦，损复为单，务取易为易知，非常仪也。"① 这篇文章，揭示了人们为事急所迫，在"临事从宜"追求汉字简易写法的基础上出现草书的事实。篆书的草写就成了草篆（古隶），化圆转为平直，后来发展成汉隶，再增加波磔起伏就成了八分书。由古隶向汉隶衍化时的西汉前期的简书，如：天汉三年简、始元二年简，已有篆、隶、草相杂的现象。西汉宣帝时的神爵三年简和成帝时的阳朔元年简已出现比较成熟的草字，有人认为这就是纯然的章草字（见侯镜昶《论西汉书艺》）。此时正是汉隶向八分书衍化，八分书逐渐走向成熟的时期。由此可见八分书形成的同时，草书也在形成和发展的过程之中。这时的草书，单体字的笔法有简易而疾速之势，这是"解散隶法，用以赴急"所形成的新书体，已有钩连曲折的特征。东汉简书里已有章草书体的，如光武帝建初十一年简、明帝永平十一年简等。这说明新兴的章草书是汉代下层书人在长期实用过程中形成创造出来的，它是时代的产物，并非是圣人和少数几位书家所为，正如卫恒所说："汉兴而有草书，不知作者姓名。"根据史书，汉代善写章草的书家有杜度、崔瑗、崔寔等，历史上有章草创于史游说、杜度说、章帝说等说法，虽然与实际不符，但是像杜、崔这些书家在当

① （唐）张彦远：《书法要录》卷一东汉赵壹〈非草书〉篇，2页，北京，人民美术出版社，1984。

时以草书著称则是事实，他们在草书发展上所作出的贡献是不能抹煞的。

在东汉时候，人们对草体字还没有确切的称谓，而赵壹所说的"隶草"和现今所说的"章草"指的是同一种草体。而现在意义上的"隶草"则早在战国中后期文字隶变过程中就已经出现了。所谓章草，"章"在此处其实指"条理""法则"，即指它对古隶俗体进行潦草快写而形成一种新字体时是依照一定的条理和法则的，也正因为此，它才合于章程，才能用于章奏，所以章草的"章"字作"章程书"解，还是较为可信的。

而草书的形成，就不得不牵扯到简牍书写的方式方法。简牍的书写方式是左手持简、右手执笔书写。古人大多席地而坐，写字的时候执笔方式为三指执笔，类似于今天的钢笔执笔的方法。手与笔尖有一定的距离，写起字来随心所欲，运用自如。正如宋黄庭坚《论书》曰："高提笔，令腕随己左右。"所以，今草之所以能够达到飘逸的境界，随心所欲，省笔，缺笔，即隶书和简牍的草写的表现，这也牵扯到草书广义的含义，正如郭沫若先生所言：广义上的草书无处不在，比如隶书自己也是小篆（包括部分大篆及古文）之"草书"，而草书当然更是隶楷书之"草书"。"草字的出现并不是为了新字体（书体）的建立，而是旧字体的解散。其目的，本来是为了方便与权宜的应用而已。"①

在两汉时期，汉字和书法以及文字的发展朝着不断地正规化的方向发展，即使是章草，也是隶意、草意、分意兼而有之。即便是简牍，虽有草意，但是从出土的竹简和木牍上来看，大多都具有隶书和八分的特征，即使是两者兼而有之，也很大程度上体现了当时书法艺术的演变，也体现了贯气的过程。这一方面说明了章草的形成，另一方面也体现出书法艺术的章法。魏晋时期书法艺术完全成熟，即艺术进入自觉阶段。

一、秦简墨书对草书的影响

草书的兴起，后汉赵壹《非草书》说："起秦之末"。北魏江式《论

① 郭沫若：《古代文字之辨证的发展》，载《考古》，1972（3）。

书表》说："（汉）又有草书，莫知谁始，考其书形，虽无微厥谊，也是一时之变通也。"① 郭沫若认为，广义的草书先于广义的真书。这个论断也是符合文字发展规律的。

在湖南云梦睡虎地4号墓家书两枚木牍上写的隶书，写得有些草率，可以看作是后来草书的始祖。除此之外，迄今所见秦简牍的草写部分集中在湖南里耶木牍、甘肃天水放马滩《日书》甲种、湖北龙岗简、周家台简和《病方》简中，这些秦简都有些草率书写。先秦简牍上的草写不完全等同于后世的"草书""草体"概念，而仅仅是当时手写正体的快写而已，这种基于实用的快写免不了随意、潦草、约省，却引发了意想不到的结果，并有着积极意义。

湖北云梦《睡虎地秦木牍》

湖南《里耶秦简》

① 华东师范大学古籍整理研究室：《历代书法论文选》（江式论书表篇），63页，上海，上海书画出版社，1979。

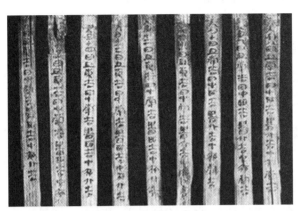

甘肃天水《放马滩秦简》

湖北《周家台
秦简》

从书法艺术角度看，如里耶木牍那样，牍正面谨饬的正体和背面活泼纵意的草写形成对比，为秦简牍墨迹增添了风格上的诸多变化，也让人们得以窥探两千多年前正、草两种手写体形态。

就文字演进层面讲，潦草书写乃活跃的流变载体，比较集中地体现着字体演进特征，笔顺、笔势、笔画组构以及字形等的变异，在长期俗体快写中积微至巨，以至质变。战国楚简、先秦秦简文字隶变早期，草写系统逐渐改造着同时的正体写法，推动着隶变之江流不断前涌；秦代汉初，已具规模的新体隶书与一直存在的草写（古草）系统渐渐分途而行，终成汉隶与草书（章草、今草）新格。

以上这些秦简的潦草书写中可窥探"草书"的意味，由此可以看出：最初的草书并不是楷书和行书草化的结果，古隶和今隶产生的初始，就孕育有后世草书的胚胎。

二、两汉简牍墨书对草书的影响

中国的简牍草书，以目前能掌握的资料判断主要存在于三个时期，一是战国，二是秦汉，三是魏晋。《说文解字》中说"汉兴有草书"，唐张怀瓘《书断》说："章草即隶书之捷"，汉初简书中已有篆、隶、草书相杂的现象，秦汉简牍书法中如前文所述草篆睡虎地秦简，草隶如流沙坠简、居延汉简、武威医简和居延阳朔元年简等屡屡可见行草书的痕迹。

由于简牍墨书特殊的书写材料和草率急就的应用，因而在运笔、章法和墨法上先天就有随意率真、使转自如、活泼流畅、古朴拙实的特点，出现竖笔拖长、渴枯飞白、悬针垂露的章法、笔法和墨法上的创造，为后来行草书奠定了基础。隶书在古隶阶段，如前文悬泉置前汉简、居延汉简的《死驹劾状》《候粟君所责寇恩事》《推辟书》及马圈湾汉简、武威医简、居延汉简、尹湾汉简的《神乌赋》都无特定的笔法，都掺以行草书。简牍书法在布局章法和运用笔墨上的自由率真、随心所欲的发挥，说明草体字在字体演变中的作用是符合书法发展史规律的。

在长期的书写实践中，这种原为简易、急速的写法，逐渐约定俗成，成为有法可循的草书。西汉时日用通行的主要书体汉隶成为草书的主要基础，使得章草迅速成熟和普及。到了东汉，再经文人艺术家的加工、美化，实用变为艺术，使之成为无数爱好者迷恋的艺术品类。

一般简牍书中的草隶，都把它作为章草。除章草之外，有些简已属今草的用笔，因为章草的用笔是依据隶书用笔，波势明显，各字独立。而今草之用笔已脱隶意，并带连绵之笔法，速成为今草，如敦煌出土的流沙坠简则有发现，另在居延汉简甲编可看到，用圆笔书写，具有悬针垂露的笔意。从秦汉之际的简牍看，古隶向简便发展，隶书形成的同时亦产生了与章草意韵相似的字体，可见草书的发展是与隶字草写并行的，绝不是像人们所说的那样到东汉章帝时才有草书，草书书法既不是史游创造，也不是杜操创造，而是来自众多民间的群众。

秦汉以后，简牍书法随意率真、自然潦草化倾向的发展迅猛，使得篆、隶、草三体分途，整齐工整而日趋成熟隶书式样，不断省并而快捷潦草的章草和今草式样，比比皆是。隶书在古隶阶段，如马王堆《遣册》、银雀山《孙膑兵法》和居延汉简、敦煌汉简、武威医简等这些简牍书法虽然都无特定的笔法，但随意自如，草率急就的各体不同程度的都掺以草书笔法。这时的隶书笔法转折之处方析渐变为圆转，大多是逆锋起笔，但加草以后的简牍书法放纵自然，逆锋就不是那么明显了，甚至出现露锋，这些都是后世草书的用笔。

关于章草的名称，历来众说纷纭。如南朝宋王情说："汉元帝时史游作《急就章》，解散隶体兼书之。"认为因《急就章》得名章草。又如认为因东汉章帝提倡这种草书，而得名章草。此外也有认为章草用之于当时的奏章，因"章程书"而得名。凡此种种，或从时间上看不符合章草形成的年代，或理由并不充分，但有一点可以肯定，汉人的著作中并无"章草"一词，而只有"草书"之称。章草的名称是魏晋以后出现的，"'章'字有条理、法则等意义，所以近人多以为章草由于书法比今草规矩而得名，这大概是正确的"。①

虽然西汉史游《急就章》是章草代表作之一，东汉张芝《秋凉平善帖》、西晋陆机被誉为"中华第一帖"的章草《平复帖》、西晋索靖《出师颂》《月仪帖》、三国皇象《急就章》和晋代卫瓘的《州民帖》已将章草书体推向了很高的艺术境界，但这些并不代表章草的全部，而甘肃敦煌西汉中期马圈湾简牍草书恰恰是章草最早的代表作，是目前已知最早最多的章草墨迹。

甘肃敦煌西汉马圈湾简牍是 1979 年 10 月在甘肃敦煌马圈湾汉代烽燧里发现的，此简有大量的章草写法，这是最古老的一种草书形式，在碑版中苦苦寻觅不到的汉代笔法，在这些简牍中轻轻松松地就可以看见。此简证明，章草的成熟期应在西汉中期无疑。汉代的草书，尤其是章草，是中国古代书法上的一朵奇葩，具有很高的艺术价值，它标志着书法开始成为

① 裘锡圭：《文字学概要》，北京，商务印书馆，1988。

一种能够高度自由地抒发情感、表现书法家个性的艺术。

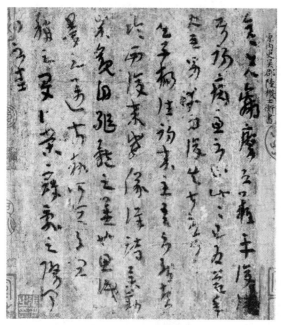

西晋陆机《平复帖》　　　　　西汉史游《急就章》

甘肃敦煌西汉　　　　　西晋索靖《出师颂》
马圈湾简

　　1993 年 3 月出土于江苏连云港东海尹湾西汉墓中的《神乌赋》（"傅"为"赋"的假借字），这是一篇西汉晚期以讲述民间故事的"俗赋"文学作品，"其用笔精熟老练，笔道粗细多有变化……字形流美圆扁，横向取势，波碟之处重接斜行，形迹较长。草书书写纯熟流利，堪称西汉草书的精品。"① 其书体有人认为是草隶，有人认为是章草，两者认定都有自己的道理。笔者从简字看到有的字和部首的章法和章草很相近，有的字内连笔之间笔意恣肆，牵连环绕正是今草韵致，隶书的笔画笔意多有存在。总之，快捷简洁，草写的笔画和特征尤为突出，草意占有主导地位。我们暂且称为草简吧。

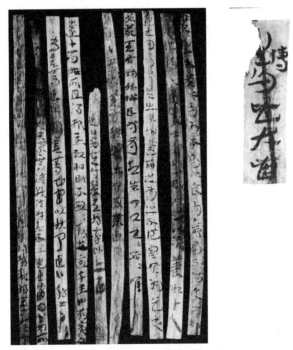

<div align="center">甘肃敦煌西汉《马圈湾简》</div>

　　《神乌赋》的书法极具特点，在发现的几十万枚简牍中，在这宽度不足一厘米的竹简上，用草书体书写这么多文字内容的墨书极为少见。其用

① 张成银：《汉简草书入门指南》，2 页，北京，民族出版社，2019。

江苏尹湾汉简《神乌赋》

笔精到，既有隶书的开张，又有草书的灵动；既有古篆的圆转朴拙，又有创新书体演变的气息；其笔画上变化不拘一格，横画捺画的波势极具隶书特征；一些竖画向下的拖笔，更见简牍书法中最绝妙的一笔，蔚为大观。粗细笔画的运用，充分显示出作者的书写功力，一些粗的笔画自由腴肌，便显出厚重古朴的仪态；细的笔画非柔弱单薄，寓巧丽与劲键之中；字内连笔的运用，自然随意，翻转流畅，极尽变化，结体上开张大度，变化灵动，绰约多姿，演绎着大汉的张扬和豪放；有的字竟有几种不同的写法，不拘一格，更见勃勃生机的稚拙美。

武威医简是 1972 年在甘肃武威旱滩坡汉墓出土的西汉末至东汉初的医简，是中国由隶变草的传世代表作，是东汉医家手抄的一部分医疗实践的经验总结，现藏甘肃省博物馆。

<p style="text-align:center">甘肃汉代《武威医简》</p>

书体应为章草类，墨迹当为民间底层人士书写而成，当时人们的社会生活日趋丰富，其文字的书写不得不追求简易速成和约定俗成的原则。进行草法的实践，并在实践中助力着书体的演变。

该简牍书体结字洒脱流畅，粗犷朴实，字体趋扁，波磔明显，字里行间跳动着一种动态美；使转笔画灵活多变，流速而不拘束。有的笔画更为随意流便，比章草更精炼，已流露出今草的某些特征，已达到了心手如一之境界，让人叹为观止。在章法布局上，开合、疏密、轻重、缓急、跳跃、韵律几个方面非常得体，不像竹简局限于一简一行之中的安排，而木牍多见少则一行甚至多行的书写，但不受界格所限，视木牍宽窄变化而定字数和行数，基本行密字满，多是有行无列，规整中有灵变，灵变中间奇趣，这正是简书中章法布局的一大创新，这一创新法一直沿用到后来的行、草书中。此简牍墨书出现了中国古代汉字造字"六书"中的转注、假借和异体字等，为"六书"理论形成提供了重要的佐证和活标本。

湖南长沙《东牌楼汉简》

2004 年，在湖南长沙东牌楼发现的东牌楼汉简，就是东汉草书简牍的代表作之一。该书体彰显着笔画的朴实和结体的巧稚，散发着蓬勃的生命力，凸显着更为简洁、便捷、约省的今草法。这当是古代人们在实用书写中冲破旧有笔画和结体等的束缚，加速着今草书体迅速成长的结晶，其笔画圆润，结体疏淡，起承转折，率意无拘，用笔和造型相得益彰。在章法布局上，纵有行横无列，字体大大小小，蕴含着变化；行气贯通，显现着生动的韵味。看似不经意之作，实则精能奇左。满篇带着平民的气息，透着草根的清香。其神奇，其魅力，消隐于寻常之间，又在不经意中绽放神采，兼有原始书法艺术和民间书法艺术之长，兼有章草体势和笔画及今草简约，流便，洒脱之特征，给人一种既素朴又巧稚，既简洁又浑厚，既传统又新变之美感。

由于东汉中后期纸张的使用及书写者的艺术创作，至此草书成为一项专门的艺术。东汉张芝在书法史中被称为"草圣"，与稍后的钟繇一起开

始了以名家的名义引领后世书法艺术的发展。魏晋以下书家多有对汉代简牍草书的吸收和应用，从"二王"、孙过庭一直延续到元明的书家，清末民初秦汉简牍帛书的出土对当时一些书家的草书创作也有很大的影响。

江苏尹湾汉简《神乌赋》《候粟君所责寇恩事》及甘肃东汉居延《永元器物簿》《死驹劾状》和长沙东汉东牌楼等汉简牍书法用笔奇丽，神采飞扬，字字若行云流水，又蕴含古朴凝重，皆为简牍草书之精品，从中可确证草书的产生最迟应在西汉末期。

根据纪年可以大致推算出这些草书比张芝等东汉末年书家的草书早两百年左右，比"二王"等魏晋书家的草书则早三百年左右，这些简牍草书墨迹清晰，字迹虽然小，但具有很强的直观性，能够在质感和笔触方面看清飞白，散锋，复笔等运笔的过程。从西汉至唐代，草书从带有隶书笔意的章草，发展成为韵秀宛转的今草，以致奔放不羁、气势磅礴的狂草。自后世的碑刻及今天我们深入研究这些简牍草书，有利于对战国、秦、汉以及后世的草书的认识。

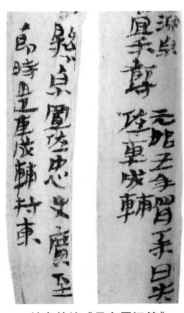

甘肃敦煌《悬泉置汉简》

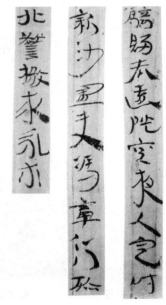

内蒙古居延东汉简牍《死驹劾状》

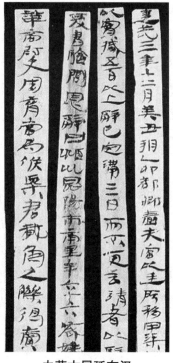

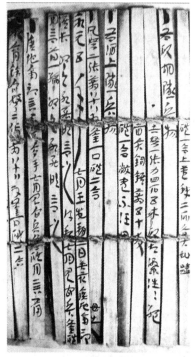

内蒙古居延东汉
《甲渠候粟寇恩事》

内蒙古居延东汉
《永元器物簿》

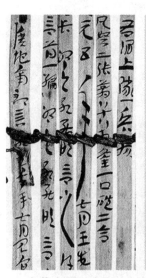

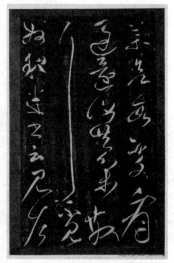

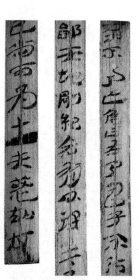

内蒙古居延东汉
《永元器物簿》

东汉张芝草书

江苏尹湾汉简《神乌赋》

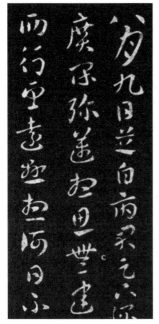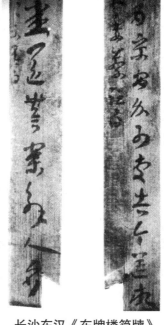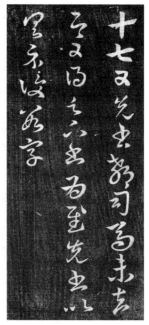

东汉张芝《秋凉平善贴》　　长沙东汉《东牌楼简牍》　　东晋王羲之《十七帖》

第三节　汉代简牍帛墨书与楷书之渊源

　　在书法的历史发展与演变过程中，人们一直认为楷书多是以碑刻的形式流传下来，似乎与简牍和毛笔墨书形式有些"风马牛不相及"，总是感觉时代相距甚远。但是看到汉代及晋代简牍墨书书法以后这种想法就要重新审视了。实际上两者背后则有着极大的关联性，只要把两者稍作比较就会发现：楷书与简牍墨迹在很多笔画上都是极其相似的，有的点画基本一致。所以厘清两者的联系与异同是阐明简牍墨迹对楷书在形成与发展中的影响作用，十分必要。

　　楷书也叫"正楷""真书"和"正书"。《辞海》解释说它"形体方正，笔画平直，可作楷模"。20世纪汉代简牍书法出土以前的近两千年来，楷书的起始一直有两种说法：一种说法是楷书创始人是汉代的王次之，但无

实物可考；另一种说法是汉魏时期的钟繇创立楷书，被后世尊称为"楷书鼻祖"。其实不然，早在东汉楷书就已经出现在社会俗写中，汉末、三国和晋朝时期，汉字的书写结构出现了"侧"（点）、为"勒"（横）、"弩"（竖）、"趯"（钩）、"策"（提钩）、"掠"（长撇）、"啄"（短撇）、"磔"（捺）等"汉字八法"笔画的初级状态和形态。如湖南长沙东牌楼简牍、走马楼吴简和湖南郴州西晋简牍等墨迹书法可以说是篆隶真草行五体俱有，其中早期楷书最为突出。

在汉代，隶书和章草蓬勃发展的同时孕育着一种新兴的字体，这就是后世的楷书。不过，楷书的说法是到了唐朝以后才逐渐变为约定的。在简牍运用的时期，楷书还没有完全形成和完善，与隶书交相混杂。本节所分析的楷书，在与隶书区别时采取以下几种方式：首先，隶书最明显的笔画特征是长横、捺画和波磔。燕尾较为明显的隶书，也就是八分书，在汉代碑刻中比较常见，而简牍中并不十分明显，因而启功先生认为汉隶俗写体重要的特点是横画起笔无"蚕头"，收笔无"燕尾"，并称为"新隶书"。裴锡圭先生继承了这种看法，并且注意到这种俗体隶书的写法"在很大程度上抛弃了收笔时上挑的笔法，同时还接受了草书的一些影响，如较多地使用尖撇等，呈现出由八分向楷书过渡的面貌"。[1]

这是本节判别隶书与楷书的重要参考标准，依上所述，是否具有燕尾并不能作为隶书与楷书的分界，那么收笔的顿按就显得尤为重要。不可回避的问题是，即便为了方便研究，在此列出了隶楷的区分，但不能否认的是，即便归为了楷书一类，简牍中的"楷书"仍然处于进化阶段。因而在分析时，采取对比区别的方法，以便能更直观地进行分析。另，由于简牍中的行书并未对当代书法产生巨大的影响，且在文字演化过程中，难以与楷书进行割裂，故而以楷（行）书合述的方式，对其进行分析。

简牍中楷书的形成与特点不似篆隶一样明显且具有极强的代表性，多数特征均体现在细部，对当代书法的影响不似篆隶直接。为了更直观展现其在细微处对当代书法的影响，下文采取古今比较写法。先简要叙述一个

[1]　裴锡圭：《文字学概要》，北京，商务印书馆，1988。

阶段内简牍中楷书的形成与特点，再辅以对当代书法的影响进行对照，以期在分析中探索当代书法在此类创作中的所得，并关注被忽略的部分。

当代书家对于简牍中楷书方面的运用，相对比较集中在小楷方面，或是用以改造细化魏碑等碑版类楷书，使其具有书写性。就目前已经公布的简牍资料，我们可以比较清晰地发现，楷书方面的创作并未如同篆隶一样，有各地不同简牍的融合运用，而是仍保持了较强的各自出土地简牍的风格。

甘肃武威西汉简《王杖十简》和《王仗诏书令简》字形方整规矩，笔画横平竖直，结体严谨工稳，初看似隶书，细细品味多见楷书笔画之端倪，可说是楷化的隶书。我们从中既可看出官方书体的规范性、严肃性，又可读悟出与唐代大书法家颜真卿楷书相近的书风。

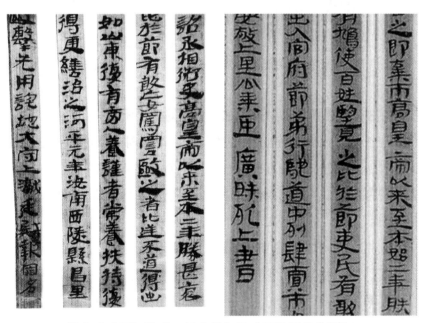

甘肃武威西汉简《王杖十简》和《王仗诏书令简》

其用笔多见提按之处，笔画轻重之变化可见类似楷书的特征，轻处不是一味轻飘而毫无重量的笔迹；重处也不是僵硬而毫无灵动的墨痕。轻重

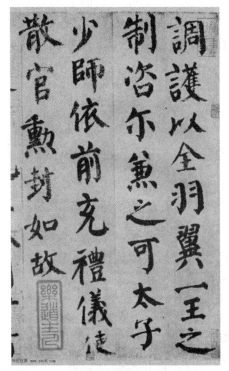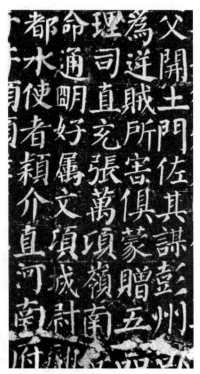

唐颜真卿楷书墨书《自书告身贴》、碑刻《勤礼碑》

交替进行，使其点画线条呈现粗细变化和筋骨之质感。

湖南长沙东汉时的东牌楼简牍，当为东汉时早期的新体楷书的代表作，结体随意散漫，笔画或存旧意或呈创新，字势东倒西歪。作者似随手写来，颇为自由，并将当时当地出现的美感、新的书写形式融入其中，在便利中求得美感。整篇看来活泼生气，婉约风流。

今人王晓光《新出土汉晋简牍及书刻研究》一书中所载："从点画细节上分析，东牌楼简墨中提顿、点化笔、省并笔等的强化以及竖钩、横折、横、撇、捺等笔画楷行化，都拉开了与旧体的距离。"[1]东牌楼简牍墨书处处示人以楷则，与后来的楷书十分相近，被人认为是比"正书之祖钟繇正书书迹还要早的正书形态"。该简牍书既有研究欣赏价值，又代表了这一时期楷书新构图尚未清晰的史实。

① 王晓光：《新出土汉晋简牍及书刻研究》，132 页，北京，荣宝斋出版社，2013。

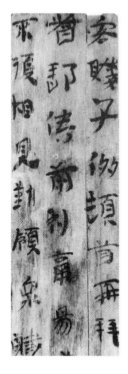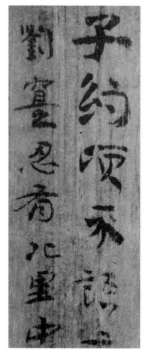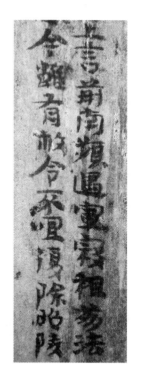

湖南长沙后汉东牌楼简牍

1959 年 7 月，在甘肃武威古汉墓出土的《仪礼简》大约书写于西汉成帝时期，整篇抄录儒家经典。

此简字体工整，用笔顿挫有致，顿笔处沉厚而不凝滞；挫笔处转动气足而不脱节，体现了较强的用笔基本功。笔画轻重分明，横画、撇画秀劲，捺画和竖画厚实；有些横画已无蚕头状，捺画已无燕尾状，这与楷书笔画十分相近。楷书八法已见字里行间。由于运笔较快，一些笔画往往出锋收笔，致使一些撇、钩、捺等笔画类似于后世的楷书。这在汉隶碑刻中是不多见的，"撇"的收笔都是留住稍顿藏锋，或是逐渐丰肥，最后顿笔趯起，而类似楷书的"钩"几乎没有，"捺"的收笔大多微微上翘。楷书的一些特征，在西汉后期隶书成熟时就已经孕育了。

这使我们看到了楷书是由隶书简捷书写而逐渐形成的一个例证。依此我们完全有理由做出推断：早在两汉时期，此楷书形态的书体已经初具规模了，逐渐形成了一整套较为严格的法则，并在当时民间和官方中流行开

甘肃武威《仪礼简》

来。诸如甘肃敦煌《汉亭吏逮进言》木简，甘肃居延阳朔元年简，湖南长沙五一广场东牌楼简牍、走马楼吴简，以及香港大学文物馆收藏的《序宁简》等均为简牍墨书中的楷书先行者，至少是隶书笔画的变异，以至生成早期楷书雏形。

从简牍的书写笔画和运笔特征上来看，很大程度上为魏晋时期完全成熟的楷书奠定了基础。从《曹子建碑》和"二爨"来看，《曹子建碑》行草隶楷兼而有之，混杂在一起，可见三国时期的书法演变是由隶书和草书逐渐向行书和楷书演变，而魏晋南北朝时期云南曲靖少数民族地区的"二爨"即是隶楷相掺杂，更体现出文字的演变和国家统一、文化不断融合的过程。

额济纳居延后汉简《候粟君所责寇恩事》、武威后汉简《王杖十简》，特别是湖南长沙出土的东汉《东牌楼简牍》、长沙《走马楼吴简》及湖南郴州《西晋简牍》为追溯楷书的起源、形成，提供了有力的证据和见证，

湖南长沙东汉
《东牌楼简牍》

湖南长沙
《走马楼吴简》

湖南郴州《西晋简牍》

对当今楷书的创作发展有着极重要的意义。刘涛先生提出"东牌楼汉简书迹中已经存在非常接近后世正书的形态，是比'正书之祖'钟繇正书书迹还要早的正书形态"。①

东牌楼汉简出土前，东汉末早期楷书手书墨迹很少见到，导致东汉中期至东汉末三国间有一段手书墨迹空缺，也是导致当年"兰亭论辩"王羲之书《兰亭序》真伪辩驳的原因之一；早期楷书墨迹大量出现，说明早期楷书在东汉末期已逐渐成为主流实用书体之一，在一定程度上填补了这一段手书墨迹的空缺，对研究早期楷书在汉末发展与应用，对整个楷书书体发展演变的研究都是极为重要的。

手书墨迹是书法艺术的原始面貌，尤其是东牌楼汉简牍和走马楼吴简是早期楷书墨迹，对后世小楷创作及手卷的创作都有着不可估量的启示：其中的横也是在楷书创作中较为有代表性的特征。其右上端稍向上倾，在末尾回钩写下折时自然形成了棱角分明的转折，这样有力的下笔让力量直达竖画末尾，形成了方形的收笔，有的时候侧锋斜出，会造成尖形收尾。另外，强烈的硬钩是在作品中最能体现走马楼吴简状态的笔画。它是在竖画行笔道末尾时，因为书写速度快而急转笔锋形成的尖钩，在走马楼吴简中的出现有着重要的意义，同样也是当代楷书受到简牍影响较为明显的特征。

就书法艺术而言，魏晋之际是我国书法艺术发展非常重要的时期。它上承汉末隶书成熟阶段，并进而达到顶峰时期；下启由隶书蜕变产生的草书、行书、楷书今体书系统，魏晋楼兰简牍留下来的早期楷书面貌多样。当代创作所展现的大致分为两类：第一类是隶意浓郁而古质的楷书，这类创作中横向笔画虽然左高右低，但结字仍然是"平结式"。这种写法或也受到了《三国志残卷》的影响。第二类是部分楷法趋于新妍的楷书。特点是笔画直劲，趋于平正，笔画形态更接近成熟的楷书。这类楷书笔画的"端部"和"折点"都是醒目之处，是书写者采用了"提按"的用笔方法所致。由于"提按"的大量运用和强调，特别是横画收笔的按锋和撇笔的

① 刘涛：《中国书法史·魏晋南北朝卷》，南京，江苏教育出版社，2002。

额济纳居延后汉简
《候粟君所责寇恩事》

武威后汉简《王杖十简》

方头锐尾，使得早期楷书带有隶意的挑笔隐没。笔法的改变影响了结字的体态，这类楷书的体态与"王书"十分相似，也可以说是当代作者对"王书"求新的一种改造。

被称为"楷书鼻祖"的汉魏时期的钟繇，深受汉简早期楷书的影响，后经他总结、修饰、规范形成了后来的楷书，如《宣示表》《贺捷表》碑刻小楷文字。如今的小楷创作更提倡古拙、有神气，而简牍早期楷书墨迹则能更好地让人们揣摩其中的古质天真之美、气格充盈之态，不论从其用笔还是结体造型或整个章法布局中都可以汲取营养，并且努力将其运用到小楷的创作中去。三国魏晋是纸张发明以后简牍书写的最后阶段，湖南长沙走马楼吴简、湖南郴州苏仙桥西晋简牍与钟繇及王羲之小楷极为相似。由此说明汉代就有了楷书之雏形，到魏晋时期就已趋向成熟，历经唐代而

魏晋《楼兰简牍》

东晋王羲之《黄庭经》

湖南长沙《东牌楼汉简》

湖南长沙《走马楼吴简》

到达鼎盛时期。

楷书在唐代形成了森严的法度并达到一个高峰之后，再无里程碑式的创新。碑学兴起后，魏碑进入了人们的视线，掀起了一次楷书革新浪潮。简牍提供的墨迹，恰是楷书形成时期的样本，其楷、行、隶三体糅杂的样式，或许能够给当代楷书、行书的创作带来新的活力。

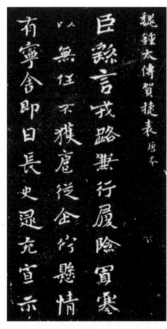
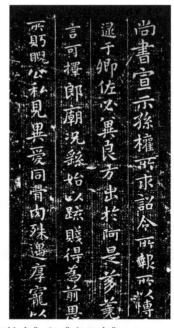

魏晋钟繇楷书碑刻《贺捷表》和《宣示表》

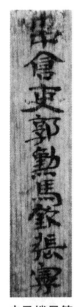

走马楼吴简

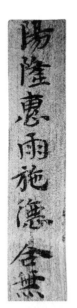

郴州西晋简

东晋王羲之楷书
《乐毅论》

第四节　汉代简牍帛墨书与行书之关联

　　广泛地讲，任何一种书体的随意写法，都可看成是行书或带有行书笔意的书体。早期汉简中最为奇特的要数天汉三年简（前98年），即《流沙坠简》，书写随意草率，纯以八分书的草写法书写而成，体现出当时种种美的追求；结体自由多变，多以简化和连写减少、归并笔画，将其新的笔法融入其中求得美感；笔画由繁变简，变曲为直，变圆为方，变长为短，字形随之变化，显示了字体由篆入隶，笔画书写上的转换和起承转合之中特有的连动节奏和笔意。此简字体笔画连写比较普遍，行草化现象尤为常见。这种转连笔画正是后世行草书的一个重要特征。这正如启功先生所讲："那些灵活的、随便的字，可以说与后世行书的书写

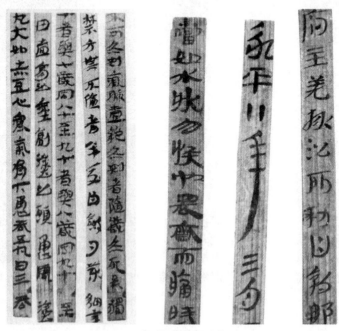

甘肃《武威医简》

手段有相近之处……以《天汉简》为代表，这类灵活的字迹，状态较多，它的特点是笔画的长短，配搭的疏密都不太讲究，有时应连应断的关节也不注意，可以说是一种'粗书'，和后世从真书变出来的行书，性质极其相类。"①

敦煌《本始六年简》(前68年)不受正规书体的束缚，冲破严肃规整的书写形式，在书写便利和实用审美之间约定俗成一种因势生发，烂漫自然的字形式样。在有限的空间内随意而变，可长可短、又正又欹、大小参差，具有较强的适应性和表现力。笔画减省牵连，提按有度，起承转合脉络清晰，明显地看到后世行书用笔的特征。笔画的减省、合并和牵连，以及笔法的使转，都极大地适应了快速书写的需求，书体也体现出某种程度的流动感和笔画间的映带趋势。特别是转、折笔法的运用，更是形成行草书体用笔的一大要素。当笔锋发生方向性变化时，如横向笔画向右下方用笔或竖向笔画向右向用笔时，均已转笔书写呈弧形弯曲状，在一气呵成的情况下，写的轻松自然，甚得意趣；正是这种转笔的书写在书写中连绵纠结笔画的形成，以及映带牵连笔画的运用等的草写法，慢慢融入八分汉隶中，并不断规范实践，才创造了新书体的出现——行书体和章草书体。该简应是行书的先声，章草书体端倪的初露。而事实上这些用笔法，在数百年后的行草书体中得到了充分的证实。

湖南长沙东牌楼东汉《客贱子俦》简，为汉隶占据书写舞台的主流使用体之一。其简笔画姿态多变，省并、连属笔画增多，更引人注目的是墨书中提顿笔明显；横折、竖钩、横、撇、捺笔画的楷行化加强。横笔画不求横平而多呈前锐后钝之状，而且大多是向右上取势，呈左低右高的倾斜状；竖画不求其直大多右倾，收笔多出锋而为之，很少驻笔；撇画劲挺爽利，几乎是统一的上钝下锐的直撇；结体形态简率，从此简中清楚地看到新的书体在加速度的发展中，没有完全建立新的秩序，它比正书生动活泼，又不像草书那样受制于草法，完全是一类俗笔隶书的近亲。形体结字松散，字形纵长，或依新法，或存旧意，字态呈东倒西倾状，特别是左倾

① 陈启智：《启功教我学书法》，128页，天津，百花文艺出版社，2015。

先竖后横的接笔处，多不相接，搭笔松散，状似缺口，此简和东汉前期墨迹拉开了距离，可说是有了本质上的区别，更显新意盎然，堪与今日行书体相媲美。

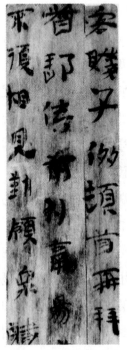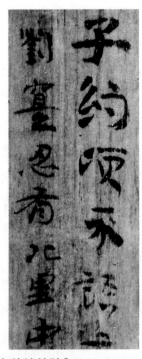

湖南东汉《东牌楼简牍》

湖南长沙走马楼吴简是其中比较重要的一支，它常常在书写创作中被分解运用。横画上尖形或先竖下按的起笔，平势顺锋的入笔还有趋于平直的运笔过程，微微向下顿的收笔都呈现出楷书的特征，以此在创作中展现一种较为高古的气息。一些偏旁部首的笔画出现省并，写得活泼圆通；字形长，字势欹侧，有婉约风流的韵致，还显示出了"古肥"的特征。但其用笔之势和结体之态，已与行书相当接近。

诸如居延新简《劾原宽状》简，现藏甘肃省博物馆，西汉成帝时的鸿嘉元年简，西汉居延的神爵四年简等均属这一时期书写自然随意、造型因势生发、布局天真烂漫的行书类，为今日临习者提供了足资取法的空间。

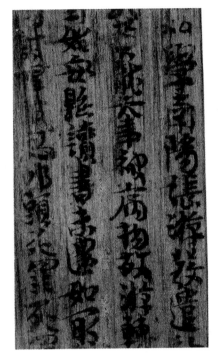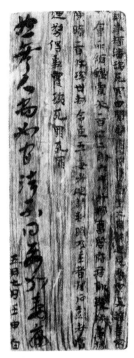

湖南长沙《走马楼吴简》

第六章　中国古代简牍文化方略

第一节　中国古代简牍文化

孔壁是孔子故宅的墙壁。据传古代经书出于壁中，故称。《汉书·鲁恭王传》："鱼恭王初好治宫室，坏孔子旧宅以广其宫，闻钟磬琴瑟之声，遂不敢復坏。于其壁中得古文经传。"宋周越《法书苑·李阳冰书》："阳冰李大夫书云：'某志在古篆……常痛孔壁遗文、汲冢旧简，年代浸远，谬误滋多。'"元柳《尊经堂诗》："济南耄言出，孔壁发神秘。"元王逢《后无题》诗之五："衣冠并入梁园宴，简册潜回孔壁光。"

西汉景帝刘启末年，藩王鲁恭王刘余拆毁孔子旧宅来扩建其宫室，在孔氏墙壁中发现了古文《尚书》及其他经典，计有《尚书》四十六卷五十八篇，《逸书》十六篇，《礼古经》五十六卷，《逸礼》三十九篇，《礼记》一百三十一篇，《明堂阴阳》三十三篇，《王史氏》二十一篇，《春秋左氏传》三十篇，《古孝经》一篇，《古论语》二十一篇。因为这些经书都是用战国时六国文字写成，与汉代通行的隶书相较被称为"古文"。这就是历史上有名的孔壁古文经。

这批经古文在发现之初，曾有不少学者加以研究，但没有得到广泛的承认。其中的古文《尚书》，由孔子的后人孔安国用今文解释，在汉武帝时献给了朝廷。因为当时汉朝宫廷发生了"巫蛊之祸"，所以它未立于学官，而是存放在国家藏书中，无人传授。直到刘歆整理古籍时，才对它加以推崇，但仍未立于学官。后王莽执政，一度采纳刘歆的意见，在太学

里传授古文《尚书》，此书遂流传于世。东汉学者贾适、马融、许慎、郑玄等都曾研习和解释过古文《尚书》。这部古文《尚书》经过西晋末年的"八王之乱"及刘渊、石勒等北方部族的混战后，便佚失了。到了东晋时，忽然出现了一部由孔安国作传的古文《尚书》，并在南北朝和隋唐时被当作国家法定的读本，但人们一直认为这部古文《尚书》是伪造的。宋代就有人提出怀疑，经过元明两代，更不断有人提出疑问，直到清初阎若璩的《古文尚书疏证》出来。

汉哀帝建平元年（前6年）时，刘歆在研究了古文经后，写了一篇《移让太常博士书》，提出要把古文经列于学官，以取得与今文经同样的地位，结果遭到今文经博士的群起反对。这是经学今古文的第一次争论，也是经今古文学派别的形成和经学开始分化的标志。伪古文的出现和真古文的存在本不相干，但古文经既出现了伪书，于是一些人因此就对不少古文经提出了疑问。在清代嘉庆道光年间，今文经学重新兴起，怀疑古文经之风大盛，就连《左传》以及孔壁的真古文《尚书》也都被说成是假的。此说到清末康有为作《新学伪经考》时臻于极点，似乎一切古文经都出自刘歆伪造。因此，孔壁古文经对清代的经学和考据学影响甚大。孔子故壁中发现用战国时期蝌蚪法笔法写的《尚书》，比汉文帝时伏生言于其女羲娥，再有羲娥转述给晁错，最后用隶书书写的《今文尚书》多16篇，故称《古文尚书》。

孔壁中书到底是用什么字体书写，也是人们一直研究的一个重要问题。《汉书·艺文志》载："武帝末，鲁共王坏孔子宅，欲以广其宫，而得古文《尚书》及《礼记》《论语》《孝经》凡数十篇，皆古字也。"至于前面所说的《汉书·鲁恭王传》载："鲁恭王初好治宫室，坏孔子旧宅以广其宫，闻钟磬琴瑟之声，遂不敢复坏，于其壁中得古文经传。"只是当时人们一个神秘的说法。字体一定是古隶以前的字体中的俗体，只是以哪一种用笔方法为主要的而已。

许慎在《说文序》中说："时有六书：一曰古文，孔子壁中书也。二曰奇字，即古文而异也。三曰篆书，即小篆。四曰左书，即秦隶书。秦始

皇帝使下杜人程邈所作也。五曰繆篆，所以摹印也。六曰鸟虫书，所以书幡信也。""古文"与小篆并列，当知孔壁中书非小篆无异。应当认为是"古隶"字体。经分析研究孔壁藏书的文字后，以其字形"笔划尾部纤细，状似科斗"，人们通常称为"蝌蚪文字"，其实就是蝌蚪法写的俗体。

王国维《科斗文字说》载："魏晋之间所谓科斗文，犹汉人所谓古文。若泥其名以求之，斯失之矣。"魏晋之间，也称某些文字为"科斗文"，这分明与孔壁书中的所谓"科斗文"是不一样的。他们之言所称谓的"科斗文字"，正与汉人言孔壁中书文字为"科斗文字"一样，只是因字形而予以的一种称谓。秦统一全国文字，其实小篆并非主流文字，应该是战国俗体以后的"古隶"这种字体正在不变演化阶段，笔法上有好多状似蝌蚪。

第二节　中国古代简牍文化之延伸

在纸发明以前，简牍是我国书籍的最主要形式，对后世书籍制度产生了深远的影响。直到今日，有关图书的名词术语、书写格式及写作方法，依然承袭了简牍时期形成的传统。

在秦朝，始皇政令浩繁，简牍直接就能下达乡镇。中国考古工作者最新研究发现，秦始皇嬴政的求"仙药"政令两千多年前已能下达至乡镇。在秦代洞庭郡迁陵县衙署的档案中发现，用毛笔书写在窄长木片上的部分文字，是乡一级官署公文汇报"都乡黔首毋良药芳草""琅琊献昆仑五杏药"等内容。大意是一个叫"都乡"的乡镇没有公文所求的芳草良药；一个叫琅琊的地方，可能位于今天山东临沂、青岛一带，献上了从一座"昆仑山"上采集的"五杏药"。

研究认为，简文对秦始皇求"仙药"的诏令及地方献药情况的记载，显示出两千多年前秦王朝统治下权力高度集中的情况。当时，秦朝通信、道路状况有限，中央政令文书可直达迁陵等边陲地区，甚至下一级行政乡

镇，其行政效率之高和对地方控制力之强可见一斑。在里耶秦简中，原本记载的完整医方数量应当至少超过马王堆汉墓《五十二病方》中的医方。里耶秦简提到"艾灸""针刺""熨法""方药"等治疗手段，说明针刺和艾灸疗法在两千多年前的秦代就已在当时的医疗体系中使用。周琦说："内服外用兼有，证明当时的中医治疗手段已较为完备，秦人已将不同地域的医学融合在一起，而这些治疗手法后世一直沿用。"人们还推测，秦代权力高度集中下可能已形成较规范的"官定处方集"，类似于如今的国家药典成方。它于 2002 年于湖南湘西土家族苗族自治州龙山县里耶镇里耶古城出土，以"里耶"命名，总计 3.6 万多枚、20 多万字，时间跨度从公元前 222 年至公元前 208 年，涉及政治、军事、民族、经济、法律、文化、医药等诸多领域。

里耶秦简完整再现了秦始皇治理国家、保证国家正常运转的秘密，被视为继兵马俑之后秦代考古的又一重要发现，填补了《史记》《汉书》对部分秦史无记载的空白，不亚于甲骨文对于商史研究的意义。

从秦汉简牍的文化价值上看，意义极其重大，从研究角度上讲，书契自刻画始，金石也，甲骨也，竹木也，三者不知孰为后先，而以竹木使用最广。"竹木之用亦未识始于何时，以见于载籍者言之，则用竹木者曰册。"我国古代，在纸张尚未发明和普遍使用之前，竹木简牍是主要的书写材料。至于简牍的使用起源于何时，现在也未有统一的结论。从甲骨文中册（作册字），象征着用编在一起的简，（作典字）《说文》训为"册在（几案）上。""唯殷先人，有典有册，殷革夏命。"说明殷商时代，已有典册。"文武之道，布在方策"，这说明周文、武王的治国大政是写在方策之上（"策"是"册"的通假）。《墨子·明鬼篇》曰："故书之竹帛，传遗后世子孙"。《韩非子·安危篇》曰："先王寄理于竹帛"，其文中之竹指的就是竹木简牍。这说明它在战国时代用来记载事理，就已十分通行了。

秦汉是简牍的黄金时代，在出土的云梦睡虎地秦简《内史杂》中，已有对于下级有所请示，必须以书面形式报告，以记录备案的严格规定："有

事请也，必以书，毋口请"。据史书记载，当时秦始皇执政时，每天批阅的写在简册上的公文，达30公斤重。史书记载秦始皇"躬操文墨，昼断狱，夜理书"，一天阅120斤竹简奏章。20世纪90年代西安发现的大量文书封泥，也是佐证。

汉代继承了秦的政体，随着生产力水平的提高，社会财富与日俱增，经济繁荣，国力雄厚，文字的使用范围空前扩大，而使用材料主要为竹木简牍。汉武帝时，就有"文书盈于几阁，典者不能遍睹"以及"持牍趋遏""手书对牍背"的有关记载。汉武帝以后，纸张开始出现，造纸业的发达，使纸张得以广泛流行，纸与册牍并行使用。史籍载，"章帝令"达公选《公羊》从颜诸生高才者二十人，教以《左传》与简纸经各传一通。直至东晋恒玄帝下了"古无纸，故用简，非主于敬也，今诸用简者，皆以黄纸代之。"的明令规定以纸代简，我国古代的简牍时代才告结束。

如从殷商算起到东晋，简牍使用的时间长达一千六七百年。由于时代久远，沉埋于地下的殷周简牍早已腐烂，至今没有发现实物。现在据出土所能见到的简牍，主要是战国至晋初的简牍实物。从出土情况看，秦汉时期是简牍的盛行阶段。秦汉简牍的出土不仅有着极其重要的文化价值，而且对我国古今文字的演变和书法研究提供了可考的实物资料。

秦简牍发现比较晚，但内容涉及面极广。其中有的没有字迹，真正可以确认字迹的是一万七千枚。在内容方面有官文书、律令及司法案例、日书、算术书等各种书籍、私人信函和质日等。简牍同时具备文物和文献价值，是了解秦国及秦代政治、经济、法律、军事等制度的珍贵资料，在两千年后再现当时的社会环境及文字发展的状况。

简牍作为我国最早期的书籍形式，对中华文明的形成及发展有着巨大的作用。钱存训认为："中国古代文明的辉煌成就，最初是依赖竹帛得以传承至今。在这最早的时期中，不仅今日通用的文字和书籍的一些性质渊源于此，而且影响后世的哲学思想、生活习惯和伟大著述，也都是在这一时期中孕育而成。"① 这一评价是非常中肯的。

① 饶玉梅：《〈书于竹帛·中国古代的文字记录〉读后感》，2014年5月博客。

第三节　中国古代简牍帛之收藏与保护

一、墙壁存藏的"壁中书"

所谓"壁中书"，即前面所说的相传于汉代出自孔子宅壁中的古文经传。其发现过程诸文献记载详略不一，《辞海》修订本"壁中书"条释曰："汉代发现的孔丘宅壁中的藏书。""壁中书"号称为"书"，实际上皆为记载经文的竹简木牍。

二、存藏于墓穴

墓穴存藏是古人有意识存藏简牍的主要方式。目前出土的简牍中，尤以汉简为多，达 7.36 万多枚。其中相当多的简牍出自墓穴。汉代的简，较著名的有长沙马王堆 1 号、3 号两墓出土的医术内容的竹木简。1972年，山东省博物馆和临沂文物组在临沂银雀山发掘了两座西汉墓葬（即 1号墓葬和 2 号墓葬），墓葬中出土了大量的汉代文物，有竹简、陶器、漆木器、铜器、钱币及其他一些随葬品，其中以竹简数量最大。银雀山 1 号西汉墓出土的 4942 支竹简，内容多为兵书，其中有久已亡佚的《孙膑兵法》；其中以竹简数量最大。其内容多为古代文化典籍，非常丰富，而且十分珍贵。马王堆 1 号汉墓随葬物品极为丰富，出土文物多达一千余件，墓主的尸体历两千余年仍然保存完好。1973 年 12 月至 1974 年初，马王堆又发掘了 2 号和 3 号两座汉墓，其中在 3 号墓中出土了一批具有重要历史价值的古代竹简和帛书。3 号汉墓共出土竹木简 600 多枚，除 220 枚为古代医书外，其余皆为记录随葬器物的清单。而东汉简牍较大规模的发现，是在甘肃武威磨嘴子、甘肃旱滩坡等东汉墓葬中发现的竹木简 600 余

支。甘肃破城子旧居延汉简出土遗址一带，发现简牍 1.9 万多支，系解放后出土简牍最多的地区。这些竹简的字迹并非一人所写，而是不同人的手抄本，这些手抄本为研究当时书法提供了宝贵的借鉴。又如，1981 年至 1989 年底，湖北省文物考古研究所在江陵县九店发掘东周墓 596 座，其中 56 号、62 号出土有竹简。《九店楚简》情况介绍是："一九八一年至一九八九年底，湖北省文物考古研究所江陵工作站（原蜀湖北省博物馆）在江陵县九店发掘东周墓五九六座，其中五六号、六二号出土有竹简。"郭店楚简于 1993 年冬出土于湖北省荆门市郭店 1 号墓，虽数经盗劫，仍然幸存八百余枚。郭店 1 号墓位于纪山楚墓群中。郭店楚简的文字是典型的楚国文字，具有楚系文字的特点，而且字体典雅、秀丽，是当时的书法精品。这批古书不同于一般的公文和文书，是由专门的人抄写的。出土的文物显示为战国时期楚文化的风格。

秦简有湖北云梦龙岗地区睡虎地 11 号墓出土的 10 种，包括《秦律十八种》《语书》《日书》等，内容很丰富。1986 年，在甘肃天水放马滩一个秦墓中又发现了共计 460 支秦代竹简，时代较云梦睡虎地稍早。睡虎地 11 号墓是小型的木椁墓，随葬品有青铜器、漆器、陶器等七十余件。竹简原藏棺材内，保存较好，字迹清晰，只有少数残断。这批秦简经过科学保护，细心整理并复后，总计有简 1155 支（另存片 80 片）。1989 年 10 月至 12 月，湖北省文物考古研究所、孝感地区博物馆、云梦县博物馆合作，在云梦县城东郊龙岗地区发掘了 9 座秦汉墓葬。其中 6 座为秦代墓葬，两座为秦汉之际墓葬一座为西汉墓葬。6 号墓竹简出于棺内下半部，分散在淤泥当中。"竹简有上中下三道编绳，上编绳约在距简头一厘米许处，下编绳约在距简尾一厘米许处，编绳疑丝质，简侧有契口以固定编绳""简文用毛笔书写于竹简篾黄一面，篾青一面曾加修治，但没有写字。由于保存的问题，竹简上半部字迹大多比较清晰，而下半部残损严重，文字漫患不清。竹简文字为秦隶，字形统一，应当出自一人之手"。从内容来看，"龙岗秦简的内容是秦代的法律"。

晋简发现很少，在吐鲁番 TAM53 号墓及南昌东湖区永外街 M1 号晋

墓中有零星几支。

三、存藏于井窖中

1996 年 7 月，长沙市文物考古研究所对长沙市五一广场走马楼建设区域内的古井进行抢救性的发掘。在该区域的古井中发掘出大量三国时期吴国的竹木简。这些古井包括战国、两汉、六朝以及唐宋至明清时期的，共五十余口。其形制可分为六类：直筒形、袋状形、长方形内置木质井壁、直筒形内置陶质井圈、直筒形砖砌井壁、直筒形内置藤或竹编井圈。按使用功能可分为引用、仓储和基础三类。其中出土文物包括生活用器、生产工具、建筑材料、铜钱和简牍。部分汉代瓦当为长沙官署建筑用物。出土简牍总数在十万片以上。这些简牍发现于编号为 22 号的一个袋状圆形井中，上层土质分别呈黄褐色和黑褐色，按质材与形制可分为竹简、大木简、木牍、封检和籖牌等。

1997 年长沙走马楼 22 号井发掘开始整理的 2141 枚（含残片）佃田类大木简，十之八九属于上述从淤泥中抢救出来的一批，材质尚好，字迹可辨。这种大木简由于其形制特殊，内容相近，残损不大……同属于这批抢救出来的吴简中的竹简，残损较大。五一广场周围地段共发掘历代古井、古窖数量之多、地域之集中、内涵之丰富，特别是对长沙古城历史以及湖南战国秦汉时期考古学分期研究，有着与一般墓葬资料所不能替代的作用。

简牍能够得以存传于世，需要以下条件：第一，行为主体是文化人，他自身有较高的文化修养，知道文化的价值。他能对他生活时代的文化进行选择，择优保存有价值的文化典籍；第二，对生命的本质有深刻的认识。至少在他们的意识中，把人类的生存看作是一代代人生命传承的过程。任何当代人的生命都是自远古而来，联结未来的纽带，有传递文化给后代子孙的责任与义务；第三，有丰富的存藏知识和能力，能考虑存藏的条件，选择合适的方法妥善保存。

1. 将书籍放置于墙壁中，是特殊情境下保存图书的基本方法

为什么古人把简牍存藏于墙壁中，目前学术界都认同起因于秦始皇焚书坑儒。秦始皇焚书期间，民间儒生将一些古文经书埋藏起来，至汉代前期，被埋藏的书籍相继发现，如汉景帝时，河间献王以重金在民间征集所得古文经书。汉武帝时，鲁恭王从孔子故宅壁间所发现的古文经籍也是这个情况。诸王等先后献给朝廷，藏于秘府，使得一部分书简得以传承。选择墙壁显示出贮藏者的生存智慧，墙壁是构成房屋最重要的组成部分。墙壁支撑了屋顶，使房屋形成能遮风避雨的居住空间。将书简放置于墙壁，能遮风避雨，防止书简腐朽；墙体宽阔，能贮藏简牍，而且不易被他人发现，墙体高于地面，不受风雨的侵蚀，时间越长，墙壁越干燥，给简牍提供了良好的存藏条件。简牍与人同在，只要房屋能够居住，书简就会得到安全保存。这种存藏方法一直影响到后世的藏书。例如，段渝先生在《一代大儒刘沅及其〈槐轩全书〉》一文中这样写道："西充鲜于氏特园藏本《槐轩全书》，为刘氏门人藏于乡村居室夹壁之中，故数十年后得以保全，使此书成为当今《槐轩全书》罕见之全本。"①

2. 墓穴珍藏形成一种丧葬文化

古人宗族观念浓厚，一个家族的人死后葬的墓地大多在同一个地方。现在我们常常听到以姓氏加坟山为地名的称谓，大多数属于这种情况。如李家坟山、张家坟山，吴家坟山等情况。之所以家族的墓地得以保存，是因为中国人有尊敬长者、死者为大的传统思想。例如，孔子曾为母亲守墓三年。而孔子死后，其弟子为其守墓六年。孔林能够传世两千多年，就是这种传统文化的延续。古代家族墓地，后代是要用尊严、甚至生命来保护的。所以，墓穴珍藏在我国已经形成一种丧葬文化，墓穴藏品较多的大多数是达官显贵，陪葬品的类型和数量，显示他们特殊的地位。还有一种可能是官府按官阶选择陪葬方式和陪葬品，以此作为官员生前从事的职业的评价。所以墓穴发现的简牍，一般都是比较珍贵的。比如在用料方面，大

① 石贤伟：《古代简牍传世方式及其文化意识探讨》，2014年3月13日四川省社会科学院理论研究天府智库。

多选择上好的竹简木牍作为书写的材料，这样便于书写，其书法也很精美，也利于较长时间的保存。藏简也很讲究，有的将每类材料用不同的标识进行区分，把不同类别的简放在一起，有的在竹简上切个洞，有的斜切一点，有的用不同的颜色区分，有的通过画图案进行区分。这里我们可以看出书简的分类已体现现代人的图书分类思想。这样的丧葬文化传统，使古代的墓群能够保存下来，给我们留下了珍贵的文化财富。

3. 井窖存藏体现的现代档案意识

井窖存藏正如前面所说，最典型的是湖南长沙走马楼发掘的井窖。长沙走马楼已发掘的五十余口井窖十多万片三国时期吴国简牍，被专家推断为"很可能就是临湘侯的或更高级别行政机构的官府档案"。走马楼井窖竹简木牍为临湘侯国的档案，这个观点基本已成定论。吴简大都是孙吴时长沙郡如田曹、户曹、仓曹与库等有关机构的档案文书，其中许多是契约合同的凭据，必须妥善保存。事隔多年之后，有目的地将它们放置在空仓里，既有到期失效、就此作废的意思，也有郑重封存、避免流失的意思。对于这个观点，也有学者认为走马楼吴简当属后者，是简牍存藏者有意识为后世留存的档案资料，他们已有较自觉的档案意识。走马楼的井按其功用分为饮用、仓储和基础三类。井中的基础井"常常将早期井壁扩大，或全部清除，或大部分清除仅留底部，而充填河卵石，层层夯筑，十分坚实"。"夯土层分布在该区域的北部和西部，夯土纯净，不含任何杂质，系就近挖掘的红色网纹土精心夯打而成。在构筑这处夯土台基时，对位于其下的早期井、窖和其他遗迹都做了清理"[①]。如果是弃置档案，完全不用如此精心打造。走马楼吴简数量巨大，内容丰富，它的出土和整理出版，对于资料贫乏的三国史尤其是吴国史研究，将起到极大的促进作用。

现在长沙简牍博物馆是世界唯一简牍收藏馆，简牍藏品主要为 1996年出土的 14 万枚三国孙吴时期纪年简牍和 2003 年发现的 2 万余枚西汉初

① 石贤伟：《古代简牍传世方式及其文化意识探讨》，2014 年 3 月 13 日四川省社会科学院理论研究天府智库。

年纪年简牍。另外，青铜、漆木、书画、金银等其他藏品有 3500 件。现在保护方面较为突出的是湖南首次尝试用新法保存简牍。湖南省文物考古研究所宣布，首次尝试采用 RP 保护系统来保存部分简牍。

第七章 中国古代简牍帛墨书书法的
地位与价值

中国书法经历了漫长的演化过程。简牍书法起源在商朝，历经春秋战国到秦国、两汉和魏晋时期，这些书体，在中国书法发展史上是一个十分重要的阶段。这一时期也正是人们从甲骨文、金文、小篆等相对固定的模式化书法中如释重负，解放禁锢时期，人们相对自由地在竹简、木牍和丝帛上酣畅淋漓、挥毫泼墨，从中得到精神满足和快感。故而，形成了秦汉简牍帛书法墨韵飞扬、方圆并用、以趣约易、自然放纵、结体灵动、流畅奔放、舒展飘逸、潇洒秀丽且多姿多彩的风格魅力和精神面貌。

在简牍帛墨迹书法消失后的一千多年里，中国书法的大致演变和发展的常规是彩陶文和甲骨文→金文大篆→小篆→隶书→草书→楷书→行书的过程。楷书、行书和草书（章草）三种书体的起源是在隶书基础上发展起来的，其中章草起源于汉代，楷书起源于汉末两晋，完善于初唐，行书应该是在楷书和草书基础发展起来的书体，完善于东晋，这种说法一直沿用至今。

同样，在中国历史漫长的书法字体的演变过程中，约定俗成的正体篆隶真草行备受关注和青睐，出现了学篆书必言甲骨文、金文大篆和秦小篆；习隶书必言《曹全碑》《张迁碑》《礼器碑》《乙瑛碑》和《史晨碑》等汉碑；书行书必言"二王"王羲之、王献之父子和米芾；临摹楷书必临颜、柳、欧、赵"楷书四大家"；写草书必言张旭、怀素、孙过庭和张芝等草书大家等状况。所谓的"俗体"简牍帛墨书书法一直没有登上"大雅

之堂"的份儿，甚至有些书家把简牍墨书说成是"小众"。传承历代经典碑刻与书帖无可非议，理应发扬光大，但历来诸多历史学家、书法家、书法理论家等对所谓"俗体"的简牍帛墨书书法价值的取向、传承和书法的地位却轻描淡写。

随着纸质的发明和简牍帛的随葬而深埋地下，魏晋以后至清朝末期的近两千年鲜有简牍帛墨书书法的影子，使之逐渐消失在中国书法艺术的历史长河中……关于简牍帛书法的出土、挖掘和再现于世也仅仅只有百余年的时间，在此之前，人们只能从文献资料上得知一些记载，也只能从史书上知道它的存在，却一直让后人"不识庐山真面目"。直到 20 世纪初，特别是上世纪中叶 50 至 70 年代，中外许多考古工作者先后在中国甘肃、内蒙古、新疆、湖南、湖北、山东和江西等地挖掘出土的大量秦汉简牍帛的问世，从此，揭开了被埋在地下近两千年的珍贵文物——简牍帛墨书书法的神秘面纱，才使得简牍帛书法艺术重见天日，震惊中外并异彩纷呈。

中国古代简牍帛墨书的地位与价值表现在以下几个方面：

第一节 简牍帛墨书是墨迹书法之"开山鼻祖"

在纸发明以前，简牍帛是中国书籍的最主要形式，对后世书籍制度产生了深远的影响。直到今日，有关图书的名词术语、书写格式、写作方法和书法自右向左及自上而下的书写模式，依然承袭了简牍帛时期形成的传统。在 20 世纪之前，人们能见到的最早的墨迹，无非是晋唐时期的片纸数字。而简牍帛墨书为我们展现的是从战国中晚期、秦、汉一直到晋代横跨八百多年的各个时期原始墨迹真品，它们纤毫毕现地保留了古人的用笔，仅从书法艺术的角度看，是学习欣赏古代书法艺术最好的范本，其珍贵程度都是其他任何碑帖都难以比拟的。

中国文字的字体，在秦到两汉是重大变革时期。过去由于仅凭碑刻文

字来说明这段时期的概况，明显地留下了不少历史的空白，不足以解释这段时期的文字和书法的演变过程。现在有了战国、秦、两汉、魏晋这些简牍墨迹，可作为真实反映这时期文字演变的实物佐证。故此，我们可以看到简牍帛墨书在我国书法史上的地位是不可或缺的，其地位主要表现在以下几个方面：

甲骨文是契刻文字，金文、钟鼎文文字是铸造文字，它们并非是墨迹。在纸张还未发明和普及以前的简牍帛墨书是用毛笔蘸墨书写在竹简、木牍和缣帛上墨迹字。《尚书·多士》上"唯殷先人，有册有典"记载，说明殷商时期开始有竹木简的文书。《墨子·明鬼》说："故书之竹帛，传遗后世子孙"；《韩非子·安危篇》说："先王寄理于竹帛"，《论衡·量知》说："截竹为简，破以为牒。加笔墨之迹，乃成文字"，可见简牍帛是当时主要的书写载体，也是中国真正意义上的书籍之开端。从墨迹来讲，简牍帛墨书应该是最早的书法墨迹了，由此看出最早的墨迹或说带有书写性质、有书法意义的就是简牍帛墨书了，可以说，简牍帛墨书是墨迹书法的"开山鼻祖"。

战国、秦汉和魏晋的政务、军事、文化教育、法律制度、孔老之学、诸子百家、天文地理、医药妙方和农业知识等等，都因有了简牍帛墨书才得以保存和流传至今，关键是在简牍帛墨迹文字和墨书书法中，可感受法书原始墨迹的神采和神韵。清末民初著名美术家、艺术教育家陈师曾在《负暄野灵》中指出："学书须将昔人真迹佳妙者，可以详视其先后笔势轻重往复之法，若只看碑本，则难得学画，全不见笔法神气，修难精进。"

第二节　简牍帛墨书以汉字为依托，
以"写"字来表述

中国书法是一种以书写汉字为造型的视觉艺术，每一种字体都有其特殊的表情和语言。汉字是中国书法中的重要因素，因为中国书法是在中

国文化里产生、发展起来的，而汉字是中国文化的基本要素之一。以汉字为依托，是中国书法区别于其他种类书法的主要标志，具有四维特征的抽象符号艺术，它体现了万事万物的"对立统一"这个基本规律又反映了人作为主体的精神、气质、学识和修养。既然简牍帛墨书是中国最早的墨迹字，那么，简牍帛墨书是真正意义上的"写"字，即所谓书法艺术。书写汉字的艺术必以汉字为据，必以"写"来表述，简牍帛墨书书法的艺术价值和审美意义也由此体现出来。

"写"的艺术是线条的变化，线条是中国书法艺术的精髓，这种变化是一个制造矛盾和解决矛盾的过程，这种过程所产生的美，就是书法艺术所要达到的境界。简牍帛墨书书法通过变化无穷的线条，把中国数千年的书法史"写"得有声有色。这些墨书书法在用笔、结体、章法上的各种变化，归根结蒂是线条形态与组合的变化，由用笔、结体、章法的变化形成了简牍帛书法的特征，从简牍帛墨书书写者书写的墨迹，我们可以直观地看到当时的书写形态和绚丽多姿的线条，书写者丰富的情感也是通过线条实现的，他们笔下千变万化的线条是内心世界的表露。这些无数的线条方与圆、曲与直、长与短、粗与细、浓与淡、轻与重、缓与速、疏与密、虚与实、斜与正、巧与拙等，在简牍帛书法和书写者笔下都会产生不同的原始墨迹效果，使得简牍帛墨书至今依然栩栩如生，大放异彩。

书写形态的内容包括用笔、线条、结构、章法。而风格形态，也就是书写后的结果，与书写者不同的文化背景，社会地位有关。这些不同的人会写出不同风格的作品来，简牍帛书法中的风格形态就丰富多样，有着自然拙朴、实用典雅、夸张绮丽等风格形态。简牍墨书的出现改变了笔法、墨法和笔势，特别是笔势由篆书的纵势一转为隶书方向的横势，这种改变不仅显示其形态上的转变，而且也是战国秦汉美学特征的转变，即秦和秦以前的周系美学向秦汉后浓郁浪漫的美学的转化。

第三节　简牍帛墨书是中国今文字书法诸体之基因库

简牍帛墨书上起商周、战国，下至秦汉、魏晋，在由篆书到隶书、草书和行楷书的演变过程中，产生了极为丰富的形式。战国到秦汉，是汉字演变最剧烈的阶段，中国的文字在这个阶段完成了从古文字到今文字的演变。从书法角度看，古文、篆、隶、草、行、楷六体的名称，都是汉代以后才出现的，各种书体的演变过程，也是发生在这一时期。伴随体势笔势的变化，亦给笔顺带来了相应的变化，这种书法的结构和程序简约实则有暗藏着后代书法诸体的多样丰富化。所谓规整的正体隶书、行书、草书（章草和今草）、楷书，实际上就是从秦汉简牍帛书法字体中演变派生出来的。这中间经过世代因袭演化、长期的琢磨苦练、加工整理、形成了特有的规律，逐步达到精美的规整。汉字的演化繁复万端，多体皆现，并非一线传衍，而是多轨交叉、穿错并进的，千余年来单纯地把简牍帛墨书书法简单地归列于隶书类范畴是不妥的，也是中国书法史上的一点"遗憾"。

简牍帛墨书文字在毛笔的书写的发展中出现了提按，这样就使得文字的发展和书写的方式发生着变化，也促进了隶变的形成，促成了隶书和章草，楷化，草化的出现，甚至改变了以往人们的审美观念。

简牍帛墨书虽不像篆、隶、草、楷、行那样已形成了固定的一种"书体"，但正如前文所述，简牍帛墨书有的雄浑古朴，篆意较浓，纯属秦隶；有的形态飘飘，生辣雄动，属于古朴的隶书；有的草率急就，自由开放，成为简草（含章草）的范畴；还有的提顿藏露、方圆快慢，笔墨流畅开始向楷书和行书转化，后世书法诸体初见端倪。

隶书的出现早于小篆，它不是由小篆演变而来，而是由金文大篆和简

牍帛墨书演变而来的。从战国和秦汉简牍帛墨书的挖掘和出土，使人们见到了秦隶的真貌，纠正了过去把《秦诏版》当作秦隶的误解，隶书书法的成熟期应是在西汉时期，西汉的简牍帛墨书隶书已经很成熟了，并非过去人们一直认为的是东汉汉碑；现在很多人还一直误认为草书是在楷书和行书之后出现的书体，楷书快写和略带连笔就成为行书了，行书再快写和线条连接流畅就成为草书了，其实不然，我们从百年来挖掘出土并问世的战国、秦汉和魏晋的简牍帛墨书中，就可看出那个时期就已经出现草书、楷书和行书墨书书法的痕迹了。由此可见，篆、隶、草、楷、行千百年来约定俗成的书体大都是由简牍帛墨书演变和派生出来的，在这些简牍帛墨书中后世诸体比比皆是，可窥视书法诸体的孕育和形成，同时也可以看到那个时期布局章法和运笔用墨的原迹。

从战国末年《云梦睡虎地秦简》《里耶秦简》到西汉的《居延汉简》《武威汉简》，到西汉的《马王堆帛书》，再到东汉和魏晋的《东牌楼简牍》《走马楼汉简》等的字体篆、隶、真、行、草皆备，风格多样，各具其美。简牍帛书法艺术丰富多彩，摇曳多姿，诸体兼备，独特的字体承上启下，承前启后，开启了后世的隶书、章草、楷书、行书和草书（今草）之先河，为后来魏、晋、唐、宋、明清和当代的书体和书法艺术的发展奠定了基础，并对这些诸体书法的形成和发展起着举足轻重、推波助澜的作用，这就足以证明简牍墨书的地位和价值所在。

汉魏以后，中国书法的篆隶草楷行五体书已经完成了，两千年来没人能创造第六种书体。五体书已经根深蒂固在中华大地，在中国人民的心理当中定格了。简牍帛墨书正好处在中国书法五体形成的重要时期的一个重要位置，承前启后，追古朔今。所以说，简牍帛墨书书法当是中国今文字书法诸体之基因库。

第四节　简牍帛墨书可以同碑、帖三足鼎立，并驾齐驱

魏晋以后，在简牍帛墨迹书法逐渐消失至上世纪出土挖掘问世之前的中国书法艺术，主要以金石碑刻和书帖等形式流传下来，并成为后人临摹和创作的样板及楷模，这无可厚非。但自从近百年来简牍帛墨迹书法出土问世，书法以金石碑刻和书帖为主流的现象就放生了根本性的变化。

我们今天所看到的历代金石碑刻多是先由书法家书写墨迹，再经石刻工匠的临摹和勾勒，然后再刀斧雕刻，又经后人捶打成拓片，加之，又经历千余年的风吹霜打、日晒雨淋及后人的反复临摹和修改等因素，形成了"多重创作"的不堪局面，历代损毁和侵蚀除部分笔意比较清楚外，多数字迹已经模糊不清，关键是今天碑刻书法已看不到书法家用墨迹书写时的真实运笔、用墨技法和笔墨所表达的情感；有些名家的书帖遗失或失传后，我们已无法窥视其真正的墨迹，只能临摹和仿写后人的临摹和仿制品，如"天下第一行书"王羲之的《兰亭序》等碑刻受损和书帖失传，使得许多书法作品用笔、用墨和结构布局等方面的技术信息受到损失，效果与书家原字原貌笔意相差甚远，已经"不识庐山真面目"了。

"汉简书法都是汉人的墨迹，无可争议从墨迹更能领略到汉代书法家的书法气息。墨迹在书法中的地位是众所周知的，较之于刻石，墨迹更能真实反映原作者的书法意趣。而刻石即使是新刻也是经过加工走样以后的。"①

我国百余年来大量出土的简牍帛墨书中，有很多保存完好，字迹清晰，有的墨色还完好如初，即便有些简牍帛墨书年代久远，风化侵蚀严重，但在现代的科学技术和科技手段处理后，让"我们直接欣赏到2000

① 毛峰：《汉简临摹与创作》，1页，南昌，江西美术出版社，2010。

年左右的汉人手书墨迹。汉简墨迹结体之天成，笔法之执著，书家用墨之厚薄与光泽，行笔的疾缓与枯涩，乃至气度和神韵皆跃然简上……"①

由于经济条件的不同，简和牍上的书法墨书多是军队边陲驿站传递书信及下层官吏和平民所作，而帛书则多为宫廷、地方行政和达官显贵所书。加之简牍帛材质、墨汁和毛笔等材料因素，简牍书法所呈现的是一种原始美、自然美和质朴美；帛书书法则相对工整秀气、美观大方。简牍帛书法由于是毛笔蘸墨而书写成的墨迹作品，与刀斧镌刻形成的碑刻相比，可以看出书写者书写时的自然性、随意性和率真的个性，充满了鲜活的生机，更能领略到古代的书法气息并真实地反映出原作者的书法意趣和笔墨的运用。因此，文字和书体的演变就在简牍帛等日常书写领域中悄然发生了。

历代的大量碑刻和书帖，还不足以说明中国书法字体概貌，更不足以证明由金文大小篆—汉隶—汉碑魏碑—楷书—草书和楷书行草书等书体约定俗成的演变过程。只有简牍帛墨书书法，才能将中国汉文字、中国书法大变革和演变的过程说得清楚，道得明白。简牍帛墨书书法为研究中国字体和中国书法艺术的演变和发展提供了有力的墨迹实物佐证，成为了我国文字发展和书法发展史上的枢纽。

中国书法碑、帖并峙，二分"天下"一千多年，已成为书法界约定俗成的"定论"。随着简牍帛墨书出土面世，人们惊奇地发现"简牍书法是中国书法的珍贵遗产，他完全可以与帖、碑鼎立而三"②。

因此，简牍帛墨书在中国书法艺术史上占有同等重要的地位。应由原来以金石碑刻和书帖为主体的书法学习与创作两大系统，扩大为与碑石、书帖并列的三大系统，形成三足鼎立、并驾齐驱的局面，将中国书法推向一个崭新的高潮。

简牍帛墨书的"墨迹"同秦汉刻石的"碑刻"以及"书帖"，如果成为当今书法的三大系统，孰轻孰重？笔者认为这三大书法系统理应不分伯仲，并驾齐驱，三者在中国书法艺术和文字史上均有同等价值和占有同等

① 毛峰：《汉简临摹与创作》，2页，南昌，江西美术出版社，2010。
② 毛峰：《汉简草书的临写与创作研究》，搜狐网。

重要的地位。

第五节　简牍帛墨书为研究古代各领域
提供第一手资料

中国的简牍帛墨书内容广泛，博大精深，涉及自战国、秦汉和三国魏晋时期的政治、经济、农业、医药、军事、文化、地理、法律和宗教等诸多领域，为中国古代历史、经济史、科技史、军事史、法律史、宗教史、书法文字史和文学艺术史等各领域研究提供了十分丰富而又全新的第一手资料，堪称"古代百科全书"。两千多年来，我国的历史和文化得以保存，古代典籍得以传世，民族传统文化得以弘扬，古代科学技术得以继承，中国书法艺术得以演变、延续和发展，作为承载体的简牍帛墨书居功至伟。

楚简，即战国时期的竹简，其文字书法具有商周金文大篆向秦汉隶书转折期的风格。较有代表性的楚简包括信阳楚简、郭店楚简、包山楚简等。

我国近代以来第一次发现真正的战国竹书（竹简）信阳楚简是春秋战国时期有关儒家政治思想的一篇著述，其中心内容为阐发周公的法治思想。墨书竹简148枚，书体为战国早期楚系古文，即楚简，用笔平缓流畅，平入顺出，无波磔，结体匀停方扁，书风疏宕妩媚。

郭店楚简共18篇，全部为先秦时期的儒家和道家典籍，三种是道家学派的著作，其余多为儒家学派的著作，所记载的文献大多为首次发现，被鉴定为国家一级文物，对于研究中国哲学、思想史、古文字学、简册制度和书法艺术等方面，都提供了可贵的资料。

包山楚简纪年明确，对研究战国时期楚国乃至其他列国以及秦、汉时期的政治、经济、法律和历史地理，以及文字、书法研究提供了珍贵的资

料，因而极具研究价值。书法大多篆体结字以隶行出之，别有风格，由此可见由篆变隶的轨迹。

里耶秦简牍内容丰富，被誉为 21 世纪以来中国考古学上的"最伟大发现之一"。涵括户口、土地开垦、物产、田租赋税、劳役徭役、仓储钱粮、兵甲物资、道路里程、邮驿津渡管理、奴隶买卖、刑徒管理、祭祀先农以及教育、医药等相关政令和文书，为我们了解秦代历史，提供一个百科全书式的实录和全息式的思维空间。

云梦睡虎地秦简牍写于战国晚期及秦始皇时期，反映了篆书向隶书转变阶段的情况，其内容主要是秦朝时的法律制度、行政文书、医学著作以及关于吉凶时日的占书，为研究中国书法、秦帝国的政治、法律、经济、文化、医学等方面的发展历史提供了翔实的资料，具有十分重要的学术价值。

20 世纪，中外学者在我国西北居延、肩水两都尉府所辖烽燧遗址出土大量汉代简牍，即居延汉简牍。这些简牍诏书、律令、科别、品约，牒书、爰书、初状等文书的格式、形制、收发程序都有统一规定，对研究古代文书档案制度政治制度具有极高的史料价值。出土的书法墨迹为中国书法史填写了浓墨重彩的一笔，被誉为"20 世纪中国档案界的四大发现之一"。

敦煌汉简是中国甘肃敦煌、玉门和酒泉汉代烽燧遗址出土的九批简牍的统称。其内容多与汉代西北的屯戍活动有关，是研究河西疏勒河流域的汉代屯戍情况乃至当时的政治、经济、军事、中西交通和社会历史的珍贵资料。

甘谷汉简内容不仅涉及有关宗室管理等问题，而且提到许多地名、人名及官名，是研究汉代社会制度、政治、经济的重要依据。《甘谷汉简》墨迹书法笔画飘逸秀丽，婀娜多姿，近似汉碑《曹全碑》。

简牍学中最具有书写、保存和历史研究价值的文物是被称之为"三国宝"的武威汉简中的《仪礼简》《王杖简》《医药简》。《仪礼简》被称为"天下第一简"，其价值在于：其一，它是九篇完整的《仪礼》，对于

后世研究汉代经学和《仪礼》版本、校勘提供了完整宝贵的资料；其二，它是所有出土木简中保存最完整的简册，每一篇首尾俱全，保存了原书的篇题、页码和顺序，这是出土汉简中空前的发现；其三，它的字体工整隽秀，笔势自如流畅，基本上具备了成熟汉隶的字形和气质，是研究书法艺术的第一手资料。武威汉简中的《王杖简》是我国古代尊老、敬老和养老制度的最典型性、代表性、具权威性和系统性的尊老法典和实物见证。除尊老养老、高年赐王杖的明确命令外，也是减免老弱病残者的刑罚，免除他们的赋税徭役等的法律法规，这也是中国古代处理老年问题的重要法律依据。武威《医药简》的丰富内容包括了临床医学、药物学、针灸学及其他内容。这些医药简是研究中国古代医学、药学，特别是汉代医药学珍贵的实物资料，反映了我国早期医学水平和中医的临床治疗等真实情况，这些中国古代医药传统至今还在应用。

东周战国时期《楚帛书》又称楚缯书，是至今发现出土最早的中国古代帛书，其内容丰富庞杂，有天象、灾变、四时运转和月令禁忌；有楚地流传的神话传说和风俗，还有阴阳五行、天人感应等方面的思想，极具研究和参考价值。西汉时期的《马王堆帛书》是汉代简帛文献最具重要意义的发现。其中的《五星占》是中国现存最早的天文书，《五十二病方》是中国已发现的最古老医书，《系辞》是现存最早的抄本。此帛书其学术价值，一是研究战国至西汉初期政治、军事、思想、文化、科学及历史文献等方面的第一手资料，二是作为校勘传世古籍的依据，三是研究汉代书法，特别是篆书到古隶、古隶到汉隶书法演变、发展的重要依据，让我们揭开神秘面纱，清楚地看到并认识了"古隶"的真实面目。《东牌楼吴简》内容大体是日常的文书，是目前第一次发现的东汉晚期简牍书法墨迹，也是最接近魏晋时代的汉简资料；《走马楼吴简》具有极高的文献价值，内容为三国孙吴时期（嘉禾年间）长沙地区官府文书及户籍，另有大量赋税制度和往来书信文书等涉及该时期的政治、经济、军事、文化、法律、交通、民族等各个方面。我们将战国楚简帛—秦简—西汉简帛—东汉前期简帛书与《东牌楼吴简》《走马楼吴简》及其他魏晋简、残纸等勾连成一个

战国至魏晋的中国简牍帛墨迹书体的发展链。

《岳麓书院藏秦简》内容涵盖中国数学史、科技史、法律史以及秦代历史地理和郡县研究、占梦习俗等方面，其研究价值和文献价值十分重要。《清华简》是清华大学所藏战国竹简的俗称。这批竹简内涵丰富，其中有对探索中国历史和传统文化极为重要的经、史类书，大多在已经发现的先秦竹简中是从未见过的，其整理公布为历史学、文献学的研究提供了新的材料。在简牍形制、古文字研究和书法研究等方面也具有重要价值。《北京大学藏西汉竹书》内容全都属于古代典籍，包括近二十种文献，基本涵盖了《汉书·艺文志》所划分的"六艺""诸子""诗赋""兵书""数术""方技"六大门类。竹书内容丰富，对于先秦史、秦汉史、古代思想史、自然科学史、医学史、书法艺术史、历史文献学、文字学、简牍书籍制度等诸多领域的研究，都具有非同寻常的学术价值。

第六节　简牍帛墨书是抽象美和"心画"的表述

作为中国文化符号的中国书法，以中国汉字为载体，通过生动优美的线条和变化多端的墨色，表达出书写者内心的思想情感和境界，从而，创造出气象万千的抽象艺术造型和抽象玄妙的造型艺术。"中国文字、书法可能是世界上公认的中国抽象审美符号和元素，也是中国当代抽象艺术家借鉴最多的艺术形式。"[1]

中国抽象文化历史悠久。我们的祖先在史前人类早期的活动中，在陶器、岩画、契刻图形（文字）等生活用具上留下了最早的抽象图案和符号。根据出土的5000—6000年前的仰韶文化和马家窑文化中彩陶文物来看，已经有了大量成熟的抽象符号，说明中国人大规模创造抽象符号、图案是从彩陶时期开始的。

[1]　许德民：《中国抽象艺术学》，45页，上海，复旦大学出版社，2009。

　　中国书法（汉字）艺术作品最初并不是文字，而是源自于以上这些抽象的契刻图形和符号。早期岩画及契刻图形（文字）具有作为天地人相沟通的符号工具之意义，既是"画"也，也是"书"也。这些早期抽象图形和符号属于象形文字，是中国先民情感和性情的自然流露，体现了古代先民的设计理念及高超的制作技艺，说明人类已经掌握了由具象到抽象的思维和表现能力。

　　由图形和符号逐渐演变而形成了文字，即书法，在形体上逐渐由图形变为线条笔画，象形变为象征，复杂变为简单；在造字上从表形到表意再到形声等。商朝殷墟在龟甲或兽骨上契刻的文字，即甲骨文的出现，是中国已知最早的汉字形式和一种载体，可初见抽象美的雏形。西周时期汉字发展演变为金文大篆和秦始皇时期"书同文"的小篆出现了线条化，早期粗细不匀的线条变得相对均匀柔和，简练。

　　但甲骨文、金文、小篆时期，其书法美还是原生态的，随着历史的发展进程，逐渐出现了用毛笔蘸墨而写在汉简、木牍和缣帛上的墨迹书法，结体之美、墨韵之美和抽象之美也开始逐渐的展现出来。从出土的大量简牍帛墨迹书法可以看出其抽象美的特质：一是用线条的力度感、情绪感、节奏感和线条的呼应等，使文字书法更具跳跃性和抽象性；二是以点和笔画的结合来取势的新书体在中国书法史上第一次出现了；三是通过线条的粗细大小、用墨的干湿浓淡和运笔的轻重缓急等一些形式感的对比来增强字形的抽象美感。使汉字的书写形式焕然一新；四是自由、率真、舒展的一笔，冲破了之前篆书等严密均匀的束缚，向下或向外取势，神采飞扬；五是外散其形，内聚其力，形散而神不散。

　　简牍帛墨迹书法结构的抽象特性和毛笔书写时的线条运动和节奏，使其具备了丰富的魅力和巨大的美学价值，它"无彩而具图画的灿烂，无声而具音乐的和谐"。[①]

　　我们在欣赏中国书法外在洋溢的抽象美的同时，也从中发现字里行间的另一种美，就是作品内在所流露的创作者的"心画"美。

① 沈尹默：《沈尹默论书丛稿》，29 页，三联书店，1981。

　　书为心画，"心画"是中华民族书法艺术之传统。与简牍帛墨书同时期的西汉文学家扬雄说："言者，心声也。书者，心画也。"清代刘熙载也说："笔墨性情，皆以其人之性情为本。"又说："书，如也，如其学，如其人，如其志，总之曰如其人而已。"书法写作者和创作者是通过对汉字的书写和创造，来表达自己内在的思想情志和精神意趣，从内发掘升华自我精神内涵，是由外而内的一种情感涌动。我们之所以深深地被简牍帛墨迹书法巨大的感染力和无穷的魅力所震撼，正是因为它的字里行间处处散发着那个时代"心画"的气息：书者通过点画、线条、笔法、墨法和章法的形式，来表现"心"的内蕴和境界，有"心"，才有志、有意、有情、有趣。书写者和创作者在笔墨纸砚上的一点一画，一撇一捺，一顿一挫，一张一弛，一浓一淡，一长一短，一大一小都包含自己内在的心灵活动，由表及里，心领神会，笔墨传情，以达到"外师造化，中得心源"的最高境界。

　　由于简牍帛墨书书法在战国、秦汉和魏晋时期的特殊书写载体、社会因素和书写者身份的差异，书写者就用"心"创作出了简牍帛墨书书法简易速成，草率急就，诸体兼备，变化多姿的一大特色，表现出了自然率真，潇洒恣意，妙趣横生，生动盎然的古风和韵味。从简牍帛墨迹书法中我们可以看出古人书创的"心"迹：楚简牍鸟虫飞舞，秀美浪漫；秦简篆隶交融，严谨相间；汉简牍帛神采俊朗，飘逸霸气；魏晋简牍楷行初现，收放自如，这些简牍帛墨迹诸体随处洋溢着书法艺术的无穷魅力，散发着字里行间的阵阵墨香，让人爱不释手，陶醉其中。

第八章 中国古代简牍帛墨书书法的 继承与发展

中国古代简牍帛墨书书法自 20 世纪初发掘之后，百余年来引起了国内外的广泛关注。考古界、史学界、文学界、书法界等无不争先恐后地去阐释、研究、推测、探讨和模仿。简牍帛墨书书法打破和弥补了长期以来人们感叹只能看到大量的精美刻石和魏晋以后的碑帖，而鲜看到更多墨书墨迹的遗憾。

简牍帛墨书的大量挖掘、出土和发现，是研究我国这些历史朝代的经济、政治、军事、文化和历代书法的最珍贵的资料，同时也是研究书体演变和书法艺术的第一手资料，也为我们今天从事书法理论研究和书法实践提供了最好的范本和最好的借鉴。简牍帛墨书书法的再现引起了书法界的浓厚兴趣和高度重视，成为书法家和书法爱好者们研究的新课题。它不仅为书法史的研究提供了新的资料，而且充实了书法艺术实践的新内容。

简牍帛墨书给我国考古学、历史学、文献学、文书档案学、文字语言学和书法学提供了丰富的研究史料，为形成中国简牍学奠定了坚实的基础，也为古代丝绸之路和新时代丝绸之路的研究开创了新局面、新领域。

近年来，许多考古、历史和书法界研究机构以及历史学家、考古学者、书法家和书法爱好者们都在逐步开始挖掘和研究简牍帛墨书的书法源流和书法艺术，也都在重视简牍帛墨书的价值和地位，并继承和发展中华民族这一"瑰宝"。

第一节　简牍帛墨书发掘与研究，具有国际性

20 世纪从简牍帛墨书埋葬地下千余年后重见天日的那一刻起，以及简牍帛墨迹书法发掘与研究，从一开始就带有国际性，走上国际化的研究轨道。从此，掀开了中国简牍帛墨书和书法史发掘与研究国际化的第一页。

最早发现中国竹简木牍的是瑞典人世界著名探险家斯文·赫定和英籍匈牙利人探险家和考古学家斯坦因（我们称其为"二斯"）。1899 年斯文·赫定在新疆塔里木河下游的古楼兰遗址发现了 120 余枚晋木简；1901—1916 年斯坦因先后三次在我国西北地区新疆于阗、甘肃敦煌和酒泉获得简牍千余件，即震惊世界的"敦煌汉简"。斯坦因还著有书籍《西域游历丛书》，考古报告《西域考古记》和文章《敦煌沙碛中汉代长城遗址所出古代汉文简牍》等；1930 年由中国科学家和瑞典考古学家贝格曼等科学家组成的西北科学考察团，对西北进行了长达 8 年的考察，在今内蒙古西部额济纳河流域弱水西侧发掘到万余枚简牍，即"居延汉简"。中国社会科学院研究员杨镰说："居延汉简，是《史记》《汉书》之外，存世数量最大的汉代历史文献库。"

大量挖掘出土的西北简牍详细记载了两汉时期中原王朝对丝绸之路、河西走廊段的军事防御、邮驿交通体系的支撑措施，对西域诸国的有效管理以及与中亚、西亚等地的经济文化交流情况等，可以说这些简牍见证了古代丝绸之路的开通、繁荣和兴盛，历史上的丝绸之路对我国古代的政治、经济和文化上带来了不可估量的成果，不仅接通了东西经济贸易往来，还接通了东西的文化交流，为我们今天研究两汉丝绸之路和当今"一带一路"建设提供了最原始的资料。

以上这一万余枚中国古代简牍实物被劫掠和流散在英国、印度、瑞

典、苏联和日本等国家，虽然这些外国人在中国发现古代简牍墨书带有一定的偶然性和文化侵略性，他们的道德高下姑且不论，作为学者，他们的发现自然被载入史册，他们将简牍的发现和研究等推向了国际学术界，引起了世界的轰动。从此，掀起了国内外对中国简牍帛墨书的研究热，成为全世界史学家所注目的对象。随着大量简牍的不断涌现，中国简牍学已成为国际显学。

值得注意的是，西方探险家们一直在寻求中国西北文献和简牍墨迹的历史意义，没有对其字迹、文字和书法进行研究，对中国书法没有判断的能力或者说没有研究的兴趣。但这却打开了中国文字学家和书法家的另一双眼睛，让我们第一次近距离地亲近中国古代的文字墨书和书法墨迹。

新中国成立前，除中国考古学家夏鼐和阎文儒在甘肃敦煌和武威发现的汉代木牍以及湖南长沙出土的战国帛书外，中国古代的简牍墨书采掘主要是以外国人为主，他们发现了敦煌汉简和居延汉简，但发现地仅限于新疆、甘肃和内蒙古等西北地区。随着新中国的建立和社会主义建设事业的迅猛发展，我们国家有组织、有计划、有次序地大规模开展中国古代简牍帛文物调查和考古发掘工作，不仅数量远远超过了过去之总和，而且挖掘出土地点也较以往广阔得多，除西北省区外，在山东、河南、陕西、山西、河北及湖北、湖南等地也陆续出土、采掘出简牍帛墨书，使其时代也更趋延伸。可以说，这是简牍帛墨书的挖掘和发现的高潮期，充分显示了我国文物考古事业和简牍帛学研究的丰硕成绩和巨大成果。

作为中国文化符号的中国书法，广泛引起世界许多国家和艺术家们的青睐和关注。当前，研究简牍帛书法的海外国家主要是东方亚洲文化圈内的日本、韩国、新加坡、越南等国，这些国家和中国在历史上有着悠久的文化交流，受中国传统文化影响较深，对中国传统文化的瑰宝之一的书法艺术更是重视有加。由于国外和中国的文化差异较大，对中文的认识理解能力有限，这些国家大部分研究都停留在考古、临摹与文献出版方面。

日本称中国书法为"书道"，在小学、中学和大学均设有书道课，在

日本全国各县市都有书道组织，书法写作成为十分普遍的社会化活动。在日本简牍帛墨迹书法书籍很多：野木白云《西域发掘的木简古写本之研究》；藤枝晃《汉简的字体》；青山杉雨《书道技法讲座 19——木简·隶书》；森鹿三《论新出竹木简、石刻》，《汉晋简牍》；大庭脩《汉简与书法史》等。日本二玄社出版的《简牍名迹选》（全套 12 册），内容丰富，汇集了中国古代楚简牍、秦简牍、汉简牍帛及魏晋简牍书法墨迹。以上所列举的日本研究成果，大多重在叙述简牍帛新资料的发现或是历史方面的整理，对实践并没有十分具体的指导。

韩国也同样重视书法。简牍对韩国的影响十分深。古代中国是汉字文化圈的中心，在汉字文化由中国大陆向日本列岛的传播过程中，韩国简牍充当了重要的交流媒介，起到了文化传播的桥梁作用。但韩国对于简牍的认识，基本在实践的临摹与简牍沿革的认识两方面，没有在简牍对当代书法的影响这一点上有深度的剖析。在当今韩国书法展赛上，简牍帛书法作品几乎占据三分之一。

华侨和华裔在新加坡占很大的比重，因此对中华传统文化特别是中国书法非常重视。新加坡政府倡导"优雅社会"，中国的传统文化以及中国书法和绘画是不可或缺的文化品位，因此，在新加坡对中国书画艺术的爱好和学习的人也与日俱增。"翰墨交辉——新加坡·中国书法联展"于 2016 年 1 月 8 日至 16 日在新加坡中国文化中心举办。本书作者之一的何中东先生 2012 年 10 月在新加坡举办个人书法展，其中简牍帛书法占展览作品的三分之二，新加坡总统陈庆炎亲自到现场参观展览。同时他还参加了"2012 新加坡华族文化节中新书画艺术家百米长卷"大型活动的创作，所书的简牍帛书法斗方"野鹤闲云"好评如潮。

2016 首届丝绸之路（敦煌）国际文化博览
会系列活动——简牍学国际学术研讨会

"2012 新加坡华族文化节中新书画
艺术家百米长卷"活动

　　1991 年 7 月底 8 月初，正值敦煌汉简发现 85 周年和居延汉简发现 60 周年之际，首次"中国简牍学国际学术研讨会"在甘肃省兰州市召开，来自国内外的 130 多位代表参加了会议，学者们在提交的 80 多篇论文及会议发言中，就广泛的学术问题进行了热烈而深入的讨论和交流；2011 年 8 月，由甘肃省文物局主办，甘肃省简牍中心，甘肃省文物考古研究所，甘肃省博物馆和西北师范大学承办的第二届甘肃简牍学国际学术研讨会在兰州顺利召开；2016 年 8 月首届丝绸之路（敦煌）国际文化博览会系列活动——简牍学国际学术研讨会在甘肃兰州举行。

第二节　简牍帛墨书书法为当今书法研究创作、继承与发展，提供了丰富的宝藏

　　简牍墨书出土、挖掘不过百余年时间，虽然问世时间晚，但一经面世，数量却巨大。简牍墨书发现的地点，大致可分西北和中原两大区域。西北有甘肃的敦煌、酒泉、居延（今内蒙古额济纳旗）、武威，新疆的塔里木河、楼兰、和阗，青海的大通等处。中原有湖南的长沙，湖北的江

陵、云梦，河南的信阳，河北定县，山东的临沂等处。西北地区发现的简牍多为木简，中原地区多为竹简和缣帛，这和就地取材和得以保存的气候条件有关。20 世纪初，简牍帛大量发掘出土以来，简牍帛墨书的发现大致可以分为三个阶段。

第一阶段（1900—1950）：这个阶段出土的简牍以我国西北地区为主。1901 年，斯文·赫定在新疆罗布泊发现了一百多枚木简和一些残纸文书；之后斯坦因在敦煌、酒泉烽燧遗址发现多批汉简；1930 年，中国西北科学考察团的瑞典人贝格曼在甘肃和内蒙古交界的居延地区发掘出大批汉简，总数多达 11000 多枚，史称"居延汉简"。20 至 40 年代，我国科学家组成考察团又在新疆罗布泊、甘肃敦煌、内蒙古居延等地发现数批汉晋简牍，内容以边塞文书为主。

敦煌和居延简牍、殷墟甲骨文、敦煌藏经洞文书、故宫明清档案，被学术界并称为"中国 20 世纪四大考古发现"。

第二阶段（1951—70 年代中期）：长江中下游地区楚简、汉简和帛书出土。新中国成立后，党和政府对文物考古工作十分重视，对古代简牍做了大量的发掘和研究工作。1951 年湖南长沙五里牌战国楚墓获楚简 37 枚，1953 年长沙仰天湖战国楚墓获楚简 43 枚，1954 年长沙杨家湾战国楚墓出土楚简 72 枚，河南信阳 1957 年出土战国简 229 枚，1965 年湖北江陵望山 1、2 号楚墓获楚简 272 枚，1973 年江陵藤店发掘出 24 枚楚简。除了楚简之外，这一时期西北地区汉简继续出土，1957 年、1959 年和 1972 年在甘肃武威磨嘴子墓及旱滩坡汉墓挖掘出土汉简牍 600 余枚，即《武威汉简》，其中《仪礼简》《王杖简》《医药简》被定为国宝级文物。1973 至 1974 年，甘肃考古工作者先后在居延甲渠侯官、金塔县肩水金关等遗址进行大规模发掘，出土汉简 2 万余枚，又称"居延新简"；除西北地区之外，1972 年山东临沂银雀山汉墓出土汉简近 5000 枚，还有数千残片；1973 年秋至 1976 年湖北江陵凤凰山古墓区获西汉简牍 634 枚等。除了战国秦汉简牍外 1972 年至 1974 年先后在湖南长沙马王堆挖掘出土的帛书共有 28 种，计 12 万余字。

　　第三阶段（1975年—今）：秦简牍面世。1975年12月，湖北云梦睡虎地11号秦墓发现1100多枚秦代竹简，这是秦简首次出土；尔后1980年四川青川郝家坪秦国木牍面世，成为目前所见最早的古隶。之后，天水放马滩、云梦龙岗、江陵岳山、扬家山、周家台等处秦简陆续出土。2002年湖南里耶古井新出秦简36000余枚，超过历次秦简出土综合。楚简包括随州曾侯乙简，江陵天星观、九店、马山、秦家嘴、荆州包山、荆门郭店等。还有1994年上海博物馆入藏的120余枚楚简，清华大学2008年新获2000多枚战国竹简（楚简），定名"清华简"。这段时期，两汉简牍也仍有大量出土。1979年甘肃敦煌马圈湾发现了斯坦因当年遗漏的一座烽燧，出土了1217枚汉简，是继《流沙坠简》之后又一次新发现；1987年在甘肃敦煌悬泉置遗址发现了汉代简牍27000多枚；江苏连云港、湖北、湖南长沙、甘肃武威等地发现了较大数量的汉简，其中1996年长沙走马楼发现三国孙吴简牍达十多万枚；1998年敦煌玉门关遗址出土汉简250多枚；江西省南昌市西汉海昏侯刘贺墓的发掘始于2011年，2015年发现5200枚简牍（包括残新简牍和110枚签牌）。

　　迄今所见战国末年《云梦睡虎地秦简》是最早的简牍墨书，战国时期的《楚帛书》是迄今发现最早的帛书墨书，随后出土的有《天水放马滩简》《里耶秦简》《岳麓书院秦简》《居延汉简》《武威汉简》《银雀山汉简》《甘谷汉简》《马王堆帛书》《东牌楼汉简》《走马楼汉简》等。

　　20世纪是简牍帛墨书惊人大发现的时代，包括北京、内蒙古、甘肃、青海、新疆、陕西、湖南、湖北、山东、河北、河南、安徽、四川、广西、广东、江苏、江西在内的17个省都曾发现了不同时代的简牍帛墨书。上海博物馆、香港中文大学、清华大学、北京大学、湖南大学岳麓书院、安徽大学等文博部门和大专院校有数量不等的简牍入藏。截至目前我国发现简牍帛墨书总数超过32万余枚（件）。从艺术的角度看，这些巨大的简牍帛墨书"宝藏"，给当代书法理论研究、书法创作及书法的继承和发展带来了亘古未见、前所未有的启迪和促进作用。

第三节 简牍帛墨书已成为当代"简帛学"和"显学"

简牍帛墨书是中国古代先民在纸张发明之前书写典籍、文书等文字载体的主要材料，是我国最古老的图书之一。简牍几乎与甲骨文、金文同时出现，春秋到东汉末年是简牍帛最盛行的时期，在东汉蔡伦发明造纸术和东晋纸张成为官定书写载体之前，简牍帛长期与甲骨、金石、碑刻等并用。简牍帛墨迹是当时最为通行的书写载体。纸张发明后，竹木简牍又与纸张并行数百年，直至东晋末年恒玄下令，简牍制度方告结束。

简牍之所以成为一门学问，根基于19世纪末和20世纪上半叶西方探险家和中外探险考古队在中国新疆、甘肃、内蒙古等地探险活动出土挖掘所获取的简牍帛墨迹资料群。当时被发现的万余枚汉晋简牍，轰动世界，在社会各界，特别是中国书法界引发了强烈的震动。著名书法家刘正成先生甚至形容这种震动为"原子弹爆炸"。随着古代简牍帛的不断挖掘与发现，简牍帛研究也应运而兴。1910年，国学大师王国维所著《简牍检署考》，而后1914年他又与我国文物收藏家罗振玉合撰的三卷本《流沙坠简》出版，开启了简牍研究的先河。

新中国成立前这些残简断牍和少数关于简牍帛墨迹书籍和文章，还不足以构成一个"学"的规模，达不到"学"的标准。直到新中国成立后，尤其是20世纪70年代迄今的50年，简牍帛墨书出土总量已达200多批，总数超过30万枚、300万字，关涉战国、秦汉和魏晋各个时期。数十年的简牍学研究实践中，一群专家学者们共同关注新获简牍帛墨迹资料，群策群力共同研究攻关；一些简牍帛整理和研究机构形成了有影响的学术团体和实体；一批国内外专家学者发表大量简牍帛相关论著以及专业集刊和学术网站兴起；一种种从简牍帛揭取、清理、脱色、保护、拍照、印刷新

设备、新技术全程覆盖；一场场简牍帛墨迹书法展览和赛事，层出不穷；一所所简牍帛学术培训和教育机构，方兴未艾，研究和书写简牍帛墨迹的书法新人也逐渐成长起来，硕果累累。于是构成了一个"学"的体量与分量。

鉴于此，在20世纪70年代"简牍学"（又称简帛学）被正式命名。学术界普遍认定"简牍学"作为一门新兴学科，包含了政治学、经济学、历史学、军事学、考古学、文献学、语言学文字学等内容，形成了多角度、多领域的综合性学科和世界性学科，构成了一个综合交叉的新学科形态。"简牍学"在这几十年内异军突起，发展迅猛，日新月异。由于其覆盖面广，涉及面宽，挖掘量大，学术性强，影响力高等，简牍学与甲骨学、敦煌学和清代内阁大库档案学被誉为中国近现代四大显学。

简牍学是一门跨越甲骨学、敦煌学、古文字学、濒危语言（方言）研究、少数民族语言文字、特色地域文化研究、传统文献和出土文献整理与研究等等，这些均属于冷门绝学的范围，为中国历史文化学术的研究开辟了一个崭新的领域。

作为"文史的简牍学"来说，对简牍帛的全方位挖掘和研究无疑是非常成功的；但作为"艺术的简牍学"来说，特别是从书法艺术史和书法技巧角度看，简牍帛墨迹书法则习惯上只是名碑刻和名家帖的附庸，登不上大雅之台，有些专家和书家甚至把简牍帛墨迹书法说成是"小众"，这似乎与简牍帛墨迹书法出自民间不知名书手佐吏，不值得后人顶礼膜拜有关。所以，"简牍学"大盛于时，简牍帛书法艺术研究却始终少人问津。迄今为止的简牍学众多的分支学科中，大都是立足于考古、文献和历史的研究，而缺少从艺术史角度去观照文字史、书法史与书写史研究，只针对文字内容而不顾及书写形式，这是简牍学所贯串的最大的研究视角不平衡。

由西北师范大学历史文化学院、甘肃简牍博物馆等单位主办的《简牍学研究》年刊创刊于1997年，是国内较早的简牍（简帛）学类专业学术集刊，至今已公开出版九辑。主要刊登研究中国古代语言文字、制度、历

史、社会、文化、思想的成果，兼及帛书、金石等其他出土文献和丝绸之路研究的最新成果，其设置栏目繁多，但简牍帛墨迹书法和书法技巧等在此专刊中占比例少之又少。简牍帛墨书技法因出土时间只有百余年，研究者和书写者甚少，对于简牍帛墨迹书法形式表现和技巧表现，特别是在不同于纸张书写、石碑镌刻等书写载体的竹简、木牍和缣帛上用墨迹书写书法的章法、笔法和墨法等方面的深入研究还是一个崭新的课题。亟待我们当代文字和书法学者以及书法爱好者去研究、探索、创作和发展。

第四节　简牍帛墨书类出版物会议、展赛培训方兴未艾

百余年来，随着简牍帛墨书大量的挖掘和出土，以及"简牍学"的兴起，出现了前所未有的简牍帛墨书书法研究和创作的热潮。康有为、罗振玉、沈曾植、王世镗、王蘧常等都从中寻求灵感，成为了当代最早一批研究和创作简牍帛墨迹书法的著名学者和书法大师。曾经怀疑《兰亭序》是否出于王羲之之手的国学家梁启超先生，在看了简牍墨迹书法之后，如梦初醒，由此，他相信王羲之所处的东晋时代会出现"天下第一行书"《兰亭序》这样的杰作的。

随着简牍的不断公布，简牍研究也渐渐深入，中外学者也随之纷纷撰文诸书：英籍匈牙利人探险家和考古学家斯坦因上世纪初三次在中国西北考察，写了大量关于中国简牍挖掘和研究的报告及书籍，其中最为著名的书籍是《西域考古记图录》《西域考古日记》《敦煌沙碛中汉代长城遗址所出古代简牍》等；1905 年法国著名汉学家沙腕教授在《亚洲人杂志》上发表了斯坦因第一次中亚考察所获文书的研究成果。1907 年写成《丹丹乌里克、尼雅、安迪尔发现的汉文文书》等。法国汉学家马伯乐和中国留法学者张凤在上世纪前半叶编写出版了斯坦因第三次中亚探险中所获汉文

文字《汉晋西陲木简汇编》等书籍。这些中外学者的报告及论著，为我们提供了简牍墨迹的第一手资料，中国学者罗振玉、王国维合撰的《流沙坠简》及后来一系列论文书籍就是在这些资料的基础上写出的。

　　1914 年出版的《流沙坠简》有释文和考释，对所收录的汉简和帛书都做了分类和考释，这是中国近代考古学和第一部简牍帛墨书研究著作，为中国近代最早研究简牍和"简牍学"的奠基之作，它让今天的我们不仅目睹了战国、秦汉和魏晋时的简牍帛墨迹及墨书书法，还清晰地反映了中国书法书体演变的渊源及关系，改写了中国书法史，影响了后来书法家和书法爱好者的书法创作，同时为中国国学增添了一道亮丽的色彩。沈曾植在收到罗振玉寄出的《流沙坠简》样张后，赞叹："皆足为欧人先导之姿，所谓质鬼神、俟百世。"鲁迅先生曾说："中国有一部《流沙坠简》印了将有 10 年了。要谈国学，那才可以算一种研究国学的书……要谈国学，他才可以算一个研究国学的人物。"① 在《流沙坠简》的基础上，"才有贺昌群的《流沙坠简校补》《流沙坠简补正》，陈邦福的《汉魏木简义证》，陈直的《汉简木简考略》《敦煌汉简释文评议》，滝川政次郎的《流沙坠简所见汉代法制制度》，劳干的《敦煌汉简校文》，日比野丈夫《关于汉代向西发展和两关开设的时期》，伏见冲敬的《汉晋木简残纸集》，陈槃的《敦煌木简符箓试释》，大庭修的《敦煌汉简释文和考证》，方诗铭的《敦煌汉简校文补正》，李均明的《流沙坠简释文补正》，何双全的《敦煌汉简释文补正》等等一系列著作。"②

　　近现代中外研究简牍帛墨书的机构大都是从历史和文化角度去研究的，专门从简牍帛墨书书法墨迹和书写角度研究鲜而少之。20 世纪中叶至本世纪初，随着"简牍帛热"的持续升温和对其研究发展的深入，出现了众多的简牍帛墨书书法研究机构，造就了一批研究简牍帛墨书书法的专家学者。在众多全国书法赛事上简牍帛墨书书法更是崭露头角，大放异彩。国内外相继开展简牍帛墨书书法文献出版、学术研讨、简帛书法培训班、

① 《鲁迅全集》17 卷，《热风，不懂的音译》。

② 郑有国：《简牍学综论》，115 页，上海，华东师范大学出版社，2008。

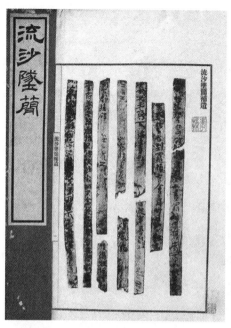

罗振玉、王国维合撰的《流沙坠简》

张俊民著《简牍学论稿——聚沙篇》

简牍帛书法展览及赛事等相关活动，为我们提供了大量而宝贵的简牍帛墨书的资料，发现和培养了一批简牍帛墨书书法新秀和人才；提升了我国当代简牍帛墨书书法创作和学术研究水平；推出了一批简牍帛墨书精品；打造了简牍帛墨书的文化品牌，为中国当代文化软实力的发展贡献了智慧和力量；进一步加强了国内外科研机构、大专院校、文博和文创单位在简牍帛学研究领域的交流和合作。可以说简牍帛墨书的研究、创作和推广已经进入了一个新的发展阶段。

神圣的使命，共同的责任。北京"新简牍书体"创意人孙敦秀先生与河北简牍书法家刘俊坡先生从20世纪八九十年代始，就致力于简牍书法的实践和理论研究，异域同曲，各有成就。为有组织地引导简牍书法艺术走向规模化、规范化，在国家书协组织还没有该机构设置时，首倡并率先与2018年在北京城市副中心正式成立"北京简牍书法艺术院"。秉承立足于北京，面向全国的理念，院领导选用注重了专业性，区域性和全国性：孙敦秀（北京）任院长；刘俊坡（河北）、黄石（甘肃）、李金泰（湖

北）、张成银（江苏）、何中东（贵州）等任常务副院长：樊建娥（女）（山西）、王鑫（陕西）任秘书长，并空出一定名额，给即将筹建成立的各省、市、自治区级分会备用。现在简牍书法艺术院已在中国楹联学会指导下开展工作。并践行建院初制定的：艺术创作，理论研究和教学育人三大任务而有所建树和突破。

2018 年在北京城市副中心"简牍书法艺术院"正式成立

面对大量的持续不断出土的简牍帛墨书书法艺术，书法领域对这些新资源的关注度及研究远不如其它学科领先，使其简牍帛墨书书法成为书法中的冷门学科，孙敦秀先生站在当代书法前沿，前瞻性的发声："简牍帛墨书书法是当今书法创作的一大源泉，当和书坛历史碑派，帖派并驾齐驱，雁行抗行，将成为书坛上又一崭新的派别——墨派，并形成三足鼎立之势。"

为使简牍帛墨书书法这一冷门学科不冷，2016 年孙敦秀先生率先在我国高等学府——清华大学美术学院开办首届简牍理论研究和书法实践高

级研修班，并聘请简牍书法艺术院常务副院长张成银先生为助教。来自全国十几个省、市、自治区的学员持续不断的参与学习至今，即使在疫情期间，也通过线上网络进行不断培训和教育，并适时组织学员到北京、贵州、江西、河北、山东、江苏和河南等地举办简牍帛书法展览和学术研讨会。在清华大学校院举行结业典礼的同时，还进行了简牍帛书书法作品展览，结集出版了《清华大学美术学院美术理论研究与书画创作高研班师生作品集》。

通过名校几年的学习培训、理论研究、实践创作、集册展览、外地采风讲学等，培养了一批努力践行简牍书法艺术的新人新秀，发现了一批超越传统思维借鉴简牍帛书法出新的优秀人才，点燃了全国学习、弘扬简牍帛书法艺术的星星之火。

清华大学美术学院首届简牍书法及理论高级研究班师生

孙敦秀导师在课堂上为学生们讲解简牍帛墨书
书法创作技法

《清华美院师生作品集》

在教学育人艺术实践和创作中，理论研究无疑要起到先导作用，面对简牍帛墨书书法缺少理论支撑的局面，孙敦秀先生首先提出了"简牍帛书法是古今文字书法的分水岭；简牍帛书法是今文字书法之母体；简牍帛书法笔法是后世诸体书法所遵循之大法"等最新观点并撰文发声，为简牍帛墨书书法艺术在书法领域争得话语权。

此外，孙敦秀先生还积极从助教、教师和学员骨干中组成《简牍帛墨书书法丛书》写作队伍，成立以自己任主编、简牍书法艺术院几位常务副院长任副主编的写作班子，进行简牍帛墨书书法基础理论的研究和写作。经过多年的努力，《简牍书法研究丛书》第一辑 7 种，已由民族出版社出版发行。书目如下：孙敦秀著《汉简书法入门指南》；刘俊坡著《中国简牍美学欣赏指南》；紫溪、刘俊坡著《秦简书法入门指南》；张成银著《汉简草书入门指南》；赵青红、张建德著《缣帛书法入门指南》；岳俊喜、李艳波著《仪礼简书法入门指南》；紫溪著《简牍古文化探秘》。其中，《汉简草书入门指南》《缣帛书法入门指南》两书当年售罄完毕，已再版重印。这套丛书的出版填补了中国书法史上简牍理论研究的空白，也是简牍帛墨书书法理论研究及书写技巧相结合的开篇之作。

孙敦秀及师生编写的《简牍书法研究丛书》　　　　师生简牍帛作品集《耕读》
（第一辑7种）

　　甘肃省是著名的"简牍墨书之乡"和简牍墨书出土重要发源地之一，相关部门和书法家在这些方面取得了一定的成绩，张邦彦、魏振皆、秦明智、赵正（黎泉）、徐祖蕃等人身体力行，成为当代简牍书法研究和创作上的代表人物。近几年，甘肃书法工作者对本土书法资源的研究和取法更为自觉，研究、取法简牍书法成为甘肃书法界的普遍意识，已经形成了一批热衷于简牍书法创作、老中青相结合的队伍。特别是赵正（黎泉）先生近30年来相继出版了《砚耕集》《汉简的书法艺术》《简牍书法》《汉简书法论集》等专著，在全国产生了一定的影响，对广大书家和书法爱好者学习研究汉简书法起到了积极的引导作用。

　　2015年9月12日，由西安碑林博物馆和甘肃简牍博物馆联合举办的"古塞奇珍——甘肃古代简牍暨汉简书法展"在西安碑林博物馆西临展厅开展；2016年9月"首届甘肃简牍书法大赛入围作品暨名家作品展"在"汉简之乡"——金塔县盛大开展；2018年6月由甘肃简牍博物馆举办的"简牍书法艺术研讨会"在兰召开；2019年4月简牍书法全国大展甘肃入

甘肃赵正编著的《砚耕集》　　《汉简书法论集》　　《汉简的书法艺术》

展作者作品交流展暨甘肃省简牍书法创作观摩交流研讨会开班仪式在甘肃武威举行；2020 年 12 月 25 日 "甘肃简牍书法院" 在兰州正式成立，著名简牍书法家黄石先生任院长；西北师范大学文学院历史所和甘肃省文物考古研究所共同所编辑发行的《简牍学研究》学术杂志，在国内外有广泛的覆盖面，题材新颖，信息量大、时效性强；由甘肃省牵头、国内二十多位古文献研究专家参与，历时六年整理完成的《肩水金关汉简》（共五卷十五分册），经过再整理的十卷本《甘肃秦汉简牍集释》等，都是近年来我国简牍研究的重要成果。

2020 年 12 月 25 日 "甘肃简牍书法院" 在兰州正式成立

湖南是简牍帛墨书挖掘出土最多的省份，全国至今共出土简牍 30 余万枚，其中有近 20 万枚在湖南，占全国出土简牍总数的三分之二。湖南出土简牍不仅数量是全国之最，而且种类齐全、序列完整，从战国，历秦汉至魏晋，在时代上没有缺环，这让湖南当之无愧地成为学界公认的简牍大省。

2012 张春龙等编著，湖南美术出版社出版了《湖湘简牍书法选集》；2018 年 11 月国内首个全面系统展现湖南简牍文化史的展览"湘水流过——湖南地区出土简牍展"在长沙简牍博物馆开幕。大展分别展示了湖南地区出土的楚简、秦简、汉简、三国吴简和晋简丰富的内涵；2019 年 6 月故宫研究院长沙简牍研究中心在长沙简牍博物馆揭牌；2021 年元月由湖南省博物馆与上海书画出版社编写的《马王堆汉墓简牍书法》出版发行。2021 年 6 月湖南大学岳麓书院教授、博士生导师陈松长应长沙博物馆的邀请作了题为《湖南简牍与书法》的讲座，通过史海钩沉，从古代湖南简牍帛墨书中探索中国古代书法的发展源流；2020 年 12 月长沙简牍博物馆与湖南大学共建"中国简帛书法艺术研究中心"签约揭牌仪式在长沙举行。

"中国简帛书法高级研创班"由湖南大学中国简帛书法艺术研究中心、湖南省博物馆、长沙简牍博物馆、贵阳孔学堂文化传播中心主办，迄今已陆续办了三届。

长沙简牍博物馆是目前世界唯一一座集简牍帛墨书收藏、保护、整理、研究和陈列展示于一体的新型现代化专题博物馆，也是长沙一个重要的文化景点和对外开放窗口。本馆简牍帛藏品主要为 1996 年出土的 14 万枚三国孙吴时期纪年简牍和 2003 年发现的 2 万余枚西汉初年纪年简牍，长沙简牍博物馆已整理出版了《走马楼三国吴简·竹简》8 卷、《长沙吴简研究》3 辑、《长沙简帛研究国际学术研讨会论文集》等专著 18 部，刊发学术论文 100 多篇，并与国内外众多学术团体建立了长期稳定的伙伴关系，频繁开展学术交流。长沙简牍博物馆与故宫研究院达成合作，共建"故宫研究院长沙简牍研究中心"。"故宫研究院长沙简牍研究中心"揭牌，

也标志着故宫博物院与长沙简牍博物馆的合作进入一个新的阶段。

北京、甘肃、湖南、湖北、贵州、河北、江西等地省份及全国各大名校相继举办各类简牍帛墨书研讨会、简牍帛墨书书法展和书法培训班、研习班等。此外，日本二玄社出版的《简牍名迹选》（12 册），人民美术出版社、中国文史出版社、文物出版社、中国出版传媒集团中原传媒股份公司、上海人民出版社、上海书画出版社、上海书店出版社、河南美术出版社、重庆出版集团重庆出版社、山东美术出版社、辽宁美术出版社、江西美术出版社和西苑出版社等纷纷出版发行了各类简牍帛墨书书籍和专著；《中国书法》杂志 2013 年 6 月出版专辑《汉简百年》，《书法报》《中国书画报》《书画艺术报》《海上画会》《澳门法制报》等也纷纷登载了相关简牍帛墨书的理论研究文章、学术论文和简牍帛墨书书法作品。

近几年，有关简牍帛墨书书法文集、书籍、报刊杂志和教育培训等层出不穷，形势大好。但内容大都是简牍帛墨书考古、历史、文化和字帖、字典、字汇以及诗词文赋集字等居多，相关简牍帛墨书书法的技巧和实践应用就相对较少。所以说，加强书籍、杂志、影像等出版物和互联网及多媒体等，在简牍帛墨书书法理论知识和实践技巧相结合的专著、专刊、专版的编辑创作和出版发行的力度，势在必行。

孙敦秀著《汉简书法入门指南》

刘俊坡著《中国简牍书法文化》

张成银著《汉简草书入门指南》

重庆出版社《魏晋简书风》

毛峰著《汉简临摹与创作》

田生云著《大道至简 田生云书法集》

吴颐人著《我的汉简之路》

张有清著《汉简 50 例》（3 册）

马国俊著《敦煌书法艺术研究》

陈振濂著《中国简牍书法史收藏精要》

湖南美术出版社
《湖湘简牍书法选集》

《楚地出土战国简册研究》丛书十册卷

何慧敏编著《楚简书法字汇》

李金泰著《楚简书道德经》

萧毅著《楚简文字研究》

胡宁著《楚简逸诗》

《北京大学藏西汉竹书墨迹选粹》

刘增兴著《汉简口诀》

陈松长编著《马王堆简牍帛书常用字汇》

吉林文史出版社
《中国书法简帛字典》

文物出版社简牍帛文字编
系列丛书

吴巍著《中国简帛书法大字典》四册卷

日本二玄社《简牍名迹选》（12册）陶经新编著

《中国汉简集字创作》
（6册）

上海书画出版社
《简牍帛集字字帖丛书》

《中国古代简牍书法精粹》（全24册）

程同根著《汉简隶书大字典》
《汉晋草书大字典》

郑晓华编著《简牍书实用字典》

湖北美术出版社《简牍帛书书法字典》

山东、上海美术出版社简牍帛
系列丛书

吉林出版社《中国简牍书法系列》
（21 册）

山东美术出版社《古简牍精选字帖》

第五节　简牍帛墨书书法融入现当代书法创作，
人才辈出

　　简牍帛墨书是中国古代书法与今文字和书法之间的一座桥梁和纽带。在简牍帛大量出土以前，我们并不知道战国、秦汉人怎么写书法，晋唐以来几乎没有人见到过真正的这些时代的墨书实物，历代书法学习的范本也仅仅是汉碑、晋帖和后世的碑帖等文字。简牍帛墨书的出土不是简单的提供了创作临摹的范本，而是提供了消失已久的古代篆隶楷行墨迹，让后人看到了古人书写时的过程、技巧和心境。

　　沉睡近两千年的简牍帛墨书大量出土，使简牍帛书法墨痕重见天日，使得书法家和学者大开眼界，使许多长期困扰中国书法的重大理论谜团真相大白。这不仅为书法史的重构添加了珍贵的素材，改写了中国古代书法史，为当代书法家和书法爱好者打开了一个琳琅满目的书法宝库，更深刻地影响了二十世纪以来的书法创作，开拓了书法领域新局面，打开了书法家和书法爱好者们创作的新天地，开拓了书法艺术审美的视野空间，突破了创作技法上的窠臼桎。

　　当代许多书家和书法爱好者争相从简牍帛墨书中汲取营养，融入到各自的书法创作实践。简牍书法的自然、朴素以至有些新奇的美，很快成为人们争相效法的对象。尽管写简牍帛墨书的大多数都是无名氏，那些墨迹，尽管有些还不工整，有些拙气，但都自然的状态。汉简帛墨书书法的那种潇洒，那种自然清新的状态不仅是中国书法的瑰宝，更是现当代书法家和书法爱好者学习借鉴、继承和发展的法宝。简牍帛质书风持续升温发展，群体不断增大，成爲当书法创作领域的一个可喜现象。简牍帛墨书虽说是信手拈来，但其艺术性胜过艺术创作，与著名的汉碑书刻相比毫不逊色，所以，自 20 世纪 70 年代以来许多书法爱好者和书

法家，纷纷把简牍书视作碑帖，心摹手追，打破了以往仅以汉碑为隶法的传统思维模式，给书法界带来了一股清新的艺术气息。在简牍帛学兴起之时，出现了一批像王国维、董作宾、郭沫若、饶宗颐、李学勤等为代表的学术大师，而它们也为当代书法的研究、创作、继承和发展注入了新的活力；康有为、罗振玉、鲁迅和郭沫若等首肯其书法价值，罗振玉、董作宾、黄宾虹、王蘧常、钱君匋等率先将简牍帛的写法融入书法创作中，开创了一个书法艺术崭新的局面；清末民初书家郑孝胥认为简牍书法的秘密尽在其中，曾有"流沙坠简出，书法之秘尽泄，使有人发明标举，俾学者皆可循之得以径辙，则书学之复古，可操胜券而待也"的说法；书法大师沈曾植最早尝试借助敦煌汉简进行变法。他把简牍中行草的笔法融入碑版书法中，最终在行草书的变革上取得了突破；张邦彦先生早在 20 世纪 60 年代初期就已融碑帖、章草和简牍于一炉，首倡简牍书风，自成一家；徐祖蕃将汉简和敦煌写经两种书法的笔意自然糅为一体，风格独特；王蘧常作品融汇了简牍帛墨书的章草，形成了典型的"蘧草"；钱君匋在书法创作过程中掺以篆书的线条、隶书的厚重和草书的动势，将三者糅为一体。

　　近几年书法展览上书法家的作品纷纷融入了简牍帛墨书的元素：江苏的鲍贤伦写隶书用楚简；河南的李刚田写篆书也用楚简；北京的王友谊写篆书也是杂取楚简与甲骨文的破体书；北京的孙敦秀写书法融合了简牍帛隶书和草书；江苏的张成银写草书把汉简草书和今草杂糅相间，灵动飞扬……现当代众多书法家都从简牍帛墨书中汲取精华，赋予中国古代传统书法以当代笔墨和时代精神，取得了引人注目的艺术成就，极大地推动了现当代简牍帛墨书书法的发展。如今简牍对当代书家的创作影响已日趋深远。

　　2008 年北京第 29 届奥林匹克运动会会徽终于揭开了神秘的面纱。"中国印·舞动的北京"惊艳登场，刹那间征服了全世界的目光。会徽图案高度融合了中国书法篆刻艺术和现代体育运动特征，古朴稚拙而又动感十足，极富现代气息。特别是拼音"BEIJING"和阿拉伯数字"2008"用简

牍帛书法的形式写成，堪称神来之笔，被誉为奥林匹克精神和中国灿烂文化完美结合的精品。会徽的设计者郭春宁如是说"现在看来，只有汉简书法那种古朴、率真、洒脱的特点能够与奥林匹克运动，与人类的伟大梦想相匹配，而且与中国印的风格一脉相承，浑然一体，体现了中华先民生机勃勃的创造力，这正是我们需要的风格。"

2008 年北京第 29 届奥林匹克运动会会徽

下面，简单介绍近现代诸位简牍帛书法家的书写特点及其作品。

于右任：中国现代政治家、教育家、书法家。先生的草书是由章草入今草的，在他的草书作品中，不时可以见到章草和简牍帛墨书的笔法。在用笔方面，几乎笔笔中锋，精气内蓄，墨酣力足，给人以饱满浑厚的感觉。他的书法是有清以来碑帖融合最为成功的典范，一代书风的开拓者。他的书法简直率真，从容磊落，如此举重若轻的取法，与以描摹碑石之刻痕为能事之辈，不啻有天壤之别。

沈曾植：先生以草书著称，取法广泛，熔简牍帛、汉隶、北碑、章草为一炉。碑、帖、简并治，个性强烈，为书法艺术开出一个新的境界。章士钊评其为"奇峭博丽"；沙孟海称他"专用方笔，翻覆盘旋，如游龙舞凤，奇趣横生"。先生广取博收，既融合碑帖，又掺以的简牍帛及唐人写经。其行草起笔尖锐，行笔稳健，收笔戛然截出；结字则以拙为工，以生

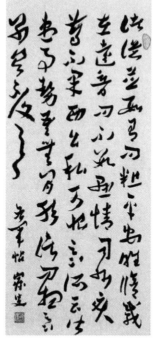
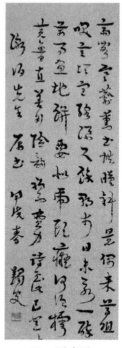

于右任书法　　　　　　沈曾植书法　　　　　　马一浮书法

为妙，浑然天成。

马一浮：中国现代思想家，与梁漱溟、熊十力合称为"现代三圣"，又精于书法，合章草、汉隶于一体，自成一家。书法，合章草、汉隶于一体，自成一家。马一浮书法精于行草及隶书，行草运笔俊利，章法清逸而气势雄强；隶书取精用弘，用笔温厚、结体潇洒。章法清逸而气势雄强，横划多呈上翻之势，似淡拘成法，拙中寓巧，气格高古；隶书取精用弘，形成用笔温厚、结体潇洒之特点。

王世镗：中国近代著名书法家。先生平生精研书法，于章草、今草的演变及特点有独到研究。书法之成就尤在章草。先生从文字学研究入手改订旧《草诀歌》为《增改草诀歌》。其书法融入简牍草书含蓄古朴而无唐突挥驰之弊，用毫多变更得浑朴淋漓之致。变章草之每字断离而略呈上下牵连之态，极富韵律而意趣盎然。

张邦彦：中国近代书法家，有"简牍之父"的称谓。先生的书法作品

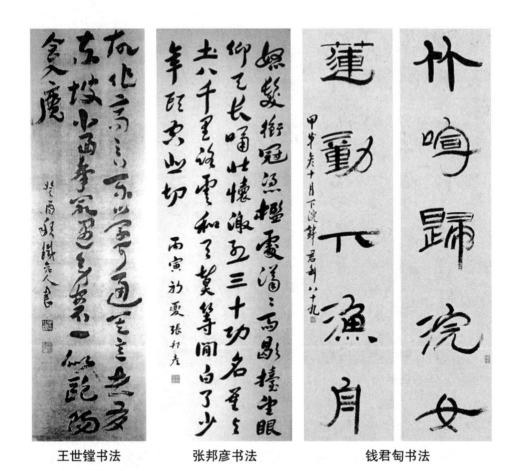

王世镗书法　　　　张邦彦书法　　　　钱君匋书法

把碑帖、章草和汉简融为一体，独具风格。20世纪50年代末，潜心攻研简牍书法，在国内首倡汉简书法，独步书坛。他的汉简书风对当代书法创作仍然具有重要的影响力及不可忽视的学术价值，丰富和绵延了中国书法史中独具魅力的一章，实为书坛之骄傲。

钱君匋：生前曾任西泠印社副社长。先生是一位诗、书、画、印熔于一身的艺术家，开始简牍帛书法的创作是在70岁左右，此后这种书体便成为他的代表书体。先生在创作过程中掺以篆书及简牍帛墨书的线条和草书的动势三者揉为一体，既有草隶书法的奇拙，简牍帛书法的流畅，也有行草书书法的圆腴秀朗的风神。

王蘧常：近现代著名书法家。晚年精心研究汉汉简帛书法，欲化汉

简、汉帛、汉陶于一冶，拓展了章草之领域。先生的作品已经形成了典型的"蘧草"，在造型、造意上已经摆脱了曾经临习的名帖，自己完全融合吸收，可以看出他出入传统和自我已游刃有余。此时他的章草和简牍书法已达到自身的极致，在平凡中见奇崛。

张海：中国书法家协会原主席，河南省文联名誉主席，郑州大学书法学院院长。先生的小行草及隶书的创作中保留了大量的汉简笔法，其"变法"不仅为自己重塑了艺术生命，也影响了一代书风。在接受《敦煌书法》摄制组采访时说：汉简隶书已经成为独有的"滋养"，"汉简书法已经渗透到我的骨子里头了"。

赵正（黎泉）：原甘肃画院院长，甘肃省书协名誉主席。先生书法采取了糅合变通的方式，就地取材，以楼兰晋简与魏碑相通，在深入传统的情况下出新。其隶书糅进了汉简的笔意和隶书、魏碑的法度，形成了碑石性和装饰性的简牍书风。简牍帛书法专著颇丰，著有《汉简书法艺术》

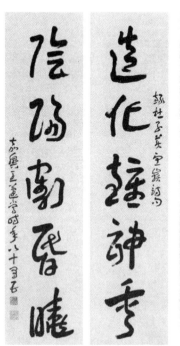
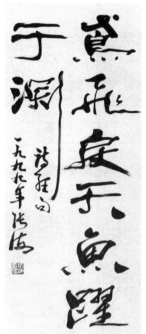

王蘧常书法　　　　　张海书法　　　　　赵正（黎泉）书法

《汉简书法论集》《砚耕集》等。

徐祖蕃：甘肃省著名的文博专家和书法家。先生对汉简体和敦煌写经体的成因及其书法艺术进行了较系统的研究，凭借自己深厚丰富的书法根基，将汉简和敦煌写经两种书法的笔意自然糅为一体，风格独创。榜书作品堪称中国当代榜书的巅峰之作。出版有《汉简书法选·武威汉简专辑》，《敦煌遗书书法选》等书籍。

毛国典：中国书法家协会副主席，江西省文联副主席，江西省书法家协会主席。先生的美术专业背景使得他个人的审美更倾向于对隶书美术化的改造，独树一帜。他作品本身并不追求墨色的明显变化，而重视线条和造型之间的粗细对比，表现审美趣味，并辅以现代艺术中的视觉构成，开拓和丰富了简牍帛书法表现形式。

言恭达：曾任中国书法家协会副主席，江苏省文联副主席，江苏省书法家协会主席。先生旁及简牍篆隶草简牍帛诸体兼备，其汉简别开生面，将碑版的凝重苍劲、帖系的醇雅精微、简牍的天趣恣率成功嫁接，在充实

徐祖蕃著作并书法

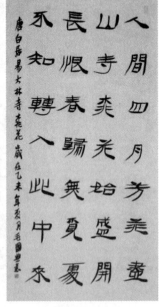

毛国典书法

言恭达书法

中求空灵，于静谧中见飞动，捕捉感觉中朦胧而又微妙的深层意象，而又能心手双畅地作艺术表达。

李刚田：西泠印社副社长，中国书法杂志主编，河南书法家协会名誉主席。先生是当代早期对简牍特色进行吸纳的书法家。其书法创作容纳和吸收了简牍帛墨书的精华，取长补长，这就得益于其对简牍笔法有选择地筛选运用，以简牍生动自然结合碑刻结构端雅，最终形成了属于自己的风格特征。

鲍贤伦：浙江省书法家协会主席。先生在贵州大学读书时得姜澄清和陈恒安老师指导，涉猎书论及汉碑，简牍帛墨书书法临学尤勤。其隶书书作展现出了浓厚的秦系简牍的意味，风格醇厚。字形纵长，字势内敛。他下笔弧直并施，拉长结体以取篆势，将汉隶中最有特色的波磔淡化，突出了"隶书者篆之捷也"中的"捷"。

陈建贡：陕西省书法家协会主席。先生擅长篆隶草相融的简牍帛墨书

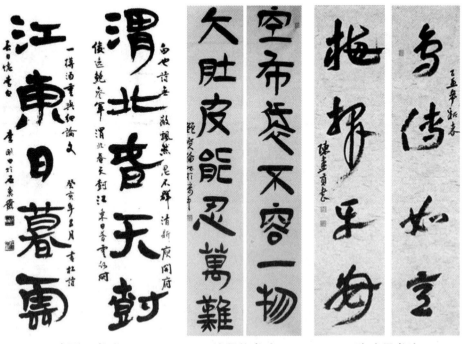

李刚田书法　　　　　鲍贤伦书法　　　　　陈建贡书法

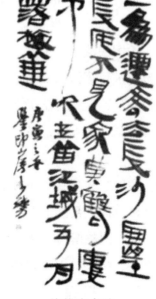
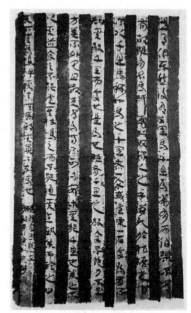

刘灿铭书法　　　　许雄志书法　　　　　　孙敦秀书法

书法，并以现代人的意思和文化观念，开掘简牍帛墨书书法的天真率意，给古老荒朴的简牍帛墨书注入了现代气息。他编辑的《简庵集汉简千文字》《简庵集汉简唐诗》《简庵集汉简宋词》等问世后在日本、韩国和中国台湾地区相继再版发行。

刘灿铭：中国美术学院书法博士，江苏省书协副主席兼秘书长，江苏省青年书法家协会主席，江苏省现代书法研究院院长。先生的楷书来源于魏晋写经，这使得他的书作与简牍、特别是晋简有着极为密切的血缘关系。保存了汉晋简册书法中挥洒自如的简率风格的同时，将楷书、汉简与写经体结合，独辟蹊径。

许雄志：河南省书协副主席。先生以汉碑打底，复从汉人简牍中窥得隶书笔法的诀窍所以，他的隶书给人的第一印象是"新、奇、美"。篆隶突出简牍墨书中的率直，随意而为，横细竖粗，以弧笔弯笔代替折笔，捺画、横画直出，简洁利落。打破了原本篆隶惯有的横成行、竖成列的章法模式，将楚简特点带入了行草书贯气的意味。

孙敦秀：中国教育学会书法专委会委员，清华大学简牍书法高研班导师，中国楹联学会简牍书法艺术院院长。先生研习简牍帛书法数十年，书法融合化一，简牍书法和隶书结合，并行草书贯联，偶有篆书遗韵，形成了既典雅端庄、拙朴精巧的正大气象和独特趣味。2020年被国家版权局审核登记为"新简牍书体"，并收入北大方正字库。著有《汉简书法入门指南》《书法幅式百例》近20本书法专著。

毛峰：四川省书协原副主席，重庆书画院原院长。先生长期执著于简牍帛墨书行草书法研习和创作，其书法作品以简书为主要搭建，以草入简为原创点，独创简书新路，隶草行书带有浓厚的简牍帛墨书味，一幅作品中诸书兼备交融，忽而典雅厚重的简隶，忽而纤细如流的简草，格调散而不乱，气韵跃于纸上。

吴勇：贵州省书法家协会副主席。先生多年醉心于章草书法临摹和创

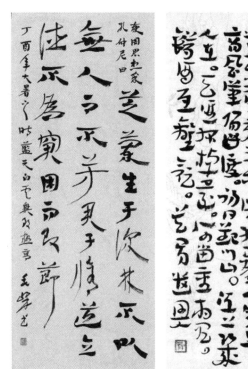

毛峰书法　　　　吴勇书法　　　　吴巍书法

作，以《平复帖》《急就章》等名家法帖为基础，隶书师法秦人简牍帛书，摩崖碑版，笔下少有蚕头雁尾，却使之古而出新，含蓄而内敛，结构多取方势，左右伸展。从其简牍帛化出的高古型章草作品中看得出简牍帛墨书对其书法创作的渗透和影响。

吴巍：北京简帛书法艺术院院长。先生多年来一直致力于简帛墨书文字的整理、研究、复活和创作，是一位集古文字研究和书法创作为一身的文化学者型艺术家，其书法把金文的质朴，大篆的古拙，小篆秀美，隶书的大气揉合为一体，升华成一种有较高审美价值和艺术价值的简帛书法。主编四册卷《中国简帛书法大字典》。

刘俊坡：中国楹联学会简牍书法艺术院常务副院长。先生书法取楚简柳叶、蝌蚪二法为主要特征，字体纵长而有度，线条瘦劲而不枯，开合得体，隽永飘逸，被称为"俊坡简牍体"并列入北大方正字库，还以插图形

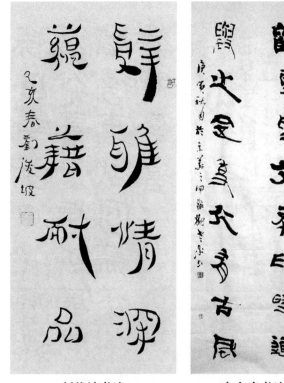

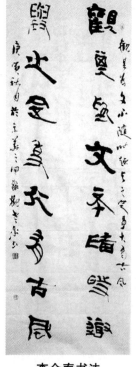

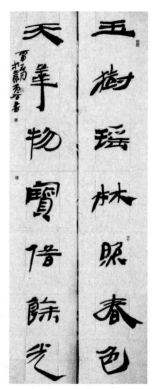

刘俊坡书法　　　　　　李金泰书法　　　　　　黄石书法

式编入中小学课辅教材。著有《中国简书源流典集》《中国简牍书法文化》等简牍帛书法专著十余种。

李金泰：中国楚简书法研究院院长，中国楹联学会简牍书法艺术院常务副院长。先生是将书法史研究和书法创作紧密结合的书家之一，当代楚简书法的领军人物。其楚简作品古朴厚重而又灵动洒脱。在书法理论上也卓有建树，多有论文发表：《从战国楚竹书看楚简的隶化》《论楚简的书法学意义》《中国书法自楚简始》等。

黄石：甘肃简牍书法院院长，中国楹联学会简牍书法艺术院常务副院长。先生出生于"简牍之乡"甘肃省，从小耳濡目染，其简牍书法诸体皆融，法古推今。他不断让简牍书法艺术激发的高度激情向简牍表述的深层精神逼近，以使从当代书法的自我程式中解脱出来，走向了一个开阔的境界。

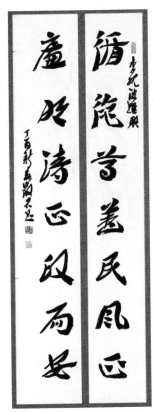

张成银书法

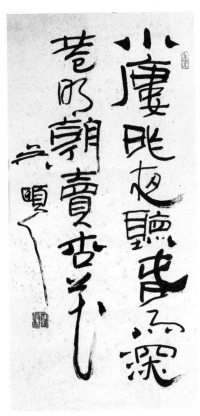

吴颐人书法

张有清书法

张成银：中国楹联学会简牍书法艺术院常务副院长，清华大学简牍书法高研班助教。先生简牍草书溶入了今草，形成了盘根错节、雄健飘逸的独特风格，显示出他对简牍帛墨书书法的体悟和驾驭能力。他能将简牍草书与今草书溶为一体进行书法创作，并用简草写榜书，当今书坛鲜有之。出版有《汉简草书入门指南》等书籍。

张有清：北京书法家协会副主席。他曾受教于画坛巨匠于非闇先生，后习书法，以隶书、魏碑见长，尤擅简牍。他在书法实践中还尝试将书法和绘画相结合，增添了书法作品的形式美。著有《简牍基础入门》《汉武威简书三种解析》《汉简格言》《汉简楹联》《张有清简书联圣集文选联50例》等汉简著作。

吴颐人：先生师从钱君陶、钱瘦铁、罗福颐等前辈大师，书法以汉简作为研习方向，将篆隶行草有机糅合在一起，形成了他奔放、率性而又别具一格的汉简书法。他首创将远古岩画入印入边款，钱君匋就曾评价：将汉简书体引入边款和印面，此是第一人。有著作《吴颐人汉简书法》等二十余种书法专著出版。

田生云：秦楚书画艺术馆馆长。先生古意汉简书法风格独特，他把美学运用到书法形式之中，把心灵上的洗礼与艺术熏染结合成一种美育。2009年11月当匈牙利总理久尔恰尼接过先生的汉简书法《半部论语治天下》后，幽默地说：为何不早点送给我，下一届我若再当总理，我一定要用《半部论语治天下》治理好匈牙利！

赵山亭：军旅书法家。先生潜心研究古文字，特别是楚系文字、书法和篆刻创作，对楚系简牍文字原本特有的古朴气息把握得较为准确。他另辟蹊径，在临摹和创作楚系文字时并没有过度的表现楚系文字装饰性的美丽，而是基本忠实的还原简牍帛墨书原来的面貌，甚至是稍微收敛了原简牍中过度奔放恣肆的字形。

何中东：高级工艺美术师。中国楹联学会简牍书法艺术院常务副院长兼贵州分院院长，贵州省总工会职工书法家协会常务副主席，清华大学简牍书法高研班首届优秀学员。早年师从包俊宜老师学习金文隶草，近几年

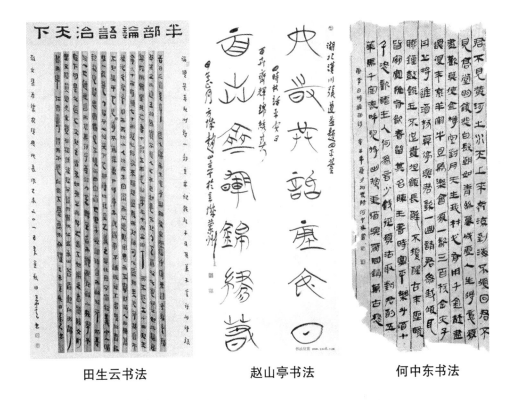

田生云书法　　　　　　　赵山亭书法　　　　　　　何中东书法

师从孙敦秀导师研习简牍帛墨书书法，故而简牍帛与篆隶草相得益彰，追求书法的古拙、灵动和自然。

　　贾玉山：天津市书法家协会理事，天津市书法家协会发展委员会副主任，天津市武清区书法家协会主席。先生书作以简牍"草隶"书法见长，兼工篆隶楷草行等诸体，其书法取法秦汉简牍草书的高古纯朴、率真恣意等特点，笔注重气势与神韵，风格追求清健与秀畅，章法率真自然，作品逐渐形成个人风貌。

　　陈花容：青年书法家，河南省书协草书委员会委员，河南省新安县文联副主席。先生草书以《平复帖》和《小园帖》用功最勤。近年来对章草和简牍书法略有探索。在章草向今草过渡时期的简牍墨书，解决了今草与章草衔接的过程中易出现的字字独立的章草和连带呼应的今草之间的连带问题。

贾玉山书法　　　　陈花容书法　　　　　　陶经新书法

　　陶经新：其书风以意趣见长，隶书以碑立骨，以简养气，掺以草书灵动笔意，写得十分轻松，趣味十足；其章草书则以隶入草，以方化圆，糅以隶书古拙之线条，表现得沉精有致、遒练生动，颇有古章草之遗意。编著出版有《汉简集字对联》《汉简集字古诗》《汉简集字古文》《汉简集字名句》等系列汉简集字书籍等。

第六节　简牍帛墨书书法艺术"互联网＋"的创新策略

　　在当前社会，互联网已成为人类生活中不可或缺的生活伴侣，互联网已经逐步改变中国人的传统消费方式和学习模式，在不久的将来，一切活动都可借助互联网平台完成。书法作为最经典的中国艺术形式，在时代的

发展、科学技术飞速进步的今天，电子产品、电脑、手机的普及下，势必书法艺术也要与互联网技术相结合。通过大数据、云平台，利用新媒体的一些技术，让简牍帛墨书书法艺术快速传播，跨越各种终端设备的网络形态，激发了我们无限的想象力。

一、构建简牍帛墨书书法艺术家数字档案馆

简牍帛墨书书法艺术家数字档案馆平台将艺术家资料以档案的方式进行记载、保存以及展示与分享。各地简牍帛墨书书法艺术家谈合作签约入驻：从事简牍帛墨书理论研究的学者和专家、在简牍帛墨书书法艺术界有着重要影响、造诣较深的艺术家、在全国书法大赛中获得过重要奖项的书法艺术家……

在大数据年代，简牍帛墨书书法艺术家数字档案馆数据库专注于艺术家个人信息建设，数据库面向社会，免费提供查询服务。简牍帛墨书法艺术家数字档案馆数据库，为艺术家推广实现转型升级。我们除了为中国艺术家提供网站建设服务外，还提供网站后期的一系列运营服务。简牍帛墨书书法艺术家数字档案馆旨在加强国内著名书法艺术家档案资料的收集、管理和利用，充分发挥名人档案的社会效益，使其在促进中国传统文化和现代社会文化传承、传播和发展中发挥更大的作用。

二、建立简牍帛墨书书法理论文献数据库

开拓简牍帛墨书书法内容资源的开发，简牍帛墨书书法艺术的创作离不开理论的研究和支撑，简牍帛墨书书法艺术院将建中国最权威的简牍书法理论数据库，汇总历代以来所有的简牍帛墨书书法研究理论资料，以创作、理论、教育三方面的研究成果作为核心素材。

当今国内书坛，有关简牍帛墨书书法的研究，还是比较冷清，视野也不够开阔，此文献数据库对于理论视野以及研究方法都将简牍帛墨书书法

传承和研究推进了一步。

三、建立简牍帛墨书艺术品电商传播平台

互联网技术与书法艺术的融合，为书法艺术欣赏与消费带来高效的途径，面对互联网技术与市场经济对书法艺术市场带来的双重效应，趋使书法艺术品电子商务不得不加快融合。简牍帛墨书艺术院将率先建立中国简牍帛墨书书法交易平台，让互联网推动书法艺术消费，让互联网技术参与促进书法艺术生态加速融合，推动简牍帛墨书书法艺术的传播与公众的受众和普及，在保留简牍帛墨书书法艺术的独立性与守住其艺术审美底限的基础上，参与日新月异的多媒体与信息技术变革的热潮中。

四、建立简牍帛墨书的数字字典数据库

今天，喜欢并学习简牍帛墨书的书法爱好者与日俱增，以简牍帛墨书书法进行书法篆刻创作的作者也日益增多。为满足广大读者的需求，方便作者查阅图片资料进行书法、篆刻创作，简牍帛墨书书法艺术院将利用互联网技术，对历代挖掘的简牍帛墨书书法字体进行分类，建立全国最大的秦简、楚简、汉简、帛书、魏晋简的书法数据库，为简牍帛墨书书法研究者提供活态展示，为中国汉字文化研究，书法的学习、创作与继承提供了极为丰富的宝贵的资料。

简牍帛墨书书法数字化平台是当前文化与精神发展与传播的重要途径，互联网技术正在不断地渗透我们的生活，为我们的工作、教育和生活都带来了巨大的便利。在互联网的环境下，借助互联网功能对简牍帛墨书书法进行数字化的管理和保护成是主流建设趋势，数字化管理与保护策略对简牍帛墨书书法艺术的发展必将起到极大的促进作用。

饶宗颐先生认为：大批简牍的出土和研究，有可能给 21 世纪的中国带来一场"自家的文艺复兴运动以代替上一世纪由西方冲击而起的新文化

运动"。

简牍帛墨书书法是中华民族对世界文化的重大贡献。从百余年前简牍墨书出土到至今，在世界范围内引起强烈的轰动，简牍帛墨书内容的思想性、学术性和艺术性引起国内外专家学者们的关注和重视，在国内外掀起了一股简牍墨书的学习和研究热潮。美国、加拿大、日本、韩国、中国台湾等国家及地区，纷纷成立了研究简牍帛墨书的机构，多次召开简牍帛墨书的国际学术研讨会和举办世界级的简牍墨书书法展览和赛事，可以说是立足中国，走向世界。

20 世纪以来，大量挖掘、出土、发现和宣传简牍帛墨书书法是现代人的功劳，如何继承、保护、发展和创新简牍帛墨书书法艺术，这是现代书法人，特别是简牍帛墨书书法继承人、研究家、实践家和传播者共同的追求和目标。"引为已任"已成为他们的一种担当、一种责任、一种工作和一项神圣的历史使命！

在大多数人还在走一千余年来书法所谓的"正路"和研究"正体"之"热门"的时候，我们不妨走一走所谓的"俗体"之"捷径"，勇闯"冷门"，用历史的、艺术美的眼光去审视作为中华民族最早的书法墨迹——简牍帛墨书书法的美学价值，利用之、研究之并实践之，让沉睡近两千年的简牍帛墨书书法在新时代重新焕发出更加璀璨夺目的光芒，这无疑是利在当代，功在千秋！

参考文献

［1］石贤伟.古代简牍传世方式及其文化意识探讨.四川社会科学院理论研究，2014.

［2］张俊民.简牍学论稿——聚沙篇.甘肃教育出版社，2014.

［3］陈振濂."简牍学"始末与"简牍书法学".美术报，2018.1.30.

［4］何慧敏.书于竹帛——中国简帛文化.北京：书法出版社，2018.

［5］王晓光，刘绍刚.简牍帛书的书法艺术.山东博物馆，2017.

［6］吴颐人.我的汉简之路.上海：上海人民出版社，2011.

［7］司惠国，等.篆隶通鉴.北京：蓝天出版社，2012.

［8］赵正.石见耕集.北京：中国文联出版社，2003.

［9］王晓光.新出土汉晋简牍及书刻研究.北京：荣宝斋出版社，2013.

［10］周斌.楚简书法创作探究.我的图书馆网，2017.

［11］刘绍刚.楚简书法的艺术风格.书与画，2018.

［12］饶玉梅.书于帛书.2014.

［13］孙敦秀.汉简书法入门指南.北京：民族出版社，2019.

［14］刘俊坡.中国简牍书法文化.北京：中国文史出版社，2013.

［15］紫溪，刘俊坡.秦简书法入门指南.北京：民族出版社，2019.

［16］张成银.汉简草书入门指南.北京：民族出版社，2019.

［17］岳俊喜，李艳波.仪礼简书法入门指南.北京：民族出版社，2019.

［18］赵青红，张建德.缣帛书法入门指南.北京：民族出版社，2019.

［19］金明生，樊瑞翡.简牍的起源及其相关问题考释.图书与情报，

2012.

 ［20］李金泰.论楚简的书法史意义.北京：人民日报出版社，2011.

 ［21］刘涛.中国书法史·魏晋南北朝卷.南京：江苏教育出版社，

2002.

 ［22］陈启智.启功教我学书法.天津：百花文艺出版社，2015.

 ［23］孙敦秀.中国文房四宝.北京：国防大学出版社，2011.

后　记

　　《简牍书法研究丛书》之《中国古代简牍书法指南》出版在即，许多期盼、诸多感慨。

　　当我们在酝酿、策划和确定这本书的主题时，就担负着一种责任感和使命感。失传近两千年，出土问世才百余年的战国至魏晋的竹简、木牍和丝帛墨迹书法在中国文字和书法史上的特殊地位和艺术魅力，让我们认识到这本书的重要性和必要性。简牍帛墨迹书法是中国书法艺术的重要组成部分，是我们祖先留下的宝贵文化遗产和珍贵的书法艺术宝藏，发掘、保护、开发、研究、继承和发展简牍帛墨迹书法是我们的责任。

　　简牍帛墨迹书法在上世纪初叶至今近百年里，一直是文字考古界、书法理论界、"简牍学"界、书法艺术家和书法爱好者所挖掘、研究、探讨及创作的热点，也是新闻媒体、网络媒体和出版界报道和出版发行的热门。全国以简牍帛墨迹书法为取法对象的书法家和书法爱好者与日俱增，在全国性书展中已有不少作品入展并获奖，有关简牍帛墨迹书法的专题展览、学术论坛、研讨会和书法讲座培训等也如雨后春笋般层出不穷，简牍帛墨迹书法字帖、字典和集字字帖等的出版发行络绎不绝，但真正对简牍帛墨迹书法的书写种类、书法笔画及结体特点、简牍帛墨书文化与方略、地位与价值、继承与发展和简牍帛墨书艺术"互联网＋"的创新策略等诸多方面的宣传报道和理论书籍却为数不多。

　　鉴于此，民族出版社慧眼识珠，邀请我国著名简牍帛书法家孙敦秀先

生为主编，出版发行了《简牍书法研究丛书》（第一辑）（七本），第二辑也在近期陆续出版，本书就是第二辑中的其中一本。

本书分为上、下两编，共八章31节。由中国楹联学会简牍书法艺术研究院组织，成立了由院领导成员及骨干力量为主的编委会，对选题的提出经过缜密的学术思考，对一些新的观点的阐述，都经过集体论证，并借鉴相关领域研究的最新成果；对新资料的运用，结合自身对简牍书法实践和研究进行归纳、总结，发人之未发或扩人之已发，使书法艺术领域的这一冷门学科，尽快升温。

本书编写坚持以文化为主线，以史料为珍珠悉数串起，辨析源流及书写材料之选用，文字演变之轨迹，书写工具之演进，简牍墨书承续之流变以及对今人书法出新之影响，给大家展示这失传两千余年重见天日的自战国至魏晋简牍（帛）书的艺术魅力，我们充分相信，努力发现简牍（帛）墨书的研究价值和利用它的借鉴意义，定能极大地推动中国书法艺术的发展，并使之在中国书坛上继碑派、帖派后又一崭新的派别——墨派的横空出世。

具体撰写分工如下：孙敦秀院长撰写了第三章、第五章和第八章；刘俊坡常务副院长撰写了第六章；何中东常务副院长撰写了第三章、第四章、第五章、第七章和第八章；王晨光部长撰写了第一章和第二章。

《简牍书法研究丛书》之《中国简牍书法实用指南》能够顺利完成并即将付梓，受到有关单位和领导及老师的高度重视和支持。感谢孙敦秀院长不仅是本套丛书的主编，还为本书亲自撰稿并全书审稿和改稿；感谢中国楹联学会简牍书法艺术研究院为本书提供了大量的人力和资料；感谢民族出版社为本书策划、编辑和出版发行给予的支持和帮助，特别感谢民族出版社汉文编辑二室欧光明主任、宝贵敏编审和马少楠编辑对本套丛书校正、编辑和修整等付出的艰辛和努力。其他相关单位和领导及老师们的重视和支持，是本书顺利完成的重要保证，在此一并致谢。

因时间短促，有关简牍帛墨书书法文献资料搜集和查阅有限，本书在写作过程中难免有一些疏漏、失误及不足之处，诚望各位读者和同道朋友提出宝贵意见。

编　者

2023 年 1 月

图书在版编目（CIP）数据

中国简牍书法实用指南 / 孙敦秀等著 . — 北京：
民族出版社，2022.11
（简牍书法研究丛书 / 孙敦秀主编）
ISBN 978-7-105-16854-5

Ⅰ.①中… Ⅱ.①孙… Ⅲ.①竹简文—书法—指南
Ⅳ.① J292.1-62

中国版本图书馆 CIP 数据核字（2022）第 212163 号

中国简牍书法实用指南

策划编辑：宝贵敏　　马少楠
责任编辑：宝贵敏
书名题字：孙敦秀
封面设计：北京东方乾坤文化传媒有限公司
特约设计：赵焕昌
出版发行：民族出版社
地　　址：北京市和平里北街 14 号
邮　　编：100013
电　　话：010-64228001（汉文编辑二室）
　　　　　010-64224782（发行部）
网　　址：http://www.mzpub.com
印　　刷：北京艺辉印刷有限公司
经　　销：各地新华书店
版　　次：2023 年 1 月第 1 版　2023 年 2 月北京第 1 次印刷
开　　本：787 毫米 ×1092 毫米　1/16
字　　数：220 千字
印　　张：14.25
定　　价：78.00 元
书　　号：ISBN 978-7-105-16854-5/J · 857（汉 464）